管樂合奏的歷史

許 雙 亮 著

文 史 哲 學 集 成
文史哲出版社印行

國家圖書館出版品預行編目資料

管樂合奏的歷史 / 許雙亮著. --初版 -- 臺
北市：文史哲, 民 98. 04
　　頁: 公分. -- （文史哲學集成；565）
　　含參考書目
　　ISBN 978-957-549-841-2 (平裝)

1. 管樂　2. 管樂器　3. 管樂隊　4. 音樂史

918.09　　　　　　　　　　98005879

文史哲學集成　565

管樂合奏的歷史

著　　者：許　　　　雙　　　　亮
出 版 者：文　史　哲　出　版　社
　　　　　http://www.lapen.com.tw
　　　　　e-mail：lapen@ms74.hinet.net
登記證字號：行政院新聞局版臺業字五三三七號
發 行 人：彭　　　　正　　　　雄
發 行 所：文　史　哲　出　版　社
印 刷 者：文　史　哲　出　版　社
　　　　臺北市羅斯福路一段七十二巷四號
　　　　郵政劃撥帳號：一六一八〇一七五
　　　　電話886-2-23511028・傳真886-2-23965656

實價新臺幣二六〇元

中華民國九十八年（2009）四月初版

自　序

　　古人云：「以史爲鏡，可以知興替」，從國家、政治、經濟、科學乃至文化，都可從歷史中找到發展的脈絡，從而作爲爲未來發展的參考。

　　以歐洲爲主體發展出來的西方音樂，是從先民對自然的崇拜到爲宗教、政治服務等實用性的功能，逐漸轉向純粹爲了滿足「美」的需求而創作、演唱或演奏。而管樂器、管樂演奏或管樂合奏的發展是和整個音樂史的發展密不可分的。

　　但是相較於其他的音樂文獻，有關管樂或管樂合奏、管樂團（隊）發展的論述是相對較少的，往往在一般音樂史、音樂辭典中只能找到零星、片段的資料。

　　國內管樂團在過去二十年來有了空前的發展，不論就質或量上而言，都和以往不可同日而語，有鑒於管樂教師、學生、管樂團成員對管樂發展歷史的知識需求日益殷切，因此不揣簡陋，就多年來蒐集之相關資料以及圖書館藏、網路資訊旁徵博引，爲讀者呈現管樂合奏發展之縱向脈絡與橫向聯繫，希冀對教師之教學及學生知識之充實有所助益。

　　僅以此書獻給諸多爲臺灣管樂教育奉獻的前輩，並就教於諸位學者先進。

2　管樂合奏的歷史

管樂合奏的歷史

目　次

第一章　管樂器的起源與古代的管樂

第一節　管樂器的起源

　　遠古人類由於對非自然現象（如鬼神）的懼怕，進而產生敬畏之心，因此「敬鬼神」的祭典成為各部落不可或缺的儀式，在祭典中往往以自然界能找到的「空管狀」物品，如樹筒、竹筒、獸角、獸骨或海螺等物，以口吹氣藉由嘴唇的振動發出聲音，用來召喚鬼神亡靈。[1]

　　人類何時開始使用管樂器作為溝通的工具已難查考，在距今約十萬年前的後冰河時期洞穴壁畫中，記錄著人類最早演奏管樂器的情形，現存最古老的舊石器時代（距今三萬到一萬年前）的樂器標本也是管樂器，而其中三種笛類樂器至今還存在：橫笛、哨笛和排笛。新石器時代（距今一萬年前到四千年前）出現鼓類，到青銅時代（4500 年前到 2650 年前）才出現小號。

1 Anthony Baines: Brass Instruments, Their History and Development, Dover, 1980, New York.

第二節　近東古文明

　　由於有關的紀錄非常稀少，如今已很難瞭解比希臘文明還早的近東文明的音樂實際情形，在極少量的證據中，有一個刻在蘇美王古迪（Gudea,西元前 2600 年）時代的圓筒印模上的圖像顯示，[2]在當時的宮廷裡有人吹奏橫笛。

　　蘇美人使用的樂器除了橫笛以外，還有原始的號角，有些學者認為，以簧片振動發聲的觀念可能也在此時萌發。在古代的敘利亞發現雙管的簧片樂器（希臘語稱為奧魯管 aulos），也幾乎在同一時期出現在西方文明中。[3]

第三節　古埃及的管樂

　　古埃及是有文字記載的最古老文明，從王室陵墓的壁畫中可知，在舊王朝時期（西元前 2686 到 2181 年）和中王朝時期（西元前 2133 到 1786 年）已有直吹的笛類樂器、簧片

2　圓筒印模 cylinder seal 是圓筒形小石塊，表面刻以陰文，在膠泥上滾轉以留下印記。圓筒印模是古代美索不達米亞文化中特有的工藝品，不乏優秀之作。最早約出現於西元前 3400~前 2900 年，起初只有簡單的幾何圖形、符咒圖案以及動物形象，後來才刻上物主的名字，描繪五花八門的題材。用於標明個人財產，賦予契約以合法的約束力。其形式與用途為埃及與印度等地區所效法。

3　David Whitwell, A Concise History of The Wind Band, St. Louis, Shattinger, 1985.

類樂器以及簡單的打擊樂器，用於祭典、儀式或娛樂。在新
王朝時期（西元前 1567 到 1085 年）已有小號出現，但用途
僅限於軍事；在底邦古墓區（Theban Necropolis）的壁畫中，
有人吹奏長約七十公分、橫吹的樂器。同一時期，也有類似
奧魯管（Aulos）的雙管樂器出現，作爲娛樂性的樂器，在圖
畫上有的雙手交叉演奏，有的不然。

第四節　古希臘時期的管樂

　　我們從古希臘時期留下來的歷史文獻中，得以了解當時
的哲學與文學，在音樂方面，雖有畢達哥拉斯建立的音樂理
論，[4]但其中真正有關音樂的資料卻相當稀少，因此，我們只
能從文學作品中觀察音樂在當時社會中扮演的角色。

　　古希臘最常見的管樂器是奧魯管，是一種雙管簧片樂器
[5]，它和里拉琴（Lyre）傳說由不同的神明發明和擁有，因此
他們在使用上往往和不同的神的崇拜相聯繫，里拉琴屬阿波
羅，奧魯管則常常用於敬奉酒神狄俄尼索斯。[6]許多文獻記
載，它的音色能振奮人心，使用在戰場上替代小號吹奏旋律，

4 Pythagoras（西元前 571-497），古希臘哲學、數學家，他發現協和音程
　構成的振動比數，並以完全五度與完全八度循環造出音階，稱爲「畢
　氏律」。
5 不確定是單簧或是雙簧，管身側部有指孔（通常有四個），兩根管排
　成 V 形爲一件樂器，源自小亞細亞，是象徵酒神的樂器。演奏者帶著
　皮製口罩（phorbeia），簧片自小孔插入口中，其演奏方法應類似現代
　雙簧管。K. Marie Stolba: The Development of Western Music, Dubuque,
　IA, 1990, p.10。
6 于潤洋：西方音樂通史，上海音樂出版社，上海，2006。

以提振軍隊士氣，也使用在軍隊進行間，使士兵跟隨音樂的節拍前進。奧魯管除了軍事功能外，在希臘平民生活間也扮演極為重要的角色，舉凡婚禮、各式慶典、娛樂或是葬禮，都會使用到它。

另一種木管樂器是西林克斯（Syrinx）就是排簫，由三根到十三根不等的管子組成，以七根管子為標準樣式，原是牧羊人用的樂器，也象徵牧神。

古希臘時代，銅管樂器的地位次於奧魯管，大文豪荷馬的名作伊里亞德裡（西元前八世紀），提到小號是一種筆直的圓柱形管樂器，當時稱作沙平克斯（Salpinx），是城裡守夜者所用；在一般的希臘文學中提到小號，大多作為軍事信號用途，哲學家賽諾普農（Xenopnon，430-354 B.C）在他的遠征記中描寫萬人大撤退的情景時，就提到小號吹奏信號的情景。除此之外，還有一種彎形的銅管樂器叫克拉斯（Keras）。

古希臘時期常舉行各式各樣的競技會，除了我們熟知的體育競技—奧林匹克運動會之外，音樂比賽也是競技會的重要項目，其中有奧魯管、小號和合唱比賽。[7]

第五節　羅馬帝國的管樂

西元前 146 年，羅馬帝國征服希臘，又把希臘音樂引進羅馬，此後羅馬作為希臘音樂的繼承者，成為西方音樂文化

7 沈旋、谷文嫻、陶辛：西方音樂史簡編，上海音樂出版社，上海，1999。

的中心，就音樂而言，羅馬音樂基本沿襲了古希臘，但音樂的活動卻趨向實用化、娛樂化。[8]由於羅馬帝國崇尚武藝，長年征戰，所以銅管樂器非常發達，在羅馬帝國時代，也有和古希臘時代一樣，由青銅製成的直式小號，稱作土巴（Tuba）。另一種彎的柯爾努（Cornu）是像「G」形的銅管樂器，中間有一橫杆，可扛在肩上演奏。而另一種布契納（Buccina），起初是牧羊人所用的，由獸角做成，再以銅包覆裝飾。這些樂器通常用在軍隊中，以壯大軍容及鼓舞士氣。相對的，打擊樂器在羅馬帝國時期較爲少見，只在祭典中使用一種稱做提巴農（Tympanum）的單面鼓和鈸，[9]這類的祭典包括「酒神之祭」，在這個祭典舉行時，會使用爲數不少的管樂器及打擊樂器，其目的並不是演奏音樂，而只是製造大量的音響，以掩蓋犧牲者的哭喊聲而已。羅馬人的奧魯管稱作提比亞（Tibia），在宗教儀式、軍隊音樂和戲劇音樂中都佔有重要地位。提比亞也常使用在婚喪喜慶之中，在喪禮中尤受歡迎，演奏者的人數多寡成爲死者身份的表徵，爲此，政府還頒布法令限制人數在十人以下。此外它也被使用在羅馬劇院及競技場中，稱做 Circus。在這個時期，管樂器有它們一定的地位，甚至有它們自己的節日。[10]此外，由於商業性的演出十分頻繁，爲了保障音樂家的權益，也開始出現音樂家門組成的行會，之後還更細分爲各種樂器，各有各自的

8　于潤洋：西方音樂通史，上海音樂出版社，上海，2006。
9　Tympanum 是近代定音鼓（Tympani 或 Timpani）的字源。
10　如 Tibia 在 6 月 13 日，Tuba 在 3 月 23 日及 5 月 23 日。

行會。[11]

西元一世紀，羅馬皇帝尼祿恢復古希臘競技會傳統，定期舉辦以音樂比賽爲重點的「神聖節日」競技會。西元 284年，在羅馬舉行的競技會上，有四百件管樂器參加表演，包括一百支小號、一百支號角和二百支簧管類樂器。[12]

第六節 早期美洲的管樂

在歐洲人發現美洲之前，管樂就在美洲有著重要的功能，直到 14 世紀，墨西哥的阿茲堤克人（Aztects）建立的帝國（1350-1500）還保有「活人獻祭」的儀式，根據許多出土的證據顯示，在此儀式中，有管樂與打擊樂的演奏。[13]這種儀式通常存在於原始部落，想必源遠流長，吾人也不難窺見古時的管樂是何種樣貌。由於「活人獻祭」是阿茲堤克文明中最重要的儀式，爲的是祈求神讓明天的太陽再度升起，所以幾乎無日間斷，其中擔任祭典音樂演奏的樂器有鼓、小號和笛。

音樂學者史第文生（1952）形容阿茲堤克的音樂文化是「管樂與打擊樂文化」，他們日常生活中也演奏陶笛、海螺號和鼓（挖空的樹幹蒙上獸皮製成）。令人好奇的是，雖然他們

11 有小號、圓號、風笛和提比亞的樂師公會。
12 沈旋、谷文嫻、陶辛：西方音樂史簡編，上海音樂出版社，上海，1999。
13 Richard K. Hansen, The American Wind Band-A Cultural History, Chicago, GIA, 2005, p.11.

也用弓打獵,卻找不到他們演奏弦樂器的證據。[14]

　　隨人類文明的發展,樂器的種類日趨多樣,用途也不侷限於祭典,但仍不失作為信號傳遞的功能,在軍中除了規範軍隊的作息、行動之外,也可以藉號角、笛和鼓振奮軍心。[15]

14 Richard K. Hansen, The American Wind Band-A Cultural History, Chicago, GIA, 2005, p.12.
15 David Whitwell, A Concise History of The Wind Band, St. Louis, Shattinger, 1985.

第二章　中世紀的管樂

第一節　早期基督教音樂

　　西元四世紀初，隨著羅馬帝國國勢由盛而衰，一股新興的社會力量－基督教，在帝國內部迅速崛起。西元 313 年，君士坦丁大帝頒佈敕令，給予基督教徒信仰自由，他本人也在臨終前受洗入教，促成基督教的興盛，教會則把音樂當作傳播信仰的工具，使音樂成爲禮拜儀式的重要部分。

　　但當時基督教提倡純聲樂的儀式音樂，竭力反對在禮拜過程中使用樂器，其原因有四：[1]

　　1.因爲樂器會使剛剛皈依基督教的信徒，回想起異教的各種慶典和戰爭，而且古希臘和古羅馬時代的器樂型態表現出強烈的逸樂傾向，因此教會視之爲禮儀所不宜。[2]

1　沈旋、谷文嫻、陶辛：西方音樂史簡編，上海音樂出版社，上海，1999。格勞特、帕利斯卡合著，汪啓章等譯：西方音樂史，人民音樂出版社，北京，1996。

2　中世紀神學家、經院哲學家阿奎納（Thomas Aquinas,約 1225-1274）在其神學大全（Summa theological）中指出，教會崇拜儀式中禁止使用誘人產生淫蕩慾念的樂器，不僅如此，對於早期基督教會來說，諸如器樂舞蹈等形式也因帶有異教的傾向而被排斥在教會禮儀之外。轉引自陳小魯：基督宗教音樂史，宗教文化出版社，北京，2006。

2.神職人員認爲，唯有能開啓心扉使人接受基督教義、感受聖潔思想的音樂才值得在教堂內聆聽，他們認爲沒有歌詞的音樂做不到這一點，所以不許在公眾崇拜中使用樂器。

3.早期基督教是被禁止的，信徒只能秘密集會，當然不適合用聲響較大的樂器。

4.精通樂器的樂師往往是不受教會歡迎的流浪藝人。

因此，新約聖經中找不到任何演奏樂器的證據。[3]也由於基督教國家的「政教合一」精神，影響所及，器樂的演奏不受重視，也造成往後數個世紀的慘澹局面。中世紀始於西羅馬帝國滅亡的西元 476 年，此後到中世紀後期出現許多管樂合奏形式之前，管樂音樂的演奏技巧和傳統都維繫在一些民間的音樂家身上，這些音樂家就是「遊唱樂人」。[4]

在管樂音樂的發展史上，遊唱樂人扮演了重要的角色，就是把器樂的發展延續下去。如前所述，早期基督教是禁止器樂的，而器樂由遊唱樂人傳播，是屬於世俗的音樂。中世紀時期，最重要的管樂器是橫笛、直笛、蕭姆管和小號，[5]樂器的製作技術更爲精進，已經從生活或祭典禮儀的功能性用具，進化成具有藝術性的音樂製造器物。當時「樂隊」的概念指的是多種管樂、弦樂及打擊樂器合奏的小型樂團，這種樂團在宮廷或貴族宅邸都可見到，但是對於一般市井小民而

3 David Whitwell, A Concise History of The Wind Band, St. Louis, Shattinger, 1985.
4 由於中世紀類似的民間音樂家稱謂很多，在此先以「遊唱樂人」通稱。
5 蕭姆管（Shawm）一種在中世紀就存在的雙簧樂器，源自中亞地區的嗩吶，和我們習見的嗩吶系出同源，音量大，多用於戶外，是現代雙簧管的祖先。

言，遊走各地賣藝的團體—遊唱樂人，才是他們最熟悉的音樂家。

第二節　中世紀的世俗音樂家

一、遊吟藝人

西元四世紀晚期，羅馬帝國強大的防禦能力衰退之後，許多所謂的「野蠻人」，如日耳曼人、匈奴人、哥德人等，開始移居到歐洲中部和南部，是歐洲第一次民族大遷徙。在遷移過程中，跟隨著許多街頭表演者，包括雜耍人、說書人、演員、音樂家以及變戲法的。這些中世紀早期的街頭表演者，是一個職業樂師的階層，男男女女單獨地或結成小組浪跡江湖，他們從一個城堡到另一個城堡，一個鄉村到另一個鄉村，靠賣唱、賣藝、耍把戲、馴獸表演為生，稱為遊吟藝人（Jongleur）。[6]他們像一群社會的棄兒，往往得不到法律的保護，也無權參加教堂聖禮（很像現代的吉普賽人），他們多才多藝，從當時一個遊吟藝人的自我介紹中不難知道：

> 「我可以演奏魯特琴、提琴、蕭姆管、風笛、排蕭、吉他、鼓…，還會唱歌、說故事、演戲、丟飛刀、跳繩、單手倒立…」

雖然遊吟藝人的社會地位不高，也很難說有崇高的藝術成

6　（德）漢斯-維爾納‧格次：歐洲中世紀生活，北京，東方出版社，2002，頁218。

就，但是由於他們行腳四方，散播音樂的種子，爲歐洲音樂
的復興預備了道路。[7]

二、行吟樂人

　　隨著十一、十二世紀經濟復甦，社會在封建制度的基礎
上更加穩定的組織起來，城市崛起，遊吟藝人情況也有所改
善，有些較幸運的會被貴族或城市當局雇用，有些則被貴族
的「遊唱詩人」（法 Troubadours 及 Trouveres）雇用，[8]而跟
在其身旁演唱或伴奏，這種有固定雇主的稱爲「行吟樂人」
（Minstrel）。他們逐漸從雜耍娛人的角色，轉而成爲專職的
音樂家，有別於其他還在流浪的遊吟藝人。這些行吟樂人雖
然還是會演奏多項樂器，但是和什麼都演奏的遊吟藝人比較
起來，已經有演奏各自專門擅長樂器的傾向，他們演奏的管
樂器包括：橫笛、簫姆管、小號及風笛，除了單獨的演奏，
有時也合奏。

　　這種行吟樂人還開班授徒，十二世紀時，在法國、德國
和荷蘭的行吟樂人設立了「行吟樂人學校」（拉 Scolae
ministrallorm），提供專業訓練，像現代的音樂院一樣，在十
四世紀末、十五世紀初爲全盛時期。或在眾多行吟樂人聚集
的慶典活動期間，也會有非正式的傳承行爲。隨著城市再度
興旺，有的樂人開始在城市定居，爲了保障生活及職業的權
益，他們並且結成樂師的行會，現在所知的第一個中世紀民

7 David Whitwell, A Concise History of The Wind Band, St. Louis,
　Shattinger, 1985.
8 Troubadours 及 Trouveres 是法國貴族階級的遊唱詩人，前者在法國南
　部，以普羅旺斯語演唱；後者在法國北部，以古法語演唱。

間樂人的行會是 1288 年在維也納成立的「尼克萊兄弟會」，這個行會可說是「維也納愛樂協會」的始祖。[9]

到了十四世紀，被城鎮或貴族雇用的行吟樂人，被其他無固定雇主的同業稱作「榮譽行吟樂人」（Minstrel of Honor），也可以看出其社會地位的提高以及已經被社會接受。

第三節　中世紀晚期教堂中的管樂

如第一節所述，早期基督教會禁止遊吟藝人進入教堂，也不許在教堂裡演奏樂器，但是這種封鎖的政策，到了八世紀時就有些鬆動，有些教會並不那麼嚴格的奉行禁令。還有一點使教會陷入立論上的兩難：就是如何解釋舊約聖經提到如此多的器樂？爲了規避此一問題，教會只好將器樂解釋成只是一個象徵意義。當時的教會又特別善於用各種很「玄」的說法解釋聖經，如詩篇第五章裡，有「用鐃鈸讚美主，用鐃鈸大聲地讚美主！」這樣的經文，教會的解釋是：「鐃鈸靠互相重擊而發聲，就像人的雙唇發出的話語讚美主」。

教會開始接受管樂其實要歸功於管風琴，在西元七世紀時教堂開始使用管風琴，而管風琴的音響很像管樂合奏，甚至音管也以各種管樂器命名，因此爲教會與信眾作了很好的的心理準備，進而接受管樂器進入教堂。

9 沈旋、谷文嫻、陶辛：西方音樂史簡編，上海音樂出版社，上海，1999。

　　十三世紀時，行吟樂人已經可以在修道院裡表演而得到酬勞、食物和休息處。另外有一些和教堂有關的民間活動，如喪禮、舞會往往在教堂（或其周邊）舉行，原屬於貴族宅邸的管樂團，也在這種場合出現在教堂裡演奏。當時教會的高層領導人，如大主教或主教都是貴族出身，自然習慣於皇宮內的一些禮儀，因此希望自己成為教廷的領導人時，也能如俗世的國王一般，有自己的加冕典禮。西元 1227 年，教宗葛利果九世的加冕典禮，就用到了管樂合奏團。十四世紀時，德語地區的大主教或主教大都有自己的私人管樂團，當有大型的教廷會議時，他們也會帶著樂團與會。例如在西元 1414-18 年召開的康斯坦茨會議，[10]就有上百名管樂演奏者聚集在那裡（分屬不同主教的樂團），教宗就是在一組蕭姆管和長號的樂隊的奏樂聲中蒞臨會場。

　　此外，還有一些特定的宗教節日，如「聖體節」、「聖母日」，教會也會雇用管樂演奏者上街遊行。

　　另一個促使管樂器進入教堂內的因素，則是一些宗教劇、神蹟劇的演出。戲劇開演前，演員會從外進入教堂，此時小號會吹奏一首信號曲，開演時則會吹奏三首信號曲（Fanfare）。值得注意的是，戲劇的角色往往和管樂器有連結，例如木笛代表牧羊人、打擊樂器代表地獄、管樂合奏代表貴族，描述末日大審判也會用管樂。凡此種種，都是影響管樂成為宗教儀式的因素。十五世紀時，在荷蘭地區的教堂，

10　1414 年-1418 年間第十六次大公會議於康斯坦茨舉行，稱為康斯坦茨會議，1415 年 7 月 6 日會議中將捷克神學家贊‧胡斯處以火刑。這次會議導致教會大分裂的結束，而這個唯一一次於阿爾卑斯山山脈以北舉行的教宗選舉當中，瑪定五世被推選為新教宗。

新進的神父第一次領唱彌撒時演奏管樂，已成為慣例。另外，十五世紀法蘭德斯的音樂學者丁克多里斯，在他的著作《音樂的探索與實踐》中記載，當時管樂器在複音音樂中為歌者伴奏，但是有的學者認為，早在十三世紀複音音樂出現時就有此做法了。

第四節　城市樂隊

中世紀晚期在歐洲國家出現一些「城市樂隊」，各國這種樂隊的起源都很類似，最初是和城市的守衛結合在一起的，作為緊急時傳呼之用。當時的歐洲國家，為了防止盜匪或外族入侵，尤其害怕發生足以毀滅全城的火災，便在城牆或城裡建造許多高塔，方便監看與警示。這些守衛的人在德國稱為 Tumer、英國稱為 Waits、荷蘭稱為 Wachter，起初是以敲鐘的方式來示警，但是鐘聲能表達的訊息有限，因此漸漸用能吹樂器的人取代，以便製造不同的樂聲，來傳達不同的信息。後來這些守衛又被指派更多為市民服務的事，如在夜晚吹奏信號曲來告知市民時間等。

這種有薪資的守衛，除了守夜的工作外，漸漸地要擔任更多和市政有關的事，如在官方宴會時演奏，或嘉年華會時演奏以娛樂市民，甚至在囚犯遊街時演奏，他們也可以受私人雇用，在婚禮或大學畢業典禮時演奏。

到了十五世紀，這些城市樂隊的樂師開始組成合奏團，又加入了蕭姆管、滑管小號和長號，也開始舉辦定期的「音

樂會」，這可能是歷史上首次出現這個名詞，更重要的是，從此音樂演奏才開始擺脫其他實用性的功能，邁向純藝術性。

一、德　國

德國的城市樂隊（德 Stadtpfeifer 圖 2-1），樂器編制有小號、長號和木管號，[11] 起初是將管樂手配置在市政廳的高塔上，與守衛結合，最早有文獻記載的是 1335 年的呂納堡（Lüneburg）和 1348 年的法蘭克福（當時有 140 餘座高塔）。這些音樂家起初還都是「行吟樂人」，只有在節慶活動的演出

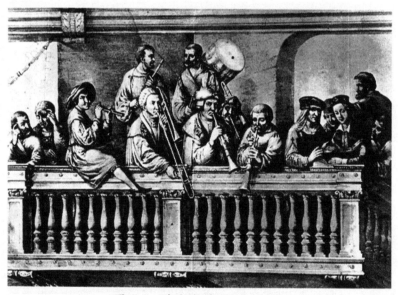

圖 2-1　城市樂隊 Stadtpfeifer

才可獲得酬勞。到了十五世紀獲得市政當局的委任，成爲城

11 木管號（Cornetto）近代銅管樂器的祖先，管身爲圓錐形木製或象牙製，上開數孔，有杯狀號嘴，爲木製或象牙製，是文藝復興時期重要的旋律管樂器。

市中固定的音樂組織，並承諾給予一年或半年度的固定薪水（拉 salarium fixum）。演奏範圍不限於高塔，而涵蓋甚廣，包括配合官方活動演奏典禮音樂、慶典遊行、官式訪問、市民婚禮、受洗禮等，也在教堂及學校活動中演奏，他們演奏的音樂，通稱爲「高塔音樂」（Tower music），還有一項重要的事就是培養學徒，由於採師徒制，音樂家的職位也可世襲。

城市樂隊音樂家的待遇相當優渥，樂器、制服和樂譜的開銷由市政當局支出，在聖馬丁節及新年時，還可分配到燃料和麥子，甚至還可以減免稅賦，他們的固定待遇，往往僅次於城裡大教堂的管風琴師。

這種樂隊的標準編制是四重奏－三支蕭姆管和一支長號或滑管小號，在有些比較富有的城市的樂隊會有九個人。相較於大城市音樂家，小城鎮的城市樂隊音樂家往往是兼差性質，他們可能是公務員、風琴師、教師、樂器製造工，或從事其他行業的人，除了演奏之外，樂師們仍要擔任警哨的任務。[12]

二、義大利

十一世紀最早出現在義大利的城市樂隊，是稱爲 Carroccio 的小號八重奏，當時米蘭地區的教會爲了到鄉間辦彌撒，準備一輛平板馬車，上面可容納一位神父、一面市旗和八位小號手，這種作法在鄉村一直沿襲到十七世紀。在十四世紀以前，義大利城市只有城市小號手，1232 年的佛羅倫

12 The New Grove Dictionary 18-50.

斯的文件中，就有為樂手購買制服的紀錄；在錫耶納（Siena）除了制服之外，還有宿舍、薪水的紀錄。

到了十四世紀，城市樂隊更廣泛的存在，在佛羅倫斯有三種樂隊：皮法利（義 Pifari）是三人的蕭姆管合奏，每天在市政府演奏；小號團（義 Trombetti）由六支小號組成；另外還有一種編制不詳的 Trombadori。

十五世紀皮法利樂隊的編制擴大為三支蕭姆管與兩支長號，成為 Concerti，這個名稱一直沿用到古典時期，他們每週固定在市政府演出，這類的城市樂隊在許多義大利的城市都有。現存畫於 1496 年名為《聖馬可廣場的行列》的畫中，有著制服的十人樂隊，演奏小號、長號和蕭姆管。

三、英　國

英國的城市守衛（Waits）始於 1253 年英王亨利三世頒布的敕令，1296 年倫敦市政當局下令，各城門要由住在城樓上的守衛關閉，在關門之前要以聲響提醒民眾。[13]十四世紀的紀錄顯示，已有城市樂隊的音樂家接受行會的邀請，在大慶典中作為行會代表樂隊。

十五世紀時，各個城市的樂隊大都由六人組成，每個樂隊有自己的制服，他們組織嚴密，隊長稱為 chief 或 headman，雖然當時曾有「城市樂手的待遇高過神父」的說法，其實他們的待遇很微薄。

13　B.L.Dewald, The Waits of England,Journal of Band Research, vol.34-2, 1999.

四、法蘭德斯

法蘭德斯地區當時為勃根地公國的屬地，由於公國國勢強盛，城市樂隊也很具規模，這種管樂隊稱為「城市管樂手」（荷 Stad pijpers, Scalmeyers），主要演奏的樂器是蕭姆管。十五世紀時一般的編制是兩支蕭姆管、一支低音蕭姆管和一支長號的四人樂隊。1430 年根特城的紀錄顯示，曾有十六支長號、三支小號和八支蕭姆管的大編制樂隊。

除了日常的警哨勤務與例行差勤演出，在此地區的城市樂隊，比較特別的是要參加一年一度宗教盛事，稱為 Ommegang 的遊行，除了本地的樂隊之外，還會有其他地區的樂隊來共襄盛舉。

十五世紀末起這種樂隊常配合教會演出，在星期天與節日的早晚，在大教堂前演奏世俗歌曲（liedekens）和經文歌（Moteten）。

五、法　國

有關法國十六世紀以前的城市樂隊的文獻並不多，但應該也有類似其他國家的音樂活動，1372 年的昭令顯示，巴黎和馬賽在宵禁前會「非正式的」演奏小號。另外，1480 年的合約記載里爾市（Lille）的城市樂隊會在晨昏於市政府高塔上演奏。1418 年，巴黎有一位富人擁有自己的樂隊，出門時必由樂隊前導，以防盜匪。也有一些城市樂隊或小號樂隊用在行列行進、歡迎到訪的貴族或在宣令官宣示政令之前演奏。

第五節　宮廷的管樂

　　管樂音樂在十五世紀時，不論藝術性或功能性，都在貴族的生活中達到了頂點，歸根究柢，應歸功於得自十字軍的音樂經驗以及城市器樂組織的快速發展，最重要的是那些高成就的管樂行吟樂人。蕭姆管和長號組成的樂團是宮廷和貴族宅邸中最常見的。在十五世紀有很長的一段時間，執業的音樂家都是吹奏管樂器的，而弦樂器的演奏者則大多尚無固定工作。

　　相較於民間的藝人，宮廷裡的樂隊人員的流動性低、編制穩定，許多人以為中世紀的宮廷樂團是由多種樂器組合起來的，其實不然，宮廷中的樂團依音量的特性可分成兩種，有「大聲」和「小聲」之別，在室內及教堂演出的音樂中，或為歌唱伴奏時，用音量小的豎琴、提琴、橫笛或是木笛再加上魯特琴類樂器；在戶外演出的音樂中、在舞蹈以及節慶或莊嚴的典禮中，採用音量較大的蕭姆管、木管號、小號和長號，有時也會加入打擊樂器。[14]

　　當時在貴族間很流行一種低音舞曲（Bass Dance），它最主要的伴奏樂器是蕭姆管、滑管小號和長號，而且常常由滑管小號吹奏主旋律。[15]

14 Donald jay Grout & Claude V. Palisca, A History of western music, 4th ed. New York, Norton, 1988.見註 12。
15 David Whitwell, A Concise History of The Wind Band, St. Louis, Shattinger, 1985.

一、英　國

中世紀早期在英國貴族階級，較常見的樂器有稱爲布欽（Buccine）的原型小號；八世紀時有一種名爲 Beowulf 的戰號（War horn），英王威廉一世在位時（1066-1087），有關這些樂器與樂手的描述是高度組織化的音樂團體。「紅衣威廉」國王進行第一次十字軍東征，[16]當時遠征軍在東方所見的樂器有金屬小號、角號、嗩吶、小定音鼓（碗鼓）、大鼓和鈸。[17]

「獅心王李查」（1189-1199 在位）親自領軍進行第三次東征，當時軍隊中已加入金屬小號（稱 Trumpae，是西方首次出現的現代小號字源）、蕭姆管和打擊樂器。

十四世紀愛德華一世時開始有宮廷管樂演奏家，不過只在特殊場合才會召集他們，當時公主的婚禮曾動用 426 名樂師。愛德華二世時就有常設的宮廷樂隊，有兩支蕭姆管，有時加上兩支小號。

愛德華三世（1312-77）時樂團已經擴大爲由十六名音樂家組成（1348 年），還有愛德華四世（1442-83）的十三人樂團，以及亨利七世的十五人樂團都是中世紀晚期很具代表性的，其中使用的樂器有小號、蕭姆管、風笛、高音小號（Clarion）與長號（Sackbut）。[18]

16 十一世紀至十四世紀間由歐洲基督教國家發動的軍事行動，目的在奪回聖經中所言的「聖地」——耶路撒冷、以色列、約旦、埃及，在軍事上並未取得大成就，但卻促進了東‧西方的貿易、文化交流，如糖和棉花就是由十字軍帶到歐洲的。

17 參見下節。

18 中世紀的長號 Sackbut（英），法文稱 Saqueboute，源自古法文 Saquer（推）bouter（拉）。與現代長號相較，外型、演奏法都很近似，惟喇叭口較小，音色也較爲柔和。

　　到了十五世紀末，英國已出現十六世紀那種樂器分組的合奏雛形，亨利七世的喪禮上就有幾個不同的樂隊：蕭姆管與長號的四人樂隊；稱為「行吟樂人」（Mynstrels）的蕭姆管樂隊；和由六支小號與打擊樂器組成的樂隊。

二、法　國

　　西元九世紀時，法國就有以小號演奏告知賓客「上菜」的作法，這個傳統持續到十五世紀。法國國王路易九世時（1226-1270），法國加入十字軍東征，在軍樂方面也受到東方（土耳其）的影響。

　　由於王位更替過於頻繁，很難一窺十四世紀法國宮廷音樂的全貌，但是由詩人墨客的筆下不難知道，當時宮廷的音樂生活是十分豐富多彩的。1393 年的紀錄顯示，國王查理六世的宴會上，以小號宣告「上菜」，席間還有合唱團演唱和用宮廷樂隊伴奏的「輕音樂」。

　　十五世紀最後三位國王主政時期，有關宮廷音樂的記載，多著墨在皇室典禮上，十六及十七世紀常見的定音鼓，在 1457 年首度在巴黎出現，是造訪法國的匈牙利國王魯地斯勞斯（Ludislaus）用在他的儀仗隊中的，當時有記載道：「人們從來沒見過這種馱在馬背上、體大如鍋的鼓」。

　　1494 年，查理八世國王率軍參加十字軍東征，雖然他只到米蘭，但是卻帶回義大利文藝復興的思想，因而促成法國的文藝復興。

三、勃根地

勃根地原來是 1364 年法國國王查理五世賜給其弟菲力普的領地，後來成爲中世紀晚期的一個公國，由於英、法兩國忙於「百年戰爭」，勃根地不斷征戰擴張領土，擴及今法國東北部和法蘭德斯地區，並累積了大量的財富，成爲西歐最強盛的國家。[19]十五世紀時音樂非常興盛，連接了十四世紀末的「新藝術」與十五世紀後半到十六世紀的「法蘭德斯樂派」，在音樂史上稱爲「勃根地樂派」。

勃根地定都第戎，但她的統治者大部分時間都在遊歷或暫驛於布魯吉（Bruges）、布魯賽爾和根特（Ghent）的行宮，從第一位統治者「勇敢菲力普」公爵（1363-1404）開始就非常喜歡器樂，他在巡幸途中經常購買樂器，並厚賜爲他演奏的行吟樂人們，還把他手下的音樂家送到根特（1378）和德國（1386）的音樂學校深造。一位曾經隨他出巡的隨從，在 1390 年記載道：「小號、高音小號以及由風笛、蕭姆管和定音鼓組成的樂隊，（所奏的音樂）極爲優美動聽。」

公爵的兒子「無畏約翰」和孫子「善人菲力普」在位時，也相繼擴充樂隊與提昇樂師水平，後者還親自面試樂師，如有才藝出眾者就終身雇用。

十五世紀中葉，勃根地的藝術與音樂成就爲歐洲其他國家所仿效，尤其以對奧地利的馬西米連國王與英王亨利八世

19 K. Marie Stolba, The Development of Western Music, Dubuque,Wm. C. Brown, 1990.

影響最大。[20]

四、德國與奧地利

德國的查理曼大帝（724-814）曾有一支專爲狩獵而設的樂隊，在他打獵時演奏信號（應以獵號爲主），但其演奏的音樂已佚失。較有明確史料記載的是，十三世紀初在位的腓德烈二世時代，他的樂隊建制受十字軍的影響，其中包括一隊由黑人男子組成的小號隊，還有由中東帶回來的戰利品樂器組成的樂隊。

根據德國學者雷緒克（J.Reschke）的研究，十四世紀初在德語地區已經有很多軍樂隊，維也納的雅伯特四世公爵，在1398年時的樂隊有三支長笛、三支蕭姆管、長號、二支小號、二個定音鼓。那時在北德地區以及丹麥也有不少私人的樂隊。

在德語地區最值得一提的是創立哈布斯堡王朝的馬西米連一世（1459-1519），他是德皇腓德烈三世之子，卻在法蘭德斯（當時屬勃根地公國）長大，自幼受該地區的文化薰陶，熟諳杜飛（Guillaume Dufay,約1400-1474）等人的音樂，他集結了父親留下來的音樂家和勃根地優秀樂師，組成一支堪稱中世紀時期最好的樂隊。

他在位時有137片木刻畫，名爲「馬西米連之凱旋」，其中有多幅生動地描繪宮廷樂隊的實景：第19與20幅是用

20 由於勃根地的最後一位公爵查理並無子嗣，他的領地由女婿、哈布斯堡王朝的馬西米連國王繼承。

於宮廷內的管樂隊，由蕭姆管、長號和克蘭管組成；[21]第 77
到 79 幅稱爲「勃根地吹笛手」，有十支長號和各五支的蕭姆
管、中音蕭姆管（德 Rauschpfeiffen）低音蕭姆管（Bombardon）
[22]；第 25、26 幅是教堂音樂的演奏景象，有木管號和長號爲
合唱伴奏，在此又再一次證明，中世紀的教堂聲樂並非全然
無伴奏的。第 115 至 117 幅是「皇家小號團」，共有二十五支
小號和五對馱在馬上的定音鼓。在馬西米連的宮廷裡，定音
鼓常擔任小號合奏的低音部，就像在土耳其和匈牙利的用法一
樣，可見它初入歐洲時是作爲和聲樂器而非僅作爲節奏樂器。

　　身處十五、十六世紀之交，馬西米連的宮廷樂隊使用的
樂器裡，有許多是文藝復興時期的樂器第一次出現在世人面
前，他的樂隊也有承先啓後的意義。

五、西班牙

　　中世紀的西班牙還不是統一的國家，而是由多個王國統
治，其中最重要的是阿拉貢（Aragon）和卡斯提爾（Castile）。

　　阿拉貢王國在霍恩一世時，音樂活動就很興盛，皇宮裡
時常有各國的行吟樂人表演，他還組了自己的宮廷樂隊，樂
師來自法蘭德斯、法國和德國。聖喬四世（1284-1295）的宮
廷樂隊有行吟樂人團、小號團和打摩爾鼓的鼓手。

　　至於另一個王國卡斯提爾，在十五世紀末的統治者是國
王費南多四世和伊莎貝爾皇后，也就是資助哥倫布的皇室，

21 Crumhorn，是一種十五世紀在歐洲出現的雙簧樂器，在吹口處罩著「氣
　筒」，故演奏者不接觸簧片，尾端呈 J 字形。
22 Rauschpfeiffen 和 bombardon 都是蕭姆管族，前者管身爲圓錐形，後
　者爲體型較大之低音樂器。

1491 年宮廷裡有六人的管樂團，到 1511 年增爲十一人。

六、義大利

自羅馬帝國滅亡到十一世紀之間，義大利少有記載音樂事物的文獻，僅僅略爲提到，西元 568 年時在威尼斯「用鐘、笛與其他樂器」迎賓。

十三世紀起，教皇會用管樂團在登基典禮上演奏，到了十五世紀，教皇甚至有自己的管樂團和慶典時會加入的打擊樂手，稱爲「羅馬教皇御用樂團」（i Musici Captolini e i taburini del Popolo Romano），而樞機主教們也不遑多讓，常在他們的府邸的宴會或舞會時雇用蕭姆管樂團演奏。

十五世紀義大利半島也尙未統一，但是各個公國都有宮廷管樂團，雖然他們的編制、員額不盡相同，但是已經可以看出義大利器樂輝煌時代的曙光。在十五世紀初，費拉拉公國已有常設的宮廷管樂團，有蕭姆管和小號團，1426 年勃根地國王送給該國一批樂器，包括低音蕭姆管和長笛，使得編制得以擴大。之後這一類以蕭姆管爲中心的合奏團都稱爲皮法利（義 Piffari）。

波隆那公國的宮廷管樂團在 1487 年該國和費拉拉公國的聯姻婚禮中，用了「一百支小號、七十支蕭姆管以及長號、長笛、鼓等樂器」。

米蘭公國在 1463 年的樂團，由十八支小號和其他樂器組成，後來又從法蘭德斯和德國聘請樂師擴大編制，成爲有小號、蕭姆管和長號的樂團。值得注意的是，在 1475 年的貴族婚禮彌撒中，音樂演奏的內容已很接近十六世紀的複音風

格，有記載道：「彌撒中有不少管風琴、小號、蕭姆管和鼓，爲分爲兩組的合唱伴奏，兩組各有十六人的合唱團輪流演唱」。

　　至於文化重鎮佛羅倫斯，宮廷的樂隊分爲小號團和蕭姆管團。另外，眾所周知的偉大藝術家達文西就是佛羅倫斯人，他曾畫過數以千計的素描，多爲十五世紀的生活事物，身兼發明家，他也曾畫出讓小號能吹出音階以及改良木管樂器指孔的設計草圖，以今日觀之，他的理念和後來的樂器改良相去不遠。[23]

第六節　土耳其軍樂隊[24]

　　鄂圖曼土耳其帝國是土耳其歷史上最強盛的時期，他們的禁衛軍讓歐洲人聞之色變；和禁衛軍密不可分的軍樂隊，也帶給歐洲的音樂和樂團很大的影響。鄂圖曼土耳其帝國的步兵軍團一般皆稱爲禁衛軍（Janissary），創立於 1330 年，禁衛軍士氣之高昂，軍容之雄偉，和他們專用的軍樂隊不無關係。這種軍樂隊叫梅赫特（Mehter 圖 2-2），但因爲用於禁衛軍，所以常被稱爲禁衛軍樂隊。其實其他兵種（如騎兵）也有。伊斯蘭教軍隊非常重視軍樂，據說當時他們把軍樂隊置於最前線，只要樂聲不停，他們就奮戰不休，並且以獲取對方的戰鼓爲無上榮譽，以損失己方的戰鼓爲最大恥辱。每

23 David Whitwell, A Concise History of The Wind Band, St. Louis, Shattinger, 1985.
24 本節主要文字資料出自韓國璜，韓國璜音樂論文集（三），臺北，樂韻，1992。

逢作戰時，他們將樂隊置於指揮的旌旗之旁，樂聲不斷，使自己的軍隊勇猛百倍，使敵方的軍隊驚慌失措。

　　禁衛軍的樂隊興起於十四世紀初，有人甚至說早在 1289 年就有了。其所用的樂器因時代不同而有變化，大部分皆取自民間，起初只有嗩吶（Zurna）和大鼓（Davul）所以稱為 Zurna-Davul 樂隊，[25]到了十七世紀才加入長喇叭（Buro）、銅鈸（Zil）、碗鼓（Kos）[26]和弦月鈴棒，[27]有五十四人和六十六人的編制，蘇丹領軍時增至七十七人，後來還有百人的紀錄。可想而知，這種樂隊音量之大，節奏之強，以當年的標準一定是驚天動地了。有一位歐洲作者曾經形容說：「沒有任何一種樂團有這麼肯定而強勢主導的拍子，每小節的第一拍是那麼猛烈地以新而強的重音開始，簡直使人無法踏錯步子」。「即使懦夫聽了都會奮勇振作！」。[28]在一些畫作上不難窺見這種樂隊的組織，例如 1864 年的一幅圖畫就有五十五個人圍成一圈，中間有土耳其弦月鈴棒（指揮）及嗩吶（旋律領隊）各一，其他左起為長喇叭、鈴棒、大鼓、銅鈸、嗩吶和坐在地上敲擊的碗鼓等。

25　這種組合在中亞、東亞各國，甚至臺灣都很常見。

26　碗鼓有單個或成對的，是現代定音鼓的原形，當時的大鼓較大。The New Grove Dictionary 19-272.

27　土耳其弦月鈴棒（Turkish Crescent）又名叮噹強尼（Jingling Johnny），也叫中國蓬亭（因上端有如東方亭頂之飾而名）。這是在一支棒子上端裝上回教常用的彎月和亭蓋裝飾，再在伸出的部位掛上小鈴而成，外形美觀，搖之丁當作響，是一件儀仗作用的樂器，正是現代軍樂隊指揮耍的指揮棒和鐘琴（Lyre Bell）的祖先。（轉引自韓國璜：韓國璜音樂論文集（三），臺北，樂韻，1992。）白遼士的「管弦樂配器法」中也曾介紹，說它能為樂團增添光輝的效果。他更在「葬禮與凱旋交響曲」中（樂團有 467 人，其中 53 人為打擊），用上了四支這種樂器。

28　該書於十九世紀初在維也納出版，作者為 C.F.D.Schubart。

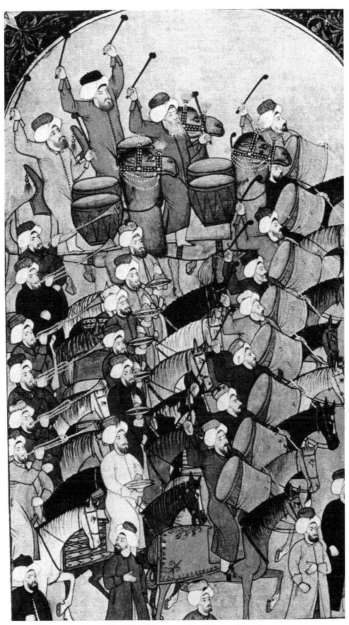

圖 2-2 土耳其禁衛軍樂隊

第三章　文藝復興時期

　　從管樂的歷史來看，文藝復興時期可以說專指十六世紀，因為在這個世紀裡，管樂有許多顯著的改變：

一、中世紀的樂器迅速地被新的樂器取代。

二、每種樂器又衍生出多種不同尺寸的家族樂器。

三、開始出現「同種樂器合奏」（Consort）的形式，取代了原本以樂器的音量作為組合標準的觀念，到了十六世紀中葉以後，有「異種樂器合奏」（Broken consort）。

　　由於許多樂器有好幾個從高音到低音的家族成員，可以自成一個合奏團體，音色更為和諧、深沈，不同於中世紀時期由各類樂器湊合而成、較為尖銳的音色。而且這些同族樂器往往由同一家樂器坊製造，對合奏的音準方面有顯著的幫助。

　　十六世紀初起，在皇宮或貴族宅邸的音樂會往往由不同的「同種樂器合奏」輪番演奏，以求變化。到了中葉以後，有鑑於某些族類樂器天生的不足，如長號合奏無高音、木管號合奏無低音，因此這兩種樂器結合在一起可為互補，長號和木管號合奏正是十六世紀最常見的「異種樂器合奏」。

第一節　宮廷的管樂

　　雖然在十六世紀中葉弦樂器已在宮廷出現，但往往和管樂器結合演奏，純粹的管樂合奏還是較受歡迎，原因是文藝復興時期的音樂美學理論主張，樂器的功用仍以模仿「神的樂器」－人聲爲原則，管樂器演奏時的呼吸以及和歌唱時類似的吹奏方式，顯然比弦樂器更接近人聲。[1]

　　管樂合奏仍然是宮廷裡做爲舞蹈伴奏最常用的樂隊，在宴會、戲劇演出的幕間、各式典禮也常有管樂的演奏，另外，管樂隊開使用於軍隊，取代原來只有信號功能的鼓隊。

一、英　　國

　　十六世紀的英國由兩位賢明的君主治理，約略是這個世紀的上、下半葉，分別是亨利八世（1509-1547）及伊麗莎白女王一世（1558-1603）。[2]英國在這個時期不論是政治、宗教、經濟、軍事及文化上都有重大的改變和發展。

　　亨利八世本身也稱得上是音樂家，他會演奏笛、魯特琴、大鍵琴還會作曲。在他主政初期，皇宮裡就有數以百計的樂器，主要的樂團有三個：九人的蕭姆管合奏團、四人的蕭姆管和長號合奏團以及十四人的小號樂團。除了英國的音

1 David Whitwell, A Concise History of The Wind Band, St. Louis, Shattinger, 1985.
2 其中 1547-1553 的國王爲愛得華六世。

樂家之外，他還從歐洲大陸招聘音樂家，[3]他的宮廷樂團除了室內的演奏、擔任重大慶典的演出之外，也經常跟隨著國王出巡或訪問他國。

伊麗莎白女王一世時期，英國的音樂、藝術成就更達到顛峰，宮廷雇用大批的木管樂器演奏家，還有長號合奏團、八位弦樂演奏者、鼓手、風笛手和魯特琴師，小號也加入原本以鼓、笛為主的軍樂隊。[4]

從伊麗莎白時代的戲劇不難窺見當時的音樂情況，因為那時的戲劇觀念就是反映真實的生活，也可知道各種樂器在社會中的角色與用途。如英國大文豪莎士比亞（1564-1616）的戲劇裡，最常出現的是小號（共有七十餘次），但是它出場並不是為了純粹的音樂演奏，也不是伴隨的軍隊出現（那是鼓、笛和風笛），而是與皇室密不可分，通常用來宣告某位大人物蒞臨，如果是國王，往往還會加上定音鼓（如《哈姆雷特》、《李查二世》），地位較低的貴族則以木管號相迎。

自然號是狩獵的場景不可或缺的，有些作家還會詳細描述自然號吹奏的號曲。蕭姆管通常出現在宴會場合，作為迎賓與娛樂之用（如《馬克白》，不過莎翁用的字是 hautboy）。橫笛類的樂器常和鼓出現在有軍人有關的劇情，或為舞蹈伴奏（如《暴風雨》）；直笛則屬於教堂，而且常用它營造喪葬的哀戚氣氛。

另外，從伊麗莎白時代也開始一項流傳幾百年的傳統，

3 音樂家大都來自法國和法蘭德斯，也有義大利人，不過多為弦樂器演奏者。
4 軍樂的行進步伐還是聽鼓笛的演奏，小號的功能為吹奏各種信號曲。

就是在劇院以三支小號吹奏號曲，宣告戲劇開演，[5]樂手多來自「市民樂隊」，他們在舞台左右或上方的「樂隊房」裡演奏。

　　文藝復興時期英國最重要的作曲家是霍伯恩（A.Holborne,？-1602），他寫過很多五聲部的奏曲，配器不一，多爲管、弦樂器混合，不過爲了利於銷售，其中大部分由他的雇主夏普能爵士（Sir R.Champernowne）改寫爲管樂合奏，而且還曾用在當時的戲劇演出。

小號樂團

　　自十五世紀起在歐洲宮廷很流行一種小號加上定音鼓的樂團，除了靜止的演奏，也作爲行進樂隊之用，演奏者可能步行、也可騎馬（圖 3-1）。

　　在丹麥的這種小號樂團的出現，可追溯到 1449 年國王克利斯倩一世的加冕典禮，1530 年起，小號加上定音鼓的樂隊增爲十五人，在 1596 年克利斯倩四世的加冕典禮上，則共有二十三位演奏家。1514 年英國國王從德國紐倫堡定製了十六支小號組團，到了 1610 年增爲二十六支。德國和法國也很常見於皇家的慶典上，在 1619 年法國出版的禮儀書上，還記載著，從 1467 到 1594 年間，每當皇室舉行儀式時，都由小號樂團奏樂。

5　在柴可夫斯基的芭蕾舞劇《天鵝湖》裡也可聽到。

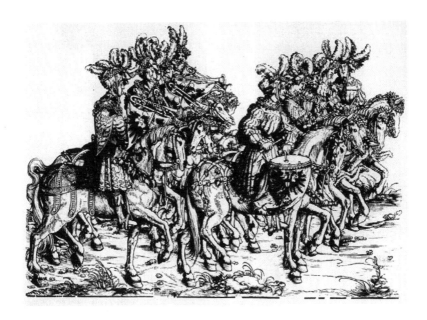

圖 3-1 小號樂團

二、法　國

　　與英國的亨利八世執政時期相當的法國國王是法蘭西一世（1515-1547），在法國史上，甚至就文藝復興時期而言，他都是位有名的君主，法國宮廷的樂團就是在他手裡建立的，一直持續到十八世紀末法國大革命為止。

　　當時的宮廷樂團分為「室內」（法 Chambre）和「室外」（法 Écurie 原意為馬廄）兩個部門，前者包含歌者、管風琴詩和魯特琴師；還有兩位從義大利聘來的「大師級」木管號樂師，擔任典禮演奏則由「橫笛、雙簧管、小號樂隊」以及「鼓笛隊」負責，這些音樂家的技術水平與待遇都較低。

　　屬於戶外部門的樂隊包含皇家小號與橫笛組成的樂

隊，以及當時法國最重要的樂隊－雙簧管與長號合奏團，[6]後者常擔任舞蹈的伴奏，學者阿柏（Th.Arbeau）在 1588 年曾描述法蘭西一世時期皇家舞會的情景，他寫道：

> 「每逢重大節慶，國王率王后與王子、公主、貴族等，齊跳帕凡舞（pavan），由雙簧管與長號演奏宣告舞會開始，並奏至眾人舞繞大廳三圈方歇」。由此可見十六世紀上半葉的管樂是以舞曲為主的。[7]

十六世紀末，1581 年法國作曲家波裘由（B. de Beaujouyeux 約 1535 前-1587）寫的芭蕾音樂《皇后的喜劇芭蕾》（法 le Ballet Comique de la Royne），不只是歷史上第一次出現 Ballet 一字的作品，[8]其內容也很受到重視。值得一提的是，其中有些段落的音樂可算是最早的管樂合奏曲，此劇要用不少樂器，管樂器包括：雙簧管、木管號、長號等，然而在樂譜上也和當時一般的情形一樣，並未明確標示樂器，只以 Superius, 2e Superius, Contra, Tenor 和 Bassus 來標示五聲部。

三、西班牙

相較於其他歐洲國家，西班牙的皇室較為偏好小號合奏團，當時在位的是稱得上文藝復興時期明君之一的查理五世，根據記載，他在 1517 年的一次出巡中，用了人數龐大的

6 Joueurs d'instruments de hautbois et sacqueboutes,當時法國人已將蕭姆管改良為雙簧管 hautbois，sacqueboutes 是長號的法文古名。這支樂隊到了路易十四時，成為著名的「偉大的雙簧管樂隊」（Les grands hautbois）。

7 反過來說，當時的舞曲音樂也是以管樂為主，甚至純管樂的。

8 Adam Carse, History of Orchestration, New York,Dover Publications, 1964, p.26.

小號合奏團：

> 「首先是二十八支西班牙小號，接著是十二位查理國
> 王專屬的小號演奏者，他們都穿著紫色無袖大袍，胸
> 前繡著金銀色的 C 字，最後還有另外十二支小號」。

至於他的室內樂隊規模就相對的小些，但是其中有當時名列
全歐前三名的木管號演奏家奧古斯丁（Augustin de Verona），
和兩位來自法蘭德斯的長號名家－納傑爾（H.Naghele）和凡
克勒（J.V.Vincle）。

四、德　國

　　十六世紀德語地區中，要屬首府位於慕尼黑的巴伐利亞
公國在音樂上最為亮眼，由於任職於奧國皇帝馬西米連一世
宮廷的樂師山府（L.Senfl），投效於巴伐利亞宮廷，使得該
國的音樂在十六世紀上半葉迅速發展。音樂學者山伯格
（Sandberger）描述了當時的管樂情況：

> 「那時盛行以木管號和長號演奏喬斯康（Josquin
> Desprez）、伊薩克、布律梅等人的作品」。

1556 年，來自法蘭德斯的作曲家拉素士（Roland de Lassus 或
Olando di Lasso, 1532-1594）加入巴伐利亞公爵阿布雷希五
世（Albrecht V, 1825-79）的宮廷禮拜堂，1564 年被任命為
樂長，由於他豐富的創作力與活力，使得宮廷裡的音樂活動
更為多樣，根據當時一位宮廷歌手的日記，由管樂組成的樂
隊除了演奏香頌（法 chanson）之外，還演奏輕音樂，他記
錄了宮廷宴會時的音樂演奏情形：

> 「首先由小號演奏信號曲開場，接著由木管號和長號

　　演奏作曲家帕多瓦諾寫的八聲部《戰爭音樂》，在宴會
的上半場由同樣的樂隊演奏拉素士的七聲部經文歌
（motet），下半場演奏作曲家史特里喬（Striggio,
1540-1592）的牧歌（madrigal）。在宴會上還有由蕭姆
管、木管號、多爾札那管和寇那木斯管組成的樂隊」。[9]
由此可見，文藝復興時期的經文歌、牧歌和香頌等聲樂曲也
會由管樂合奏來演奏。

　　其他德語地區的公國在管樂團隊的建置上各有其特
色：在格拉茲的卡爾大公一世和二世以小號合奏團著稱，他
們不只演奏號曲，根據音樂史家普雷託流士（Praetorius）的
記載，他們還演奏奏鳴曲。[10]維也納的費迪納國王在他的皇宮
裡醒目的位置設立樂隊席，在 1543 年以前純粹由管樂演出。
而伍騰堡（Wurttembert）、賀森（Hessen）、普魯士（Prussia）、
德勒斯登和薩克森等公國都有數量龐大的樂器收藏。

　　在音樂文獻方面較值得一提的是，普魯士公國在 1541-43
年間編製了一套包含了 149 首樂曲的管樂合奏曲集，其中多
為經文歌和香頌的器樂版，作曲家也會將自己的聲樂作品改
寫成管樂版，匈牙利宮廷作曲家史託札爾（Stoltzer）把自己
大部頭的七聲部作品《Erzürne dich nicht》改寫為管樂並獻
給公爵。在北德還有製作於 1598 年的手稿，是兩位服務於貴
族小號合奏團的演奏家呂貝克（H.Lübeck）和湯姆森

9　多爾札那管（dolzaina）和寇那木斯管（cornamuse）都是文藝復興時
　　期的雙簧樂器，後者常被和 cornemuse（一種法國風笛）相混淆。見
　　D.Munrow:Instruments of the Middle age and Renaissance, London,
　　Oxford university Press, 1976.
10　這裡指的 Sonata 不是我們熟知的那種曲式，只是有別於功能性音樂的
　　藝術性演奏曲。

（M.Thomsen）所寫的軍用小號信號曲，有的至今還在國際通用。另外也有不少帶有「奏鳴曲」、「觸技曲」標題的音樂會用樂曲。

五、義大利

十六世紀的義大利充滿了政治鬥爭與戰爭，也曾經歷不同的統治者，因此有關宮廷的資料較不完整，不過，作為基督教首腦的教廷，倒是可提供當時義大利音樂活動的樣貌。十六世紀第一位教皇是羅德里哥·波嘉，為了表現他的權勢，他很愛排場，穿著像國王，往往用定音鼓、小號以及在樂器上吊掛金穗的行吟樂人演奏以壯聲色。教皇保祿三世在位時，教廷至少有五個不同的管樂和打擊樂隊，其中最重要的是長號八重奏團、木管號與長號團以及蕭姆管團。

在其他宮廷中較值得一提的是佛羅倫斯，有一種獨特的演出形式稱為「間奏曲」（義 Intermezzo）[11]，後來發展成「幕間劇」，這是現代歌劇的起源之一，其音樂演奏就是由管樂器擔任。

第二節　城市樂隊

十五世紀時，各種管樂合奏團的角色，從純粹功能性轉換到音樂性；到了十六世紀，他們有了更寬廣的舞台，有更

11 又寫作 Intermedio，起源於十五世紀末，起初只是聲樂或器樂曲，後來加入戲劇，到了十六世紀時，已變成在宮廷婚禮上盛大演出的曲種。

多公開音樂會和在教堂的演出。許多國家的城市樂隊都在十六世紀有很大的發展。城市樂隊跟隨著宮廷樂隊，使用許多新的管樂器以及不同的組合方式，因此市政當局必須購買更多的樂器以供音樂家使用，而城市樂隊的音樂家往往要會演奏數種樂器（包括弦樂器）。

從十六世紀起，開始有由富有的商人資助的樂隊，爲了能迎合時尙，有些人花費大筆金錢購買樂器，1566 年，在奧格斯堡（Augsburg）的商人福格（Fugger），就有龐大的樂器收藏，包括八十二支木管號、五十九支直笛、四十七支橫笛、十三支低音管、兩支多爾札那管、九支蕭姆管和八支克藍管！

一、英　國

英國的城市樂隊在十六世紀有很大幅度的發展並達到高峰，但也在這個世紀內開始衰退。這些新的城市樂隊還是沿用舊名 waits，除了倫敦以外很多城市也都可見到，公定的員額是五名，但遇到大節慶活動時，可允許學徒加入。

由於在倫敦的音樂需求日增，城裡的樂隊越來越多，1500 年當局頒訂規章，用以管理這些樂師。亨利八世時還制訂學徒制度，要求學徒必須通過專業及的考試，才可以公開表演，並且警示同業間不可爲了爭奪演出機會而互相傾軋。

一如其名，這種樂隊仍然執行守衛的任務（見第二章），也在城裡重要的活動中演奏。在沿海的城市，樂隊會在船舶入港時奏樂歡迎。

十六世紀的英國城市樂隊的另一個特色是在劇院演奏（見第一節），有時候演奏者還兼演一些跑龍套的角色。

公開的演出也很常見，1571 年起在倫敦有定期的週日晚間音樂會，長達一小時，地點在皇家交易大樓的角樓，此一傳統一直持續到 1642 年清教徒禁止週日音樂會爲止。

二、法蘭德斯

十六世紀初，法蘭德斯的管樂演奏家已聞名歐洲，他們受邀到歐洲各地的宮廷和城市樂隊任職。在法蘭德斯一般的城市樂隊有五至六名樂手，少則有四名。如根特、布魯塞爾、布魯吉和梅克倫（Mechelen）都有六人的樂隊，編制是兩支長號、兩支高音蕭姆管和兩支中音蕭姆管。

當時最重要的城市樂隊在安特衛普（今比利時境內），樂隊裡有一位傑出的長號演奏家兼作曲家蘇沙多（Tylman Susato, 1500 左右~1561-64），他的作品被譽爲「文藝復興皇冠上的寶石」，他一直到 1529 年還以長號演奏者的身份在樂團中演奏。

蘇沙多加入樂隊後，曾經編寫了三十三冊六聲部的樂曲，手稿達四百頁，是管樂合奏的珍寶，不過已經佚失。現存蘇沙多的音樂是他在 1551 年以後的出版品（他曾成立出版社並出版許多樂譜），其中有許多以當地語言寫成的歌曲，他在樂譜的扉頁上註明，除了歌唱以外也適合用各種樂器演奏。另外還有純爲樂器寫的四聲部合奏曲，大部分含有高音（Discant）、中音（Contratenor）、次中音（Tenor）和低音（Bass）四個聲部，音域也不太寬，且註明「適合所有樂器演奏」，在內容上大都爲當時流行的舞曲如阿勒曼舞曲（Allemande）、勃浪舞曲（Branle）嘉拉德舞曲（Galliard）和低音舞曲（Bass

Dance）。[12]

另一為作曲家華列茲（P.Phalèse）也曾出版過三大冊器樂曲集，應是為城市樂隊而寫。

從一份 1515 年梅克倫的城市樂隊合約中，可得知他們的工作內容：

1. 在官方舉行的莊嚴彌撒中，演奏木管號及其他樂器。
2. 每週六、日、假日及節日前一天的晌午，在市政廳演奏小號、蕭姆管及其他樂器。
3. 於官方辦的宴會中演奏。
4. 也要演奏笛類樂器及弦樂器。
5. 不能拒絕市政當局指派的勤務。
6. 為了維持演奏水準，每週要排練兩次，並聽從指揮的領導。

其中第二項的演出，在布魯吉、蒙斯（Mons）和安特衛普也有。

十六世紀在此地區有法定的公會，比較典型的是安特衛普，會員須在官員前宣誓，公會信條包括要把才能用於正途、不得重複接受邀約以及須教授學徒等等。

三、法　國

法國的音樂公會組織十分嚴密，最有名的是巴黎的聖朱立安公會（St. Julien），他們在十六世紀中葉起，實施「執照」制度，規定各種在城裡活動的音樂家，要在巴黎居留一段時

12 Adam Carse, History of Orchestration ,New York,Dover Publications, 1964, p.24.

間而且沒有不良紀錄，才可發給執照。

較著名的作曲家是傑維茲（C. Gervaise）和德斯替（J. d'Estrée），他們的樂譜 —— 舞曲集（Danseries），由阿泰濃（Attaingnant）與舍曼（Chemin）出版。這些樂曲有的直接由多聲部聲樂曲－香頌移植而來，有的經過改編，其他為新創樂曲。

德斯替本身是一位宮廷樂隊的蕭姆管演奏家，也是巴黎一個十人城市樂隊的成員，他的作品旋律動聽、技巧不難，與其說是為宮廷職業演奏家寫的，倒不如說它們更符合廣大的城市、鄉村樂隊的需要。

四、德　國

這個時期德國最重要的城市樂隊在紐倫堡，根據杜勒（Dürer）的畫作，當時的樂隊是由木管號、蕭姆管和長號組成的五人樂隊。相關的資料也出現在奧斯堡、慕尼黑、來比錫和德勒斯登。另外，自 1575 年起，出現有關低音管的記載。

自中世紀晚期就存在，由音樂家在在高塔演奏的傳統依然盛行，除了演奏四聲部樂曲之外，在節日、假日或婚禮時，還經常在教堂為聖歌隊伴奏，演奏複音音樂。

城市樂隊也還沒卸下擔任城市警衛的角色，如遇到火警等緊急情況，他們除了吹奏小號以外，還輔以鐘、旗或燈籠。最不尋常的是科隆，他們的樂隊以奏鈸為市民報時，以下是有關該城樂隊的記載：

「他們以鈸報時，每天破曉時分演奏橫笛、克倫管、木管號或蕭姆管；上午十一點和晚上九點再演奏一

　　次。」

在德語地區還有一些異於他處的傳統，城市樂隊會應邀到大
學，在畢業典禮中演奏；另外一項是，每年元旦當天，樂隊
會在城裡竟日演奏，以協助募款。

五、義大利與西班牙

　　十六世紀的義大利城市，通常有兩種樂隊：小號合奏團
和皮法利樂隊。前者用在典禮或迎賓的場合，如遇大人物來
訪，往往結合貴族的小號團一同演奏，根據記載，1499 年法
國國王路易十二造訪米蘭，計有一百餘位小號手在國王前後
演奏。

　　至於皮法利[13]，以波隆那最爲盛行，他們多由貴族供養，
以演奏舞曲等通俗音樂爲主。主要的樂器是木管號和長號，
後來又加入低音的蕭姆管（Bombarde）。[14]在西班牙這類的樂
隊稱爲 Piffaro，最盛行於塞維亞地區，除了演奏通俗音樂之
外，他們也在教堂演奏宗教音樂，這也算是西班牙的特色。
總之，這類盛行於文藝復興後期的樂隊，有個共同的特徵，
就是多爲即興演奏，並且極具娛樂效果。

第三節　教堂中的管樂

　　長久以來，許多西方音樂史的著述都遵循十九世紀學者

13　Adam Carse, History of Orchestration ,New York,Dover Publications, 1964, P.46.
14　Edward Tarr:La trompette, Lausanne, Hallwag Berne et Payot, 1977.

的觀點，以極大的篇幅介紹喬斯康、帕勒斯替納（Palestrina,
1525 左右-1594），以及他們為羅馬天主教會創作的音樂，給
人一種印象，認為十六世紀是「無伴奏合唱」（a cappella）
的時代。甚至音樂理論家浦雷托流斯（M. Praetorius,
1572-1621）三部鉅作《音樂全書》（拉 Syntagma musicum）
[15]都沒有英譯本，因此對當時的教堂音樂無法窺其全貌。[16]

　　而對義大利作曲家－兩位噶布里埃利以及威尼斯樂派
在作曲上的成就雖予以肯定，卻認為他們處理教堂音樂的作
法只是一時一地的現象，然而，隨著更多文物出土、面世，
有更多的資料和證據顯示，十六世紀的教堂中有樂器的演
奏，[17]許多聖歌隊的合唱也有樂器伴奏（管樂居多）。

一、義大利

　　在前一節提到的義大利城市樂隊，他們的音樂家合約
中，規定了要在教堂裡演奏的義務。十六世紀初，在義大利
還有一種特有的宗教組織，稱為「兄弟會」（academy, company,
scuola），這種組織類似今日的義工，其宗旨在協助教堂辦理
宗教活動或會員的喪禮，其中也有歌者和樂器演奏者，後者
為管樂演奏家，直到一百多年後的 1621 年才有弦樂加入。

15 浦雷託流士也是作曲家，其驚人的作品量，大部分是根據新教的聖詠
　　曲而來。《音樂全書》被譽為史上最古老的音樂百科全書，以提供當
　　時樂器詳細資料的第二冊（附有詳細之繪圖），和有關當時音樂形式
　　的第三冊最具價值。
16 David Whitwell, A Concise History of The Wind Band, St. Louis,
　　Shattinger, 1985.
17 如作於 1556 年（Collaere）和 1595 年（Finck）的木刻版畫，在教堂
　　中都有管樂為合唱伴奏，其他畫作之例不勝枚舉。

　　文藝復興時期義大利最具代表性的教堂器樂演奏，首推在威尼斯的聖馬可大教堂，1568 年就聘任了固定的樂師，由木管號演奏者札利諾（Zarlino）擔任樂長，後來由達拉卡撒（Dalla Casa, 1543-1601）領導時，增加到十二位，演奏的樂器主要是木管號和長號。到十六世紀末由小提琴演奏者波尼凡特（Bonifante,1576-？）担擔任樂長時，才加入弦樂器。

　　當時此種樂隊大多演奏一種稱為短歌（Cazona）的器樂曲，到了世紀末開始出現奏鳴曲（Sonata）。

　　把文藝復興時期的教堂音樂推向高峰的是噶布里埃利叔姪兩人 —— 安德烈（Andrea Gabrieli, 1520-1586）和喬凡尼（Giovanni Gabrieli, 1554-1612），尤以後者成就最大，他以複音音樂的手法作曲，並將樂團（管樂為主）分為二至十組，置於聖馬可大教堂上層迴廊四周（圖 3-2），產生立體而華麗的音響，充分表現了威尼斯樂派作品的特點—使用複音合唱與色彩的探求，在曲中聲樂與器樂完美的結合，[18]其代表作為神聖交響曲（拉 Sacrae Symphoniae）[19]。不同於前人的作法，他在樂譜上明確標示聲部樂器，其中一首「強與弱奏鳴曲」（義 Sonata piano e forte）是歷史上首次出現強弱記號的樂曲。[20]他的器樂曲中用的樂器主要是木管號、提琴、[21]長號和低音管，木管號是高音、提琴是中音，而長號和低音管則

18 王九丁譯：西洋音樂的風格與流派 —— 威尼斯樂派，北京，人民音樂出版社，1999，頁 203。

19 作於 1597 年的器樂曲集，內含十四首短歌和二首奏鳴曲。

20 這首奏鳴曲為八聲部，分為兩組，第一組為一支木管號與三支長號；第二組為一支提琴與三支長號。

21 是古提琴（Viola da braccio），大小介於小提琴與中提琴之間。

擔任低音。[22]

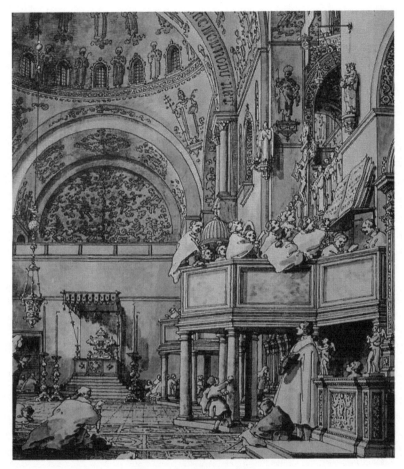

圖 3-2 聖馬可大教堂內部

遊記作家托馬斯科里雅特從音樂的角度，紀錄下威尼斯

22 K. Marie Stolba, The Development of Western Music, Dubuque, IA, 1990, P.281.

聖馬可大教堂禮拜的印象：[23]

> 「在威尼斯……早晨與下午，我都能聽到有生以來聞
> 所未聞的最出色的音樂，我甚至很樂意在任何時候步
> 行一百里路去聆聽這樣的音樂…由聲樂與器樂組成的
> 音樂如此優美、如此動人、如此絕妙又如此卓越而令
> 人陶醉，甚至吸引了從未聽過這種樂曲的門外漢……
> 有時十六或者二十個人一起佇立……當他們歌唱時，
> 樂器齊鳴。有時十六人一起演奏樂器—十個長號，四
> 個木管號，以及兩把維奧拉，宏偉壯觀…還有管風
> 琴……與他們一起演奏。

有時候，更龐大的唱詩團體可能鋪得更開，與之對應的音樂
不斷改變方位，先從一組聖歌隊開始，接著另一組出現，然
後形成美侖美奐的迴響，最後（用另一位觀察者的話來說）：

> ……《在榮耀的父》中，所有十組樂隊與聖歌隊同奏、
> 唱。坦白地說，我體驗了從未有過的狂喜……」。

在教會音樂史上，噶布里埃利應該是第一位為管樂、弦樂寫
作獨立聲部的作曲家，他的寫作風格和手法，也因為他的學
生舒次（Heinrich Schütz, 1585-1672），而影響德國音樂的發
展。

二、德國與奧地利

西元 1517 年，馬丁路德於伍騰堡發表《九十五條論綱》，
抨擊教皇出售贖罪券等不當的政策，揭開了宗教改革的序

23 （英）威爾遜-狄克森（Wilson-Dickson）合著，華禔、戴丹合譯，西
洋宗教音樂之旅，上海，上海人民美術出版社，2002。

幕，引發了一場風起雲湧的歐洲宗教改革運動，這個運動最終導致西歐音樂新體制的建立，並對歐洲乃至全世界的音樂文化產生深遠的影響。

德國與奧地利的貴族階級，在十六世紀初就在教堂中使用管樂演奏，奧皇馬西米連一世的禮拜堂，有小號、蕭姆管和管風琴；1512 年的紀錄顯示，教堂裡增加了長號，至於其他的公國也有類似的情形。

在宗教改革之後，「聖詠曲」（Chorale）成為新教教堂的音樂主體，[24]它是「主音」風格、無伴奏的，並沒有以管風琴或其他樂器伴奏的作法，但是有時卻以樂器演奏這些聖詠曲，人們認為單純用樂器演奏帶有歌詞的聖詠曲，具有與聲樂同等的價值。[25]

1542年在紐倫堡主教的就任儀式上，聖詠曲《Num bitten wir den heiligen Geist》先用管風琴演奏，第二遍由五聲部的聖歌隊演唱，第三遍由五聲部的小號演奏。許多人認為，除了聖詠曲以外，新教的宗教領袖並不贊成使用樂器，其實不然，尤其在演奏複音音樂時，還是需要管樂器的協助。[26]早在 1539 年，馬丁路德本身就在教會儀式中使用長號、豎琴、定音鼓、鈸和鐘。[27]

到了十六世紀末，越來越多的城市樂隊的演奏者加入教堂服務，這點可以從他們的合約中看出，至於他們怎樣和聖

24 聖詠曲亦譯為「眾讚歌」。
25 陳小魯：基督宗教音樂史，宗教文化出版社，北京，2006。
26 路德教派並未完全廢除羅馬教廷的教儀與音樂，但有將它簡化。
27 David Whitwell, A Concise History of The Wind Band, St. Louis, Shattinger, 1985.

歌隊配合演出，在浦雷托流斯的《音樂全書》中有詳盡的描述。他的作法事實上承襲自噶布里埃利，以和聖歌隊和樂隊分開為不同的群組來處理。[28]但是用樂器直接演奏聲樂的譜，而且可齊奏或在高低八度（不限於一個）重複。至於在樂器選用上，他也作說明：

> 「要避免使用音色尖銳的高音簫姆管，只使用大的樂器」。

在作曲方面，浦雷托流斯也有一些大膽的作法，為了示範這種音響龐大的效果，他作了一首用九個合唱團（樂團）演唱（奏）的三十四聲部音樂。另外，他也在彌撒或牧歌、經文歌的樂章中間插入器樂演奏，就好像劇院中的「間奏樂」一樣。

三、法蘭德斯

如前一節所述，在法蘭德斯地區的城市樂隊成員的工作項目之一是參加教堂的音樂演奏，在 1550 年左右已經很普遍。安特衛普聖母院的樂長巴貝（A. Barbe），於 1550 寫的歌曲集註明「可供合唱團演唱，亦可供樂隊演奏」。

而皇家的教堂則有專屬的樂隊，不需借用城市樂隊的音樂家，一份 1576 年的布魯塞爾皇家教堂的人事名單記載，當時教堂有神父三名、歌手九名、木管號手兩名、長號手兩名、風琴師和風琴調音師各一名。

28 他把這些群組都稱為 Capella.

四、法　國

　　由於受到加爾文教派的影響，十六世紀的法國教堂中較少使用樂器。[29]在法國音樂史上，有管樂參與教堂彌撒最有名的紀錄，就是 1523 年六月二十三日，英王亨利八世造訪法國，與法王法蘭西一世在皇家教堂望彌撒。根據記載，當天演唱由佩里諾（Perino）寫的彌撒曲，由英、法兩國的皇家聖歌隊輪流演唱不同的樂章，並由管風琴和長號、木管號伴奏。[30]

五、西班牙

　　由於十六世紀的西班牙皇室是哈布斯堡王朝的兩大分支之一，所以也非常重視音樂，尤其是查理五世（1516-1556在位）和他的兒子菲力普二世（1556-1598）執政期間，西班牙音樂有輝煌的成就。

　　和其他國家比起來，西班牙的教堂是最常用到管樂器的。以格拉那達大教堂為例，起初只用在某些特定的儀式上，從 1563 年起，每天的教儀都會有六位演奏橫笛、小號、長號

29　加爾文教派是由流亡到瑞士的加爾文（J. Calvin, 1509-1564）創立的，他主張教堂中除了佈道壇以外，不能有任何裝飾、圖像，也嚴格控制音樂，除了一些聖歌的書或幾首頌歌，徹底禁止在教堂演唱經文，倡導簡單純淨的歌唱，因此和聲性的歌唱和任何樂器的使用都被明令禁止－西洋宗教音樂之旅。

30　就一般來說，在文藝復興時期管風琴並不作為人聲伴奏，而是與人聲列為同等地位，在教儀需要的時候演奏或在彌撒中與人聲輪流，只有法國會將它用在《信經》的伴奏。—（英）威爾遜-狄克森（Wilson-Dickson）合著，華禕、戴丹合譯，西洋宗教音樂之旅，上海，上海人民美術出版社，2002。

和低音管的樂師演奏。活躍於塞爾維亞的蓋列羅（F. Guerrero, 1528-1599），是十六世紀西班牙著名的作曲家，他本身也是木管號演奏家。由他領導的大教堂樂隊，用的樂器是蕭姆管、長號和低音管，他以樂隊來潤飾他的聲樂作品或與之交替演奏以增加變化。在沙務斯（Salves）的教堂，還常把同一首歌曲以直笛、蕭姆管和木管號各演奏一次，以免會眾因為聽同樣的樂器而覺得厭煩。

隨著西班牙殖民中南美洲，新大陸的住民也皈依天主教，這些樂器和教堂音樂、樂隊也傳播到西班牙帝國的新疆土。

六、英　國

馬丁路德的宗教改革對英國也發生很大的影響，1532年英王亨利八世與羅馬教廷決裂。但亨利八世起初希望自己能取代英國主教，所以並未受到馬丁路德宗教改革的吸引，路德派的著作還被禁止，不難看出，在宗教改革上他想走自己的路。[31]

亨利八世在位時對基督教音樂影響最大的舉措，就是解散那些採用羅馬教會儀式音樂的修道院，一些基督教文化中心則保留下來，宗教儀式改革沒有完全摒除中世紀傳統，而是採取一種折衷的方式，愛得華六世時頒佈的《公禱文》是以羅馬部分教儀為藍本，並予以簡化，但內容為英文，所以

[31] 起因是他和皇后阿拉貢的凱薩林離婚。——（英）威爾遜-狄克森（Wilson-Dickson）合著，華韡、戴丹合譯，西洋宗教音樂之旅，上海，上海人民美術出版社，2002。

現在英國教堂的禮拜仍有中世紀遺風，基於此，新興的國教
禮儀和音樂逐步形成。

　　在音樂方面，最初的嘗試是對於彌撒曲的刪節和聖詠的
簡化，原先規模宏大的複音風格彌撒曲被主音風格的國教音
樂取代，按英文歌詞音節譜曲，簡樸通俗。由於此種改變，
教堂內也不再獨尊管風琴（愛得華六世甚至下令禁用），[32]管
樂器有更多的機會進入教堂，伊麗莎白一世在位時，偏好教
會禮儀，所以皇家禮拜堂雇用了全國最好的音樂家爲之服
務，許多教堂起而效法，多有教堂專屬的樂隊。

　　位於英國東南部的坎特布里（Canterburie）最具有代表
性，一位到訪的義大利人形容：

　　「人聲、管風琴、木管號和長號交織出莊嚴和神聖的
　　音響」。

伊麗莎白時期也有對羅馬式教堂的描述：

　　「教儀進行中，唱聖歌時不僅由管風琴伴奏，還有木
　　管號與長號等樂器…，每逢節日，在女王的禮拜堂以
　　及其他各處的大教堂，都奏著輝煌動人的音樂，如果
　　不是因為聖歌以英語演唱，會讓人彷彿置身羅馬教
　　堂」。

伊麗莎白時期在其他地區，也有不少有關城市民樂隊在教堂
參與教儀演奏的記載，如布里斯託（Bristol）的聖詹姆斯教
堂（1583）、挪威治教堂（Norwich, 1575）、切斯特教堂（Chester,
1591）。有時候樂隊甚至取代聖歌隊，十八世紀的作家諾斯（R.

32 西洋宗教音樂之旅。

North）就曾寫道：

　　「…管樂很常用在教堂裡，用以代替聖歌隊或加強合
唱聲部」。[33]

　　這一點和德國新教會的作法一致。

33 David Whitwell, A Concise History of The Wind Band, St. Louis, Shattinger, 1985.

第四章　巴洛克時期

　　有關管樂發展的論述，往往對巴洛克時期的小型管樂合奏團著墨不多，其實巴洛克時期不只在西方音樂史上是個承先啓後、邁入近代音樂的分水嶺，對管樂的發展而言，這個時期是從舊式的文藝復興時期管樂合奏形式過渡到近、現代管樂合奏形式的關鍵時期。

第一節　宮廷的管樂

一、法　國

　　十六世紀末管樂在法國宮廷裡就很受重視，在節慶、典禮上都少不了他們。[1]宮廷樂隊在路易十三時期創立的基礎上，有了驚人的發展，路易十三的繼任者亨利三世（1610即位）執政時期，皇宮裡已經有十二人的樂隊，包括演奏高音部的兩支蕭姆管、兩支木管號；演奏中音部的四支中音蕭姆管；演奏上低音部的兩支長號和演奏低音的兩支低音蕭姆管。

1　Norbert Dufourcq: La Musique Française, Paris, Editions A. et J. Picard, 1970.

　　「太陽王」路易十四在位期間（1661-1715），法國成為歐洲人口最多、最為強盛的國家，當時全歐洲都競相仿效法國的建築、藝術甚至衣著、家具和飲食，法語是歐洲貴族通用的語言。法國的宮廷樂隊也領先各國，總共分為四個部門：御用樂隊（法 Écurie）、教堂樂隊（法 Chapelle）、室內樂隊（法 Chambre）與近衛兵樂隊（法 Maison militaire）。

A.御用樂隊：御用樂隊最具聲望，待遇也最好，[2]其下還細分為幾個小團，最有名的是「雙簧管合奏團」（法 Les grands hautbois du roi），在 1671 組成，它是音樂史上最著名的管樂團之一，編制是：高音（法 dessus）、中音（法 haute-contre）、次中音（法 taille）低音雙簧管（法 basse de Hautbois，應該就是低音管）各一對，再加上木管號和長號各一對，共計十二人。他們非常忙碌，主要勤務是配合國王的行程和皇宮內的官式活動演奏。

　　另外幾個小團是：八人的鼓笛隊，在音樂上不突出，卻是皇室生活中各種典禮乃至作息不可或缺的；十二人的小號團，是國王身份的表徵，其中四人要跟隨國王左右；風笛與民俗雙簧管團提供民俗性的演奏；另外一種五人的簧片樂器團，[3]專為典禮演奏用。

　　除了這些小團，御用樂隊裡還有很多其他樂器的樂手供差遣，並作各種不同組合和形式的演出。

B.教堂樂隊：由木管號和蛇形大號組成，負責教堂內的音樂

2 音樂家們可與國王共同用餐，免除稅賦和兵役，還常常得到國王的賞賜，無勤務時可以住在巴黎、收學生。

3 樂器已難查考，但有學者推測可能是低音管家族的樂器。

演奏。[4]

C.室內樂隊：由法式小風笛（法 Musette）和橫笛組成，較具有娛樂功能。

D. 近衛兵樂隊：和其他樂隊相較，近衛兵樂隊比較著重在戶外的勤務演奏和表演，也要外調到國王的行宮（如楓丹白露宮），除了典禮奏樂之外，還要提供國王娛樂，如國王一出皇宮，小號手要吹奏號曲，國王在後花園賞花散步，會有不同的小組樂團提供音樂。另外，有一項從前軍旅征戰時的遺風—馬術表演，也是宮廷的重要娛樂，當時的宮廷樂長盧利（1632-1687），曾在 1868 年為這種表演寫過一首四個樂章的作品，由三支雙簧管、低音管、四支小號和定音鼓演奏。

二、德　國

由於法國宮廷的雙簧管合奏團聲譽卓著，各國爭相仿效，這種樂團也在十七世紀末傳到德國，它的名字就叫 Hautboisten（法文名稱加上德文複數字尾變化）。以往的研究都將它歸類為純粹的「軍樂」，[5]但其實在宮廷裡也有這種樂隊[6]。從文獻和當時的名稱就可證明，如「室內管樂手」（德 Kammerpfeifer）和「宮廷藝術管樂手」（德 Hofkunstpfeifer）。

4 Serpent，木管號族的低音樂器，體積長大，為了便於演奏而製成像兩個連續的 S 形，因狀似蛇而得名。
5 雖然後來樂器種類逐漸增加，在德國還是以此稱呼「軍樂隊」，並且沿用了很長一段時間。
6 既然「雙簧管合奏團」仿效自法國宮廷，到了外國自然沒有理由只用於戶外。

雙簧管是如此的受歡迎，所到之處很快的就有「雙簧管合奏團」成立，不論宮廷、軍隊或城市都不難見到。其實德國早在十七世紀上半葉就有蕭姆管合奏團，這種合奏型態可追溯至中世紀的土耳其（見第二章），後來漸漸被「雙簧管合奏團」取代。[7]

德國宮廷雙簧管合奏團的演奏工作範圍也很廣，除了較為正式的演出之外，也要在每日上下午於皇宮中庭演出，以及在教堂演奏，更有甚者還要隨著主人四處旅行演奏。

後來這種樂隊又加入了法國號，成為十八世紀的管樂合奏團和軍樂隊的雛形。

另一方面，巴洛克也是德國小號的黃金時期，當時每個公國的宮廷都擁有不少小號，而且演奏人才輩出，造成這樣榮景的的原因有二：

1.因噶布里埃利和其他數以百計的音樂家的音樂在教堂裡演奏，使得小號在教堂裡完全被人們接受，也提升了它們在世俗社會的地位。

2.十六世紀起，由於冶金工藝技術的進步，製造出許多精美的純銀樂器，而這些樂器往往被宮廷視為珍寶，而且又是一國之君專屬的樂器，更讓此一藝術以及演奏家增添了無上的榮耀。

7 在歐洲存在多年的蕭姆管合奏團多由四人組成，但因為雙簧管音量較小，「雙簧管合奏團」遂由兩支高音、兩支中音雙簧管再加兩支低音管組成。

三、奧地利

巴洛克時期奧地利的前後兩任國王都會作曲，費迪南三世（1637-1657）曾為混聲合唱與十件管樂器寫過一首《聖誕頌歌》；雷奧伯一世（1658-1705）也寫過聲樂與管樂的作品《幸運兒》，1700 年，他的宮廷有一個「雙簧管合奏團」供禮拜堂之用，編制有五支雙簧管、四支低音管加上六支長號和兩支木管號，根據寇赫爾的研究，[8]奧地利的宮廷樂隊到1707-08 年間才有大量的弦樂器加入。

卡爾四世在位時（1711-1740），宮廷的「雙簧管合奏團」編制擴大到八支雙簧管、七支低音管，但是到了德瑞莎女王時期，因為管弦樂團逐漸受歡迎，因此宮廷的管樂團編制遂被刪減為三支雙簧管、四支低音管、五支長號、一支木管號，外加一個六人組成的小號團。

四、義大利

巴洛克時代的義大利貴族有自己的專屬小號團，其中也出過不少傑出的演奏家，史上著名的小號演奏家凡替尼（Fantini），就曾經在佛羅倫斯的費迪南大公府邸樂隊服務過八年之久。

羅馬教廷則一如文藝復興時期，教皇有自己的小號隊，和一支成立於 1715 年、由十四人組成的的鼓隊。另外，羅馬市政廳則有成立於 1702 年、由六支長號和兩支木管號組成的

8 L. Köchel（1800-1877），奧地利植物學家、礦物學家，也是莫札特研究家，他按創作年份編纂莫札特作品號。

樂隊。

　　在至今仍演出的義大利早期歌劇中，也可發現當時宮廷樂隊參與演出的證據，人們最容易想到的是蒙台威爾第（Monteverdi, 1567-1643）的《奧菲歐》和蔡斯悌（Cesti, 1623-1669）的《金蘋果》，還有蒙氏的學生卡發利（Cavalli, 1602-1676），在歌劇《特提與佩蕾的婚禮》中，也用了五聲部的 Chiamata alla caccia，而這就是十七世紀義大利對軍樂隊的稱呼。

五、西班牙

　　雖然以國土面積而言，西班牙是歐洲最大的國家，但是經濟上的問題使得這個帝國面臨困境，宮廷樂隊自然無法維持以前的榮景，1652-55 年間，皇室裁減樂隊人員，而且不在像以往那樣，從歐洲其他國家「進口」音樂家，並令宮廷音樂家巴德（Baldes）設立音樂學校，以培養本國人才。後來西班牙宮廷仿效路易十四的「雙簧管合奏團」，組成一支包含四支高音蕭姆管、兩支中音、兩支次中音蕭姆管和四支長號的樂隊。

六、葡萄牙

　　巴洛克時期的葡萄牙，在管樂方面較為突出的是小號合奏團，稱為「皇家樂團」（葡 Charamela real），由二十四位小號手和四位定音鼓手組成，其中大部分的小號手來自德國，他們使用的樂器和樂譜現存於里斯本國立博物館，樂譜包括二十四本分譜，其中有五十四首是分成七到二十四部的奏鳴

曲。

七、英　國

十七世紀初，英國的君主是詹姆士一世（1603-1625），當時的宮廷有四十幾位音樂家，其中半數是管樂手，經常出現的樂團有三：六人的直笛團、六人的橫笛團以及另一個由九支雙簧管和長號組成的樂團。

此時期的英國，流行一種「假面劇」，[9]開演時先由管樂演奏，另外在舞蹈場面及換景時也常由管樂演奏（往往註明為 loud music），最具代表性的作曲家是費拉波可二世、坎賓與羅茲。

十七世紀下半葉，英國的宮廷有了更具規模的管樂團，稱為「國王的管樂團」（Consort, being his Majesty's wind musick），設立於 1661 年，有十三位樂手，1669 年增加到十九人，但是到了十年後卻銳減為五人，到世紀末約維持在八人的規模。巴洛克中期英國最有名的作曲家是菩賽爾（H.Purcell, 1659-1695），他曾為瑪莉皇后的葬禮寫作《進行曲與短歌》，由宮廷管樂團演奏。

在巴洛克時代對管樂團的發展最有貢獻的音樂家，非韓德爾（George F. Handel,1685-1759）莫屬，他在管絃樂團裡用了長笛、雙簧管、低音管、法國號和小號。他的樂團和同時代的巴哈沒什麼大不同，只是管樂的比例增大。他也為小

9 一種綜合舞蹈、音樂、詩歌與戲劇的娛樂性表演，題材取自神話、寓言或英雄故事，服裝與道具皆經過特別的設計，1600-30 年間為其全盛期。

型管樂合奏寫過十餘首作品，在 1748 年寫的「皇家煙火」中，他用了數量驚人的管樂器和打擊樂器：四十支小號、二十支法國號、十六支雙簧管、十六支低音管、八對定音鼓、十二個小鼓，外加軍笛（fifes）、長笛以及加農砲！[10]

第二節　軍樂隊

十七、十八世紀歐洲軍樂隊的發展，主要受到土耳其和法國的影響，前者將在戶外演奏的樂器用於軍隊；[11]後者促進了軍樂隊的「現代化」。[12]

一、歐洲的土耳其軍樂熱

鄂圖曼帝國的勢力從十八世紀初開始逐漸衰退，對歐洲中心已不構成威脅，歐洲人也比較有興趣於土耳其的事物了，[13]其中最吸引他們的就是軍樂隊。因為歐洲國家在十七世紀有了現代陸軍的觀念，音量宏大的土耳其樂隊正好有助於部隊的行進和操演。

波蘭的奧古斯都二世是第一個接受鄂圖曼帝國贈予一個禁衛軍樂隊的歐洲君主；俄國女皇聞訊立刻派遣使者到君士坦丁堡也要了一隊；接著奧匈帝國、普魯士、英國一一引

10　Adam Carse, History of Orchestration, New York, Dover Publications, 1964.
11　參見第二章第五節。
12　指十七世紀。
13　咖啡是對歐洲人生活、飲食最大的影響。

進或模仿土耳其軍樂隊。到了十八世紀末,幾乎全歐洲的軍隊都踏著土耳其拍子在行進,各國也相繼出版這種樂隊的樂譜。

　　起初多數歐洲國家都用道地的土耳其樂師,後來才改用自己人。十八世紀末開始,由於歐洲樂器的改革和運用,現代軍樂隊逐漸形成,取代了土耳其樂隊,但其打擊樂器如大鼓、銅鈸、三角鐵等一直沿用,至於那支有聲又有色的土耳其弦月鈴棒也在十九世紀初成為英國陸軍樂隊的一員,到了世紀中葉英國樂隊不再使用,卻在德國以稍做修改的式樣出現,一直到第一次世界大戰時仍然是德國軍樂隊的前導。[14]

圖 4-1 現代德國樂隊中的弦月鈴棒

14 現代軍樂隊中雖已不復見,但有些民間樂隊依然使用。

（圖 4-1）實際上現代軍樂隊所用的手提鐵片琴，兩邊各懸穗子迎風飄動，也可以說是源自鈴棒的傳統。雖然當時的樂壇把任何異邦色彩都歸類為土耳其風，但比較狹義的是指運用或模仿禁衛軍樂隊的音樂因素和樂器，海頓兄弟、莫札特父子、貝多芬乃至十九世紀作曲家如韋伯、舒伯特、葛林卡等人的作品中都可聽到，[15]可見土耳其樂隊對歐洲音樂的影響既深且遠。

二、法　國

　　路易十四的宮廷出現雙簧管合奏團的同一時期，軍隊裡也設置了這種樂隊，但是相較於宮廷裡的樂隊，編制小得多，只有高音（兩人）、中音、低音計四人。法國軍樂隊的另一特色是「騎兵小號隊」，由小號和馱在馬上的定音鼓組成，[16]小號演奏號曲時，定音鼓以即興的方式演奏作為和聲的低音。

　　熱愛藝術的路易十四曾在納慕爾圍城之役，[17]命宮廷音樂家菲利多（Philidor）在野外搭起帳篷，舉辦一場盛大的軍樂演奏會，國王親臨演出並且邀文武百官與仕女名媛與會。當天演奏的是宮廷作曲家盧利的作品，根據記載，這場演出

15 由於地緣與歷史因素使然，這股「土耳其風」以在維也納的作曲家最為熱中，尤其在十八世紀到十九世紀初最為風行，但他們多偏好土耳其軍樂中的異國色彩與娛樂性，最有名的是海頓的「軍隊交響曲」（第二樂章用了大鼓、銅鈸和三角鐵）、莫札特的歌劇「後宮的誘逃」、「第五號小提琴協奏曲」、「鋼琴奏鳴曲 K331」（第三樂章土耳其輪旋曲），貝多芬的「雅典的廢墟」（內有土耳其合唱及進行曲）「威靈頓的勝利」和「合唱交響曲」（第四樂章的進行曲與男高音獨唱：歡樂吧，向太陽似地飛躍）等等。
16 這種樂隊至今仍存在，見第七章。
17 該城在今比利時境內，此戰役發生在法國對荷蘭以及其盟國的戰爭期間（1672-78）。

動員了一百六十位鼓手，來自皇家衛隊的三十六位小號手與
定音鼓手，以及所有的近衛軍雙簧管合奏團。

三、德　國

十七世紀初，德國的軍樂多由貴族的小號團演奏，第一
支真正的軍樂隊由普魯士選侯國的腓德烈威廉（Friedrich
Wilhelm, 1640-1688）創建，1646 年，他建立了一支衛隊，
有兩百名士兵，以及一個由八個人組成的軍樂隊，包括兩支
高音、一支中音、一支低音蕭姆管（Dulcian），[18]和四個打擊
樂器組成。他的繼任者腓德烈一世（Friedrich I, 1688-1713）
時期，這種樂隊漸漸被雙簧管合奏團取代，編制成為兩支高
音、兩支中音雙簧管和兩支低音管，且遍及全德國。腓德烈
威廉一世（Friedrich Wilhelm I, 1713-1740）在雙簧管合奏團
中加入小號，並於 1724 年設立「普魯士軍樂學校」。

十八世紀初，最重要的軍樂作曲家是克里格（J.Krieger,
1649-1725），他在 1704 年寫了一組序曲式組曲，名為《快樂
的戰場音樂》（Lustige feld-music），他希望在戰事稍歇時為
將士們演奏，聽者會「像在暴風雨中見到陽光」。[19]

約莫在 1720 年代，薩克森公國的步兵樂隊加入了法國號。

四、英國、義大利

英國的雙簧管合奏團，是曾經流亡法國的英王查理二

18 低音管的前身，D.Munrow; Instruments of the Middle age and Renaissance,
London, Oxford University Press, 1976.

19 David Whitwell, A Concise History of The Wind Band, St. Louis,
Shattinger, 1985.

世，仿效法國宮廷樂隊，於 1678 年與禁衛軍一起成立的。[20]
編制爲六支雙簧族樂器（當時英文稱 hoboy），有四支雙簧管
與兩支低音管。

　　至於義大利也受法國影響，此類樂隊於十七世紀末在皮
蒙特（Piemonte）出現，稱爲「雙簧管樂隊」（義 banda di
hautbois），但一般都是貴族私有或地方政府成立的，1708 年
羅馬才有名爲「小樂隊」（義 piccoli concerti）的軍樂隊，
編制爲雙簧管、低音管，有時會加入定音鼓。

五、俄　國

　　俄 國 的 第 一 支 歐 式 軍 樂 隊 是 由 俄 皇 彼 得 大 帝
（1682-1725）所創建，他曾爲學習西歐的政經、軍事、文化
而遊歷諸國，他從德國帶回一批雙簧管、低音管、小號、法
國號及定音鼓演奏者組成樂隊，並在營區設立學校，教導士
兵的子女吹奏樂器。

第三節　城市樂隊

一、德　國

　　自十七世紀起，德國的城市樂隊可說是培養各類音樂家
的溫床，社會上對音樂家的質與量都需求殷切，因此造就城
市樂隊在巴洛克時期達到顛峰。當時他們最爲人熟知的功

20 這支禁衛軍分爲步兵與騎兵。

能，是在教堂的高塔上演奏聖詠曲（chorale），這樣的演出德文稱爲 abblasen，它對市井民眾的影響不可小覷，連帶地，在這種演出最常用的長號，已成爲人們心目中「上帝」與基督教音樂的象徵。在巴哈之前任萊比錫湯瑪士教堂樂長的庫鐃（J.Kuhnau），曾形容：

「由長號演奏的聖歌，每個樂句都讓人想像到天使的歌唱。」[21]

德國一般較小城市的音樂家有些是兼差的，至於大城市則多爲專業的音樂家，[22]常有機會參與或指導歌劇、音樂會或大節日的演出。到了巴哈時代，則常在教堂和合唱團一起演奏宗教音樂，尤以路德教派的四、五聲部聖詠曲爲主，這些音樂家並常支援巴哈的樂團演出，演奏家漸漸轉型爲藝術音樂的演奏，而不再具有其他的社會功能。

巴洛克時期德國最著名的城市樂隊音樂家是佩傑爾（Joham Pezel, 1639-1694）和萊謝（Gottfried Reiche, 1667-1734），[23]他們所作的數百首管樂合奏曲，是巴洛克時期重要的管樂文獻。

二、英　國

相較於德國的興盛，巴洛克時期的英國城市管樂隊則面臨了衰退的命運，許多城市要求樂師改學弦樂器甚至唱歌，

21 David Whitwell, A Concise History of The Wind Band, St. Louis, Shattinger, 1985.
22 巴哈的父親及叔叔都是城市樂隊音樂家，前者在愛塞納赫、後者在安斯塔。音樂之友社，新訂標準音樂辭典，林勝儀譯，台北，美樂出版社，1999，頁 92。
23 萊謝擅長演奏自然小號，巴哈的音樂中許多困難的樂段都由他擔綱。

他們也漸漸不再擔任自中世紀以來城市樂隊的工作，但會在教堂中演奏（見下節），在倫敦及諾威治的樂隊仍舉行定期的音樂會，也繼續保有英國特有的傳統 —— 在劇院支援演出（見第三章）。

　　有紀錄顯示，十七世紀初的英國，已有學校樂隊，1613年英王詹姆士一世的皇后蒞臨牛津大學，以及 1634 該校舉行圖書館奠基典禮，都有由學生組成的樂隊演奏。

三、荷　蘭

　　根據十七世紀的一幅畫作顯示，1615 年在布魯塞爾的慶典上，[24]有該城的樂隊演奏，由木管號、長號、低音管和三

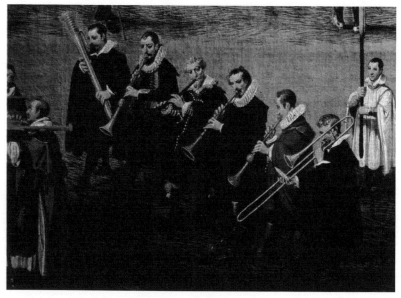

圖 4-2　荷蘭的樂隊

24 當時屬荷蘭。

種不同尺寸的蕭姆管，共六人組成（圖 4-2）。這時的樂隊除了功能性的演奏之外，也舉行純粹的音樂演奏，到了 1700 年，城市樂隊出現使用「雙簧管合奏團」樂器的紀錄。

四、義大利

此時期義大利的城市樂隊仍因城而異，沒有相同的編制，不過大體仍以木管號與長號的組合居多，也有小號與鼓組成的。前者比較常演奏藝術性的音樂，當時此類音樂的作曲家與作品有：馬季尼（F.Magini）作於 1700 前後的無題曲，只標示 Sonatori di fiato ── 管樂演奏者；古薩吉（Gussaghi）於 1608 年題獻給威尼斯木管號演奏家科納里（Cornale）等人的奏鳴曲；還有馬立尼（B.Marini）寫的兩首奏鳴交響曲（1626/29）。

第四節　教堂中的管樂

一、英　國

宗教改革使英國奠定了作為一個民族國家的基礎，但英國教會在各方面仍保留著天主教會的影響，當時接受加爾文教派的信徒與日俱增，他們主張清除天主教的影響，終於形成與國教相對立的清教徒運動。

清教徒要求「清洗」國教內保留的天主教舊制和繁文縟節，他們取消英國教堂中傳統的等級劃分，將大教堂改作他

用，禁止節日的慶祝或娛樂活動，還禁止在教堂舉行婚禮。清教徒的教會禮儀變得非常簡單，唱聖歌是唯一被認可的教會音樂形式，而且不可用管風琴或其他樂器伴奏。[25]

1644 年清教徒將軍克倫威爾當政，[26]稱「共和時期」，國會頒令拆除所有教堂中的管風琴，雖然樂器也被禁，但仍有一些教堂使用樂器為聖歌伴奏，當時一位音樂評論家諾斯曾寫道：[27]

「北方的大教堂……聖歌隊中有不少普通的管樂器，

　比如木管號和長號和別的，他們補強了人聲……」。

演奏者多為城市樂隊隊員或城鎮的業餘樂手，人數約六人，有時還會加入大提琴。

1661 年皇室復辟之後，由於查理二世對教會音樂的支持，英國教堂的音樂活動才逐漸恢復。

二、德國和奧地利

如同十六世紀末在浦雷托流斯的《音樂全書》中描述的情形一樣，到了十七世紀，城市樂隊的演奏者依然在教堂服務，並且演變為更規律投入的例行工作。樂師們往往要比參加節日或週日更早到教堂，在週間也要應唱詩班指揮要求，排練週日教堂所需的音樂。

25 陳小魯：基督宗教音樂史，宗教文化出版社，北京，2006，頁 398。

26 倫威爾（Oliver Cromwell, 1599-1658），英國政治家、軍事家、宗教領袖。是英國清教徒革命的首腦人物，是議會軍的指揮官。從 1653 年開始掌權並進行獨裁統治。

27 威爾遜-狄克森（Wilson-Dickson 英）合著，華禤、戴丹合譯：西洋宗教音樂之旅，上海，上海人民美術出版社，2002。

有些教堂會購買樂器以供城市樂隊的音樂家使用，如德國施韋因富特（Schweifurt）城的教堂，在 1606 年就有購置兩支木管號、兩支長號、兩對克藍管的紀錄。[28]

在奧地利的構特威（Göttweig）修道院也曾在 1720 年購買雙簧管、豎笛與長笛。同屬於「本篤會」的梅爾克（Melk）修道院，也有不少管樂器演奏的紀錄，其中最特別的是有關「歃血」儀式的音樂。

至於教會用的管樂音樂的出版方面，在德國很蓬勃，樂譜也頗能切合教堂的需要，例如 1681 年在德勒斯登，由霍恩（J. Horn, 1630-1685）出版的曲集裡，就有對於樂器配置上的變通說明：

「如果沒有蕭姆管，以長笛代替；沒有小號則以木管號代替」，給樂隊指揮很大的彈性。

三、法　國

1662 年，有些保守的教士以「天特會議」的決議為名，[29]發表「巴黎教儀」（Ceremoniale Parisienne），聲明禁止在教堂中使用管風琴以外的樂器，此一作法也推遲了弦樂器出現在法國教堂音樂的時間，巴黎聖母院在十七世紀末才使用小提琴，南特（Nantes）和沙爾特（Chartres）要到十八世紀初才有弦樂器。

28 David Whitwell, A Concise History of The Wind Band, St. Louis, Shattinger, 1985. p.151.

29 天特會議（The Council of Trent）指 1545 至 1563 年期間，羅馬教廷於北義大利的天特城召開的大公會議。這次會議是羅馬教廷的內部覺醒運動之一，也是天主教反改教運動中的重要工具，用以抗衡馬丁·路德的宗教改革所帶來的衝擊。維基百科，2009 年 2 月 1 日。

和英國「共和時期」的情況很類似，由於支撐唱詩班聲部以及某些儀式的需要，管樂器還多多少少會派上用場，南特教會的教士們自己演奏蛇形大號、木管號和克藍管。沙爾特大教堂的樂長還教導唱詩班的少年演奏蛇形大號和低音管。

至於當時路易十四的宮廷，由於爲教會所難管轄，因此各種樂器仍不受限制的用於皇室宗教音樂中，不僅因爲軍事與政治的理由，在感恩頌歌（Te Teum）中使用小號和定音鼓，也因爲美學的需要而運用各式的樂器。在夏邦泰（Marc-Antoine Chaepentier, 1645/50-1704）的作品《彌撒曲》中，[30] 他在垂憐經（拉 Kyrie）、羔羊經（拉 Domine Deus Agnus）與「因爲你是唯一的聖者」（拉 Quoniam Tu solus Santus）的樂章中用了四聲部的管樂，其他兩樂章用兩支雙簧管與數字低音；奉獻詠（拉 Offerte）最爲特別，用了弦樂與管樂兩組合奏團。

四、義大利

十六、七世紀之交，「威尼斯樂派」的藝術成就達到顛峰，其後數十年間，噶布里埃利以及其後繼者所創作的音樂，依然在聖馬可大教堂及威尼斯其他的教堂中迴盪。

1608 年，時任法國駐威尼斯公國大使的杜華（Duval）記下他在「基督升天節」前夕遊行的所見所聞：[31]

30 Messe pour plusieurs instruments au lieu de orgue，亦即「以多種樂器替代管風琴的彌撒」。

31 David Whitwell, A Concise History of The Wind Band, St. Louis, Shattinger, 1985. p.152.

「（在遊行隊伍中有）八支普通小號、六支銀製小號和
數支雙簧管」。有關次年的「聖體遊行」，他又寫道：「雙
簧管演奏者穿著深藍、玫瑰色相間的絲製寬袖長袍」。
他也描述在一般的彌撒中「有高音小號（Clarion）、
小號、雙簧管和鼓在演奏」。

大約同時間造訪威尼斯的英國遊客，也記錄了聖馬可大教堂
的情景：

「那時我在教堂聽到極美好的音樂，…在聖勞倫斯節
時還有長號和木管號演奏」。

直到 1630 年前後，還有大量噶布里埃利風格的短歌，以及其
他形式、為聲樂和管樂而寫的音樂問世與出版。

五、伊比利半島與墨西哥

自文藝復興時期起，在西班牙和葡萄牙到教堂裡就使用
管樂器，到了十七世紀，由木管號、長號和低音管組成的樂
團，是巴達霍斯（Badajoz）大教堂主要的伴奏團體。[32]

隨著西班牙人在中、南美洲的殖民，也將音樂文化帶到
殖民地，十七世紀時，墨西哥的第二大城普布拉（Peubla）
的大教堂，用木笛、蕭姆管、木管號、長號和低音管重複或
取代聲樂。當時一位有名的作曲家佩狄雅（J. G. de Padilla）
還自設工廠，製造堂所需的木笛、蕭姆管和低音管。小提琴
要到十八世紀才出現。

在墨西哥城，名作曲家撒拉沙爾（A. de Salazar, 1650-1715）

32 巴達霍斯位於西班牙西南部，靠近葡萄牙邊境。

根據詩人克魯茲（J. I. de la Cruz）的詩譜曲，就用了由高音小號、小號、木管號、長號、低音管和管風琴組成的樂團。

第五章　古典時期

第一節　宮廷的管樂

一、管樂小合奏團的萌芽[1]

　　在啓蒙運動以前，[2]管樂在社會上保有重要的地位，從希臘與羅馬時期他們擔任很基層的角色，到 1400-1700 在西歐的宮廷、城市、教堂佔有讓人稱羨的地位，管樂器往往被賦予崇高的意涵，如小號在古希伯來是大祭司專屬的，後來成爲西歐貴族身份地位的象徵。到了巴洛克時期，管樂器和「靈性」的事物發生連結，因爲人們覺得管樂器源自自然物 —— 獸骨、獸角、海螺和竹片，而且管樂器以吹氣發聲，最接近人聲。在巴洛克時代的前三分之二的時間裡，人們的日常生活中，充滿了由管樂器演奏的「靈性」音樂 —— 高塔上的聖歌與教堂裡的聖詠曲。

1　Harmoniemusik 因其編制至多十餘人，在此譯爲「管樂小合奏團」，以有別於二十世紀人數爲四、五十之「管樂合奏團」Wind ensemble。

2　即法文的 lumuère（光），英文之 enlightment 是直接從「光」派生出來。啓蒙就是光對黑暗的穿透和驅逐，是通過教育和宣傳，破除迷信和神秘主義，發揚科學和理性，把人們從愚昧和黑暗中解放出來。如果說文藝復興開創了人文的時代，啓蒙運動開啓的是理性的時代。此一運動的中心是法國，其領袖是伏爾泰。一文朝利編著：你可能不知道的法國，北京，中國發展出版社，2008。

　　自啓蒙運動以後，音樂由原本以「神」爲中心轉爲以「人」
爲本。奏鳴曲的兩個主題正反映出人類內心的衝突，所以原
本和神較有聯繫的管樂合奏，在其傳統的領域逐漸失勢也在
所難免，在巴洛克時期很受榮寵的小號，到了古典時期也成
爲次要的樂器。

　　但是在傳統領域沒落的管樂，在古典時期卻找到新的舞
台，當時與上流社會最有關連的 Harmoniemusik（德，管樂
小合奏團）是純粹的管樂合奏團體，由雙簧管、豎笛、低音
管和法國號組成，[3]是啓蒙運動後的產物，而且和舊時代原有
的象徵性聯繫已很淡薄。舊式的樂隊（如城市樂隊）到了古
典時期一一瓦解，連帶地，他們的音樂家組成的公會也不復
存在，取而代之的管樂小合奏團，在當時社會地位之崇高可
說是前所未有的。

　　從地理上來看，管樂小合奏團最活躍於中歐地區的奧地
利、匈牙利和捷克，由三國的首都維也納、布達佩斯和布拉
格構成的三角地帶。德國的少數宮廷也有此類樂隊，但也因
地緣關係而南多北少，往西的荷比地區和英國並不盛行。而
法國是最奇特的例子，這種合奏團源自法國，也有不少樂譜
在法國出版，但是如今在法國的圖書館裡卻少有法國作曲家
的原創作品。在義大利這種合奏團的活動則集中在受奧地利
影響的地區。

3 廣義而言 Harmoniemusik 可泛指任何時代爲由這種編制組的小型管樂
　團，但狹義上專指十八世紀中葉到 1830 年代的「管樂小合奏團」，本
　章所述專指後者。

　　許多早期的研究或音樂辭典，[4]把管樂小合奏團定義為軍樂隊，其實不然，起初它是應貴族生活的需求而生的，活動的範圍主要在皇宮與貴族宅邸，其實是極具功能性的，大部分是為皇室或貴族的晚宴演奏，提供所謂的「桌邊音樂」，[5]或是在慶典儀式中担任演奏，也常作音樂會形式的演出，在許多年後才走入軍隊行伍之中。

　　以前一般的看法認為，管樂小合奏團的演出僅止於「功能性」需求，認為當時只有弦樂器才有「藝術性」，但是隨著二十世紀下半有更多中歐諸國宮廷的史料面世，證明古典時期的管樂小合奏團「功能性」與「藝術性」兼備。[6]

　　管樂小合奏團演奏的樂曲的曲式承襲自雙簧管合奏團，嬉遊曲從序曲式組曲演變而來；而大組曲（義 Partita）則脫胎自義大利作曲家托雷里（G.Torelli）的室內協奏曲（義 Concerto da camera）。[7]大組曲的形式與交響曲完全相符，根據專研此一時期的學者藍頓指出，在古典前期此兩者可互相通用，到了十八世紀末管弦樂曲慣以交響曲稱之，純管樂的則稱為大組曲。除此之外，小夜曲（義 Serenade）、嬉遊曲（義 Divertimento）、夜曲（德 Nachtmusik）等名稱也很常見，不過，實際上各個名稱原來還是有其微妙的差異存在，以莫札

4 如黎曼音樂辭典（Riemann-Musik-Lexikon of 1967），亦見下節。

5 十七、十八世紀時，宮廷與貴族的一種社交音樂，在宴會時由音樂家在現場演奏或演唱。

6 David Whitwell, A Concise History of The Wind Band, St. Louis, Shattinger, 1985.

7 托雷里（1658-1709）對協奏曲的發展有很大的貢獻，他的室內協奏曲由數個舞曲組成，包括阿勒曼、庫朗、吉格等。

特在此一領域的作品來說，[8]其各個名稱依然可見某程度的差異特徵。譬如小夜曲原是黃昏時在情人窗下演唱的歌曲，但莫札特卻由此發展出向大人物表示祝賀的大規模戲劇性聲樂曲，以及同樣性質的器樂曲。其樂章數目的幅度從三樂章到十樂章之間，樂章的排列也考慮到速度的對比，通常以開頭樂章、徐緩樂章和終樂章的交響曲形式為其骨架，在其間穿插複數的（有時甚至三個）協奏曲樂章與複數的小步舞曲樂章。小夜曲原則上是在戶外演奏，所以也受到了若干的限制，譬如為了清楚傳出樂聲，就必須使用單純的齊奏與和聲性的樂句等。另外還有 Notturno（義）、Nachtmusik（德）與 Kassation（德）等名稱，雖與小夜曲約略被當做同義語使用，但莫札特的夜曲 Notturno 卻與其他名稱的樂曲不同，通常都指定使用複數的管弦樂。至於嬉遊曲則是源自義大利文「玩耍、消遣」之意的 divertire 一詞而來，通常以小編制居多。

　　管樂小合奏曲的編制小自二重奏，大到十餘件樂器的合奏都有，偶有低音提琴和打擊樂器支撐，最常見的是八重奏 —— 雙簧管、單簧管、法國號和低音管各一對，或其中三對組成六重奏，有些作品也會用到英國管、巴塞管、[9]倍低音管等。

　　除了演奏原創音樂之外，有的作曲家也會把本人或他人的歌劇、歌曲等改編為演奏曲。當時的作曲家如海頓、莫札特、克羅瑪（F.Krommer1759-1831）以及稍晚的徹爾尼、貝多芬都寫過這類的作品，其中以莫札特最為多產，有三重奏

8 包括弦樂、管樂及管弦樂。
9 是十八世紀中葉發明的中音豎笛族的木管樂器，為莫札特所愛用。

到十三重奏，短者數分鐘，長者需時三十分鐘。管樂小合奏團的約在 1760 年代興起，在十八世紀的最後二十年達到高峰，由於王室的沒落與貴族的式微，它也隨著古典時期的結束而走入歷史。

二、法　國

　　自十七世紀末的路易十四時期就有的「雙簧管合奏團」，過了數十年後出現新的組合形式，主要的改變在於豎笛的加入，取代雙簧管而成為主旋律樂器。法國這種配器的改變，可能起因於對專制體制的反抗，[10]因為原來的雙簧管是和專制的帝制密不可分的，受啟蒙運動的影響，在十八世紀中葉，法國已經多少能聞到大革命的氣味，[11]在樂器喜好上的改變，多少也反映出思變的人心。從日後大革命時期有較多豎笛的法國管樂團來看，在編制和演奏的風格上，都和舊式的貴族雙簧管合奏團不同。

　　另外，社會經濟情況的改變，造就了從事產業、貿易及擁有土地的富有中產階級，正如伏爾泰所言，財富分配的結果，縮小了社會的階級差距，而這些富有的中產階級也成了藝術的贊助者。當時富可敵國的商人拉普立尼耶（1693-1762）是代表人物，[12]他的府邸曾聘請拉摩（J.Ph.Rameau, 1683-1764）、史他密次（J.Stamitz,1717-1757）、郭賽克（F.Gossec,

10 David Whitwell, A Concise History of The Wind Band, St. Louis, Shattinger, 1985.
11 文朝利編著：你可能不知道的法國，北京，中國發展出版社，2008。
12 全名為 alexandre-jean-joseph le riche de la pouliniere，拉普立尼耶事實上是領地名，他與法國藝文界聞人如伏爾泰、盧梭等人過從甚密。

1734-1829）掌理音樂，他的樂團是法國最早使用豎笛和法國號的（1751 年），在此之前幾乎找不到類似的紀錄。拉普立尼耶還有一個管樂小合奏團，其中包含豎笛和法國號，1762年他死後，郭賽克轉而投效孔德親王，並在 1762 到 1770 年間，創作了多首爲豎笛、法國號和低音管各一對而寫的六重奏。

還有些貴族也起而效法拉普立尼耶，組織包含豎笛的管樂小合奏團，包括前述的孔德親王、奧爾良公爵、維勒洛公爵、洛汗公爵和摩納哥公爵。

到了 1770 年前後，在法國開始以 Harmonie 稱呼這種管樂小合奏團，至此我們可以整理出一個脈絡：路易十四的「雙簧管合奏團」（法 Les Grands Hautbois）於十七世紀末傳到德國與東歐地區，稱爲 Hautboisten，後者再蛻變爲「管樂小合奏團」（Harmonimusik）；法國則在一世紀之後，爲了有別於「雙簧管合奏團」而加入豎笛和法國號成爲「管樂小合奏團」。從海頓和郭賽克同時期（1760 年代）的作品可以看出編制的差異：德式爲雙簧管、法國號和低音管各一對；法式則爲豎笛、法國號和低音管各一對。因此，在 1785-1800 年間，法國出版的這類樂譜都是不含雙簧管聲部的，法國大革命期間，有許多爲此編制的「革命」音樂出版（幾乎全是改編曲），稱爲「當代精選」（法 Collection Ėpoques），其中最有名的編曲者是來自德國的豎笛演奏家伏胥（Georg F. Fuchs, 1752-1821），樂譜由因波特和希伯出版。

並沒有任何證據顯示，這些音樂是軍樂隊而寫的，而另一家名爲納德曼的出版社，則出版了同樣由伏胥編曲、明顯

的是爲軍樂隊編寫的音樂，編制是豎笛四、低音管二、法國
號二以及小號一。這種編制是大革命時期軍樂隊習用多把豎
笛和法式管樂小合奏團的混合體，這種以豎笛爲主力的樂團
就是現代管樂團的雛形，時至今日，還有些國家稱呼管樂團
爲 Harmonie。

三、波西米亞

　　十八世紀中葉，波西米亞與摩拉維亞開始有管樂小合奏
團，[13]並且成爲此一地區主要的音樂演出形式，1760-1780 年
間，許多大型的音樂組織被裁撤，只有管樂小合奏團繼續留
存。當時克羅美里茲（Kromeriz）的主教歐木茲（Olmutz），
擁有一個傑出的管樂小合奏團，他們的數百首大組曲至今仍
存在。

　　另一個著名的管樂小合奏團屬於布拉格貴族帕契塔（J.
Pachta）的府邸，雖然他們當時演奏的音樂已遺失一大部分，
但是仍有 250 餘首現存於布拉格的國家圖書館。當時的論者
認爲，帕契塔的樂團是當時最重要、最好的。[14]而且本身是
音樂家的帕契塔，還曾在 1780 年爲兩支雙簧管、兩支法國號
和兩支低音管寫過一首交響曲。帕契塔的管樂團留下的文獻
最早的手稿寫於 1762 年，而到了 1815 年仍有文章提到樂團
依然存在，可見這個管樂小合奏團存在超過五十年。

　　從早期的樂譜看來，還使用中音雙簧管（以法文 taille

13　摩拉維亞（Moravia），爲捷克東部一地區，得名於起源該區的摩拉瓦
　　河。
14　J. von Schönfeld, 1796, Allemeine Musikalische Zeitung, 1800.

稱之），這種雙簧管合奏團的遺物，更驗證了管樂小合奏團並非新事物，而是從雙簧管合奏團演變而來的。

另一位布拉格的貴族克朗姆加拉斯（Ch. Clam-Gallas）的樂團也十分著名，他的樂團會用到一般較少用的巴塞管和長笛。

當時傑出的捷克作曲家密斯利維傑克（Mysliveček, 1737-1781），[15]為管樂小合奏團（八重奏）寫的作品在二十世紀末被發現，他在這方面的作品應該對莫札特日後寫作產生了影響。[16]

還有一位作曲家也是不可忽視的，那就是海頓（Joseph. Haydn, 1732-1809），他曾於 1760 年受聘擔任莫爾金伯爵的樂長，雖然留居時間不長，但是至少為伯爵的管樂小合奏團（雙簧管、法國號和低音管各二）寫過八首嬉遊曲，在曲式上都是由五個短樂章組成，據音樂學者藍頓的看法，其中法國號的聲部的寫法可以說是那個時代最為出色、甚至在音樂史上都是名列前茅的[17]。

四、匈牙利

1761 年，海頓受聘擔任艾斯特拉齊侯爵宮廷的副樂長（1766 年升任樂長），有證據顯示，就是他把管樂小合奏團

15 密斯利維傑克，波西米亞作曲家，在義大利學作曲，後來成為名歌劇作曲家，被尊稱為「波西米亞之神」。

16 BMI, Bläserenaden, No.724355551221, CD 說明。莫札特曾在 1770 年跟隨父親遊義大利時，在米蘭結識比他大十九歲的密氏。錢仁康編譯：莫札特書信集，上海，上海音樂學院出版社，2003。

17 David Whitwell, A Concise History of The Wind Band, St. Louis, Shattinger, 1985.

的概念引進匈牙利，因爲在 1759 年的檔案裡，還沒有相關的資料，但在 1761 年聘用海頓的同時，也進用了兩名雙簧管、兩名低音管演奏者。在同一年內，由海頓領導的宮廷樂隊編制包括雙簧管、法國號、低音管各一對、長笛一支以及弦樂五支（含他自己）。

在 1761-1766 年間，海頓爲管樂小合奏團寫作了大量的音樂（以六重奏爲主），[18]到了他在該宮廷的後期，還寫過幾首八重奏加上小號和蛇形大號的音樂。[19]這個管樂小合奏團除了功能性的演出之外，也有音樂會式形的表演，現今仍存在的樂譜中，最特別的莫過於由杜魯謝斯基（Druchetzky）改編的海頓的神劇《四季》和《創世記》，其篇幅之大，光是後者的第一雙簧管分譜就長達四十五頁。1790 年艾斯特拉齊的新侯爵解散了樂團，管樂小合奏團亦不復存在。

五、奧地利

管樂小合奏團的發展在十八世紀最後二十年的奧地利達到了高峰，其原因有二，一是皇室與貴族的熱衷，二要歸功於大作曲家莫札特。1782 年，奧皇成立了一支獨立的管樂小合奏團，在此之前其音樂家由皇家歌劇院樂團的團員兼任。有文章描述了該團在 1783 年的演出：

> 「……由皇帝欽命組成的純管樂團體，水準非常高，他們在維也納被稱為皇帝的管樂團，是由八位演奏家

18 他任副樂長期間，教堂音樂由樂長威納負責，除此以外的音樂事物悉由海頓負責，包括管弦樂、室內樂等世俗音樂。

19 音樂之友社編著：標準音樂辭典，林勝宜譯，臺北美樂出版社，1999。

組成的完整樂團，他們甚至還演奏原本為聲樂所作的
樂曲，二重唱、三重唱及合唱都有，也有名歌劇的詠
歎調，主旋律由雙簧管或豎笛演奏」。

「皇帝與他的弟弟都有自己的管樂小合奏團，皇帝早
晨都會在宮裡聽這兩團演奏，這種樂團製造出令人愉
悅的音響，演奏的氣氛純淨而和諧，而莫札特的作品
則極為精美」。[20]

由於皇室引領風騷，其他皇族與貴族競相效尤，相繼成立這
種樂團，一時之間蔚為風尚，成為貴族們身份地位的象徵。
當時擁有比較著名的管樂小合奏團的其他王室貴族有：列至
之士敦公爵（由特雷本西領導）、[21]史瓦琛伯格公爵（此團用
英國管而無豎笛）、格拉薩科維公爵（由杜魯謝斯基領導），
羅布科維茲公爵。

當時奧地利流行管樂小合奏團，連帶造就樂譜的廣大需
求，據1799年樂譜商特雷格的目錄，為五至九部管樂所寫的
樂曲，竟有兩百餘首之多。

六、莫札特

身處十八世紀下半葉的古典時期大作曲家莫札特，在他
眾多的作品中也有不少為管樂小合奏團創作的音樂，其中最
早的創作是1773年的 K186 和 K188，正是他第三次遊義大

20 David Whitwell, A Concise History of The Wind Band, St. Louis,
Shattinger, 1985.
21 Triebensee,1772-1846，波西米亞作曲家、雙簧管演奏家，曾以演奏加
身份參與莫札特的歌劇《魔笛》的首演，作品有多套管樂合奏曲。

利歸來，[22]這兩首樂曲編制完全相同，曲式一樣都是由五個樂章構成。

莫札特全集的編輯者－豪斯華特（Günter Hausswald 1908-74），將莫札特這一類的作品（包括管樂、弦樂及管弦樂）分爲如下五個創作時期：（1）1769 年，跟交響曲幾乎沒有區別的時期；（2）1771-74 年，實驗與發展的時期；（3）1775-77 年，成熟與充實的時期；（4）1779-83 年，內容深化的時期，（5）1787 年，最後的小夜曲之年。[23]在第三時期與第四時期都有數首重要的管樂作品。

1775 到 1777 年年間，他在薩爾茲堡爲雙簧管、低音管和法國號各一對的編制，寫了六首嬉遊曲，分別是 K213、K240、K252、K253、K270 和 K289，[24]據推斷應是爲大主教宮廷用餐時演奏的「桌邊音樂」，[25]這六首在調性上以 F、降 B 和降 E 重複兩次，每一首的樂章數不統一，但是都以舞曲的節奏爲主軸，在作曲手法上也較早期作品成熟，六個聲部的處理趨向獨立，少有重複的聲部。學者阿伯特稱之爲「充滿生命活力，以單純樂念洋溢新鮮魅力的作品」。

莫札特的管樂小合奏團最傑出的作品，是在維也納時期寫的三首小夜曲：第十號（降 B 調 K.361）、第十一號（降 E 調 K375）和第十二號（c 小調 K388）。[26]這幾首作品在編制

22 參見註 16。
23 竹內ふみ子，作曲家別名曲解說，莫札特 I，林勝宜譯，臺北，美樂出版社，2000。
24 此曲被懷疑可能並非出自莫札特之手。
25 Erik Smith, Mozart Serenades, divertimenti and Dances, London, BBC, 1982. p.17.
26 這些編號的小夜曲管樂、弦樂都有，最有名的是第十三號弦樂小樂曲 Eine Kleine Nachtmusik.

上已經進步爲八重奏，[27]K.361 甚至再加上一對法國號、一對
巴塞管和低音提琴成爲十三重奏，是莫札特的管樂作品中編
制最大的。[28]在配器方面對後世產生很大的影響，尤其是提
升了豎笛的地位，從和聲樂器轉變爲獨奏樂器，低音管也有
較獨立的空間。無論就形式或內容而言，都是登峰造極之作，
爲管樂發展史寫下最美麗的一頁。

莫札特管樂小合奏作品表

編號	曲名	曲名	別名	編制	年份
166	嬉遊曲	Divertimento for winds in Eb		2ob,2cl,2eng hn,2hn,2bn	1773
186	嬉遊曲	Divertimento for winds in Bb		2ob,2cl,2eng hn,2hn,2bn	1773
188	嬉遊曲	Divertimento for winds,tmp.in C		2fi,5tpt,timp	1773
213	嬉遊曲	Divertimento for winds in F		2ob,2bn,2hn	1775
240	嬉遊曲	Divertimento for winds in Bb		2ob,2bn,2hn	1776
252	嬉遊曲	Divertimento for winds in Eb		2ob,2bn,2hn	1776
253	嬉遊曲	Divertimento for winds in F		2ob,2bn,2hn	1776
270	嬉遊曲	Divertimento for winds in Bb		2ob,2bn,2hn	1777
289	嬉遊曲	Divertimento for winds in Eb		2ob,2bn,2hn	1777
361	小夜曲（第十號）	Serenad for winds in Bb	Gran Partitta	2ob,2cl,2bs hn,4hn,2bn,db	1783-4
375	小夜曲（第十一號）	Serenade for winds in Bb		2ob,2cl,2hn,2bn	1781
384B	行板	Andante		2ob,2cl,2bn,2hn	
384b	進行曲	March		2ob,2cl,2bn,2hn	

27 K388 原爲六重奏，發表的次年莫札特又加上兩支雙簧管。
28 許雙亮：「天賜的樂章 —— 莫札特管樂小夜曲」，音樂時代第 20 期，
　　76 年 7 月，頁 111。

384c	快板	Allegro			2ob,2cl,2bn,2hn	
388	小夜曲（第十二號）	Serenade for winds in c	Nacht-musik		2ob,2cl,2hn,2bn	1783
410	慢板	Adagio for winds in F			2bs hn,bn	1785
411	慢板	Adagio for winds in Bb			2cl,3bs hn	1785
487	12 首二重奏	12 Duos for 2 Horns			2hn	1785
A93	慢板	Adagio			cl,3bs hn	
A94	慢板	Adagio for winds in C （Frag）			? cl,3bs hn	
A95	快板	Allegro assai for winds in Bb			2cl,3bs hn	
A226	嬉遊曲	Divertimento for winds in Eb				
A227	嬉遊曲	Divertimento for winds in Bb				
A229	5 首嬉遊曲	5 Divertimenti for 3 Winds			2bs hn/cl,bn;3bs hn	1783

七、德　國

　　德國的管樂小合奏團主要集中在南部的幾個宮廷，由於波昂的法蘭茲王子（Franz）是奧皇之弟，因此很快的也有和奧國宮廷一樣的樂團，甚至音樂家都自維也納招募而來，後來貝多芬的幾首此類作品就是為這個樂團而寫的。

　　另外，在哈伯格的歐替根華勒斯坦公爵（Ottingen-Wallerstein），也極為熱衷於此種樂團，宮廷裡的管樂大組曲收藏有八十餘首，作曲家包括羅塞替（Rosetti）萊夏（J.Reicha）、[29]費得麥（Feldmayr）、懷伯格（Wineberger）。在多瑙申根的弗騰堡公爵（Fürstenber）在其 1804 年的圖書館藏，包括 150 餘首大組曲與大量的歌劇改編曲，其中有二

29 A.Reicha 之叔。

十三首樂長費雅拉（J.Fiala）的作品，他是少數受莫札特敬
重的作曲家之一。而在雷根斯堡（Regensberg）和盧豆司塔
（Rudolstadt）的宮廷也有不少的管樂曲收藏。

雖然有關德勒斯登宮廷的管樂小合奏團的記載並不多
見，但是兩則對 1789 年的宮廷管樂團的評論，或可窺見當時
演出的情形，甚至可爲十八世紀德國的管樂小合奏團下個註
腳：

> 「在一個私人的演奏會上，由八位管樂手演奏改編自
> 莫札特的歌劇《唐喬凡尼》的樂曲，帶給聽眾難以言
> 喻的感受……」。

「由於一位愛樂者的促成，三月三十日在波隆宮的音樂
廳舉行了一場管樂演奏會，上半場是交響曲（大組曲？），[30]
和改編自莫札特的歌劇《唐喬凡尼》的詠歎調；下半場是交
響曲和馬丁的歌劇《奇事》改編曲，滿座的聽眾包括上流的
貴族和愛樂者，都滿足的離去」。

第二節　軍樂隊

一、德　國

近代德國的軍樂隊發展始於腓特烈大帝（Frederick the
Great,）應無疑義，[31]但是有關其軍樂隊的編制卻值得商榷，

30 見本章第一節。
31 腓特烈二世（Friedrich II von Preußen, der Große，1712 年 1 月 24 日
-1786 年 8 月 17 日），史稱腓特烈大帝。普魯士國王（1740 年 5 月 31

許多書籍、文章中都稱：「1690 年紐倫堡的樂器製造家丹納
（Denner, 1655-1707）從法國引進古豎笛（Chalumeau）將它
改良成近代的豎笛，取代雙簧管，成爲軍樂隊中的主角，[32]也
捨棄木管號與長號，漸漸地德國樂隊的編制成爲：雙簧管二、
豎笛二、低音管二、法國號二，偶而加入長笛與蛇形號。這
種樂隊形制於 1763 年經腓特烈大帝頒令，成爲德式標準樂
隊，也在 18 世紀後影響法、英兩國，而莫札特等人的管樂室
內樂就是爲這種樂團寫的」。[33]

　　然而，這些未註明出處的論述有幾個不實之處，首先，
並沒有任何關於皇帝「頒令」的紀錄，在普魯士也找不到往
後幾年此一編制進一步發展的情形，更沒有樂譜可資佐證。[34]
再者，最關鍵的是法國號和豎笛這兩樣樂器加入軍樂隊的時
間，雖然在十八世紀初薩克森公國已有法國號，但是根據德
國軍樂學者考據，普魯士的軍樂隊應該在腓特烈大帝在位的
末期（1775）才有法國號。潘諾甫（Peter Panoff）根據腓特
烈圖書館所藏樂譜，認爲豎笛也在其前後加入，當時的編制
應該是：豎笛二、法國號二、低音管和小號各一。另一位學
者狄格勒（Ludwig Degele）則認爲，1760 年整編後的普魯士

日-1786 年 8 月 17 日在位）。統治時期普魯士軍事大規模發展，領土
擴張，文化藝術得到贊助，使普魯士在德意志取得霸權。腓特烈二世
是歐洲歷史上最偉大的名將之一，而且在政治、經濟、哲學、法律、
甚至音樂諸多方面都頗有建樹。

32 Frederick Fennell: Time and the winds, Kennosha. G.Leblanc Corporation,
　 p. 9.

33 Stanley Sadie ed.: The New Grove Dictionary of Music and Musicians,
　 1980. vol.4, p. 440。

34 David Whitwell, A Concise History of The Wind Band, St. Louis,
　 Shattinger, 1985, p.173.

陸軍樂隊，其編制應該是：雙簧管二、豎笛二、低音管二和小號一。另外，根據德國陸軍軍樂監史蒂芬（Wilhelm Stephan）爲文指出，法國號和豎笛應該在 1800 年前後才共存於軍樂隊，[35]由此可見，1763 年就有標準八重奏的編制的說法並不可信。

　　到了十八、十九世紀之交，德國的樂隊的編制爲長笛、雙簧管、豎笛、法國號、低音管、小號和小鼓，而來自土耳其的大鼓和鈸也正式加入，成爲軍樂隊固定的成員。

二、奧地利

　　與宮廷和貴族們擁有的管樂小合奏團比較，十八世紀的奧地利軍樂隊發展相對緩慢，由四至六個管樂加打擊組成的小型土耳其式樂隊仍沿用數十年，奧國也是歐洲主要國家軍樂隊中，最晚廢止木管號的，在其他國家早已採用的「雙簧管合奏團」，遲至 1772 年才在奧國砲兵樂隊中出現，這種樂隊到十八世紀末仍然存在，與前述的管樂小合奏團並立，這一點不同於歐洲其他國家。另外，奧地利的軍樂隊除了演奏軍隊所需之外，還在教堂演奏及作公開的音樂會演出，當時有評論讚其可媲美貴族的管樂小合奏團。[36]

三、法　國

　　路易十四死後，給法國留下了財政的混亂和各方面的衰

35 Wilhelm Stephan：German Military Music：An Outline of it's Development, The Journal of Band Reseach.
36 David Whitwell, A Concise History of The Wind Band, St. Louis, Shattinger, 1985, p.175.

退，不幸地路易十五沒能克服這些財政問題，在凡爾賽的國
王和圍繞著他的貴族們標誌著頹廢和君主制的衰落，法國的
國力大不如前，影響所及，軍樂隊的素質和使用的樂器都落
後於歐洲其他國家，這與貴族階級管樂蓬勃的發展與水準，
有極大的落差。

　　七年戰爭之後的 1760 年代晚期，[37]法國軍樂隊進行整
頓，加入了豎笛和法國號，也以新式的短笛取代舊式的軍笛，
不只是法國軍樂隊真正的改造，要等到法國大革命時期才會
實現。

四、義大利

　　豎笛和法國號也是到十八世紀末才在義大利的軍樂隊
出現，當時的軍樂隊有兩類，其一有雙簧管、豎笛、法國號、
低音管、小號；另一種屬於羅馬民兵的樂隊，稱為「土耳其
樂隊」（義 Bande Turche），編制有雙簧管、豎笛、長號、蛇
形號和打擊樂器。1791 年，皮埃蒙特（Piemont）地區的樂
隊也改名為「土耳其樂隊」，1798 年拿破崙征服此地，樂隊
遂改為法國式。

　　古典時期在義大利如波隆那、米蘭、杜林、佛羅倫斯和
錫耶納，有駐軍且有軍樂隊的大城，常可聽見他們在晚間舉
行的音樂會。

37 七年戰爭（1756 年-1763 年）是歐洲兩大軍事集團即英國、普魯士同
　盟與法國、奧地利、俄國同盟之間，為爭奪殖民地和霸權而進行的一
　場大規模戰爭，又稱英法七年戰爭。

五、英　國

　　和前述的國家一樣，豎笛的加入可視爲軍樂隊現代化的指標，雖然在 1740 及 50 年代，在英國已有作爲獨奏樂器的紀錄，但是和法國一樣，要到 60 年代才加入軍樂隊。1762年，英國砲兵雇用了全由德國管樂手組成的軍樂隊，在當時的英國，這種由非職業軍人組成的外籍樂隊很常見。

　　根據一份皇家軍團軍樂隊的雇約顯示，軍樂隊包括：兩支小號、兩支法國號、兩支低音管和四支雙簧管或豎笛。雖然此處曾提到豎笛，但是直到 1770 年代，人們對這種樂器還不太熟悉，有一則寫於 1778 年的紀事如下：

> 「幾位志願軍裡的青少年被送去倫敦的軍樂隊裡學樂器，德國來的隊長包家登先生把一樣叫 clarinet 的新樂器交給他們，它的聲音似乎比雙簧管更適合帶動軍隊的步伐」。

1783 年，在英國出現過另一支德國軍樂隊，成員二十四名，有豎笛、法國號、雙簧管、低音管、小號、長號及蛇形大號，另外還有鈴鼓及弦月鈴棒。這支由隊長艾立（Christopher F. Eley）帶領的軍樂隊，是當時在英國最具有影響力的。

　　在古典時期的英國，還有不少非軍方支薪的軍樂隊，由老百姓組成，性質像「民兵」，他們是地區性、兼職性且志願的。奇特的是，在此時期的英國，大多數重要的管樂曲，都是爲這種樂隊而不是官方的軍樂隊而寫的，海頓就曾在 1795

年，為達比夏爾（Derbyshire）的樂隊寫過兩首進行曲。[38]

軍樂隊也會舉行戶外的演奏會，由他們留下的諸多曲目可為證明，其中包括克利斯倩·巴哈（1735-1782）的六首為兩支豎笛、兩支法國號和兩支低音管寫的交響曲（1782）。[39]

六、美　國

十六世紀以來，歐洲民間的音樂傳統隨著移民飄洋過海到新大陸，由於環境使然，小鼓在殖民時期的生活中佔有重要的地位。首先，它為行軍的隊伍穩住步伐，也為軍民提供了各種警訊、信號與命令。在軍隊裡除了小鼓以外，後來還配置了短笛或風笛（Bagpipe），使部隊裡的信號音響加添了旋律。每個軍隊都擁有一群「野戰樂手」，通常由一些稍具音樂訓練的士兵擔任。

到了十八世紀中葉，另一種具有歐洲傳統風格，所謂「音樂隊」（Band of Musick）流傳到美國好些城市。[40]最早可追溯到 1714 年紐約報紙的一則報導：「在慶祝英王喬治一世登基的活動中，有部隊與由雙簧管和小號組成的樂隊一同遊行」。[41]1737 年有關於一個村莊的盛會紀錄道：「有旗手表演，配以鼓和小號及其他樂器的演奏…」。到了 1750 年代，Band of Musick 這個稱呼在遊行、政府典禮與軍隊活動中頻繁的出

38 編制為 豎笛二、低音管二、法國號二、小號、蛇形號和打擊樂器。

39 Johann Christian Bach，德國作曲家，大巴哈的么子。

40 Frank J. Cipolla, Raoul F. Camus, The Great American Band, New York , The New York Historical Society, 1982.

41 Richard K. Hansen, The American Wind Band-A Cultural History, Chicago, GIA, 2005, p.14.

現。1756 年，時任民兵領袖的富蘭克林，[42]曾在費城參與由雙簧管與軍笛前導的遊行，這可以說是美國殖民時期第一個軍樂隊。[43]與野戰樂手不同的是，這些被部隊聘雇的樂隊成員都是一群職業好手，這種樂隊主要的功用是以音樂娛樂駐軍與駐在地的居民，並在部隊例行操演與活動中演奏、還有在遊行及慶典中展示軍容。[44]這類樂隊的編制通常包含三支雙簧管，一支低音管或一支低音雙簧管（Bass Oboe），為了強化木管的音色，後來還加了兩支法國號，並且成為十八世紀前二十五年標準樂隊模式，至於豎笛則在法國號與小號之後加入。

1767 年到 1770 年間，英國派駐加拿大軍團所屬的軍樂隊就在紐約、波士頓與費城等地舉行過正式音樂會，稱為「皇家美洲音樂隊」（Royal American Band of Music）。[45]到了十八世紀末，歐洲興起一股愛好土耳其打擊樂器的風尚，這些樂器包括了大鼓、鈸、三角鐵與鈴鼓等，不久這種喜好即橫渡大西洋到了美洲大陸，而被新大陸的音樂家收編在新制的管樂隊中。[46]其他在獨立初期「擴編」的樂器還有短笛、蛇形

42 富蘭克林（Benjamin Franklin, 1706-1790），美國著名政治家、科學家，同時亦是出版商、印刷商、記者、作家、慈善家；更是傑出的外交家及發明家。他是美國革命時重要的領導人之一，參與了多項重要文件的草擬，並曾出任美國駐法國大使，成功取得法國支持美國獨立。富蘭克林曾經進行多項關於電的實驗，並且發明了避雷針。

43 同註 40。

44 Richard K. Hansen, The American Wind Band-A Cultural History, Chicago, GIA, 2005, p.14.

45 Richard K. Hansen, The American Wind Band-A Cultural History, Chicago, GIA, 2005, p.16.

46 Raoul F. Camus: The Early American Band, The Wind Band It's Repertoire, New York, Rochester University Press, 1994, P.60.

大號、低音號、低音單簧管及長號等。這段時期內的木管樂
器也因加裝音鍵而日趨精密。至於早期的「野戰音樂」與稍
晚較精緻的「樂隊音樂」之特點都保留著，而且兩者時而合
一，於是原本僅屬戶外樂器的小鼓，如今也在兩種樂隊裡都
有一席之地。

　　1773 年，波士頓的作曲家、演奏家暨音樂經理人福拉格
（Josiah Flagg），組織了五十人的管樂暨合唱團，舉行過多
次音樂會。1783 年在波士頓又有另一支「麻塞諸塞樂隊」問
世。

第三節　大革命時期的法國管樂

　　揭櫫自由、平等、博愛精神的「法國大革命」，不僅永
留於白、藍、紅的法國國旗中，也在世界的歷史上留下重大
且深遠的影響。就藝術的觀點來看，法國大革命可能對軍樂
隊（管樂團）的發展也有最大的影響。

　　法國大革命時期（1789-1800）軍樂隊的發展，較爲顯著
的主要在兩方面：

一、樂隊編制擴大：爲了因應大革命時期頻繁的戶外演
　　奏，聽眾動輒成千上萬，需要較大的音量，鑑於這
　　種功能性的需求，樂隊從十二人上下，一口氣增加
　　到四十五人，從此所有的樂隊都試圖朝「大」發展。

二、豎笛成爲演奏旋律的主力：雙簧管退位，由豎笛取
　　而代之，並由多人演奏同一聲部，如同交響樂團的

小提琴一樣。

1789 年五月，由於財政問題，路易十六在凡爾賽宮召開三級會議，國王希望在會議中討論增稅、限制新聞出版和民事刑法問題，並且下令不許討論其他議題。而第三等級代表不同意增稅，並且宣佈增稅非法。六月十七日第三等級代表宣佈成立國民議會，國王無權否決國民議會的決議。於是路易十六關閉了國民議會，宣佈它是非法的，其一切決議無效，命令三個等級的代表分別開會。

七月九日國民議會宣佈改稱制憲議會，要求制定憲法，限制王權。路易十六意識到這危及了自己的統治，調集軍隊企圖解散議會。七月十二日，巴黎市民舉行聲勢浩大的示威遊行支持制憲議會。次日，巴黎教堂響起鐘聲，市民與來自德國和瑞士的國王雇傭軍展開戰鬥，在當天夜裏就控制了巴黎的大部分地區。七月十四日群眾攻陷了象徵封建統治的巴士底監獄（Bastille），釋放七名犯人（大多是政治犯），取得初步勝利，是爲「法國大革命」，這一天後來成爲了法國國慶日。資產階級代表在革命中奪取巴黎市府政權，建立了國民軍（法 Garde Nationale）。

此時巴黎的青年音樂家沙列特（Bernard Sarrete, 1765-1858）召集當地的四十五名原本任職軍樂隊及皇室、貴族樂團的音樂家，組成國民軍軍樂隊（法 Musique de la Garde Nationale），由作曲家郭賽克擔任隊長。

1790 年由巴黎市政府接手經營，並擴編爲七十人，是首支大規模的軍樂隊。是年，爲了紀念大革命一週年，郭賽克作了一首「感恩頌歌」（Te Deum），在巴黎練馬場舉行的戶

外演出，[47]動員了三百名管樂手、三百名鼓手、五十名蛇形大號手和千人合唱團，這是空前的盛舉，往後幾年他還創作了多首大規模的「革命音樂」。[48]當時重要的管樂作曲家還有卡戴（Catel）、凱魯碧尼（Cherubini）、梅裕（Méhul）和雷序（Lesueur）等人，都曾為管樂隊寫作序曲，交響曲、進行曲等。

當時法國是世界軍樂隊發展的軸心，造成法國此一地位的原因有三：

一、**時勢的需求**：大革命時期有很多革命領袖們策劃的露天群眾集會，這種場面需要龐大的樂隊與合唱團以壯聲勢。

二、**作曲家雲集**：當時巴黎有許多一流的作曲家為軍樂隊作曲。

三、**演奏家優秀**：由於大革命摧毀了皇室與貴族階級，連帶的使許多原來在宮廷、貴族府邸和歌劇院、音樂廳工作的優秀演奏家失業，軍樂隊成了他們最佳去處，也因此，法國的軍樂隊有當時世界上素質最高的演奏家。[49]

國民軍軍樂隊後來改組為「國立巴黎義務音樂學校」，進行管樂人才的培育，1795 年和聲樂學校合併，就成為著名

47 舊時貴族的軍校。

48 七月十四日之歌（1791）、自由大合唱（1792）、自由頌（1793）、軍隊交響曲（1793-4）等。

49 Lawrence Intravaia ,The French Wind Band and the Revolution, Journal of Band Research. Spring, 1966. p.28.

的巴黎音樂院（法 Conservatoire de Musique de Paris）[50]，由沙列特擔任院長。

從此，沙雷特就在學校裡致力於培養音樂家，並擴充和改進樂隊編制，18世紀末時法國管樂隊的核心是豎笛、低音管和法國號，沙雷特為樂隊補充了樂器，這使管樂隊在音域、音色和音量上發生根本的變化：長號和蛇形大號擴展了低音域；長笛、雙簧管和短笛擴展了高音域；這些樂器和小號相結合，使樂隊的音響加強；最後再加入大鼓、三角鐵和鈸（當時對法國來說還是新樂器），作為頗具特色的輔助樂器。不難想像，這樣配備起來的樂隊，規模必定相當龐大，如前所述，遇到大節日時，往往有上千人參加演出。[51]

這個時期法國樂隊的變革，當然也對德、英等國造成影響，紛紛擴大編制，樂器也日趨完整，十九世紀管樂隊的重大變革和發展，在此露出了曙光。

50 Philippe Lescat, l'Enseignement Musical en France, Paris, Fuzeau, 2001, p.116.
51 19世紀音樂史，（德）克內普勒著，王昭仁譯，北京人民音樂出版社，2002，頁88。

第六章　十九世紀的現代軍樂隊

　　十九世紀是管樂發展史上最重要的時期，在這一百年中，管樂器的發明及改良、管樂隊編制的擴大、演奏能力的進步以及管樂隊地位之提高，都是前所未見的。另外，隨著歐洲諸國殖民主義的擴張，也把管樂隊或較小規模的管樂合奏帶到殖民地，促成了殖民地的管樂發展。

第一節　十八、十九世紀之交的歐洲軍樂隊

　　在十九世紀的樂器改良尚未發生、新樂器尚未問世之前，歐洲各國的軍樂的變革主要在增加豎笛的數量，以及受土耳其的影響，加入較多的打擊樂器。1810 年前後，樂隊的編制已經明顯擴大到 1820 年代的規模（見表 6-1），但是當時剛問世的活塞銅管樂器並未馬上被軍樂隊採用。

表 6-1　1794-1827 年各國的樂隊編制[1]

國　家	英　國		法　國		奧地利	
樂　隊	1794 擲彈兵衛隊	1820 皇家砲兵	1795 精衛隊	1825 步兵	1800 正規連隊	1827 步兵
短　笛						1
長　笛	1	2	1	2	2	
雙簧管		3		4	2	
豎　笛	6	11	6	14	2-4	12
低音管	3	3	3	6	2	1
法國號	3	2	2	4		4
小　號	1	2	1	2	2	7
按鍵小號						2
按鍵步號		3				
長　號		3				
歐菲克萊德		1				
蛇形大號	2	2	1		1（或倍低音管）	1
低音管號		2				
打　擊	1	5	2		4	1
合　計	17	39	16	32	15-17	29

第二節　樂器的改良

　　現代的管樂器在十九世紀前半都已經具備了現在的形狀，爲了音樂上表現力的需要，作曲家（如白遼士），演奏家或製造家（如貝姆、薩克斯）投入很多的精力在樂器的改良上。

　　木管樂器的改良主要是在按鍵的增加或重組，銅管樂器則在於活塞的發明與改進。製造的精密化，並依音響學的原

1　Stanley Sadie ed, The New Grove Dictionary of Musical Instruments, 1984. vol.1, p. 125。

理在形狀及比例上重作調整，使樂器的性能加強，音域與調性（半音之增加）得以擴大。

一、木管樂器

慕尼黑的著名演奏家與製造家貝姆（Theobald Böhm, 1794-1881）發明的按鍵系統，不但使長笛完成了完美的形式，並且帶動了其他木管樂器的改良。1843 年改良成功的貝姆長笛，把舊式長笛的圓錐管體頭段的吹口加大，並且把其他兩段都改為圓柱管體，音孔的位置與大小加以調整，並加上指環按鍵的裝置，完成了現代長笛的基本樣式。它的音量豐富、音準正確、第三組八度易於吹出，還有由於交替按鍵的裝置，指法更為便利，使全音或半音的顫奏成為可能。製作長笛的材料也由早期的硬木或象牙，改為椰木、橡樹或金屬。[2]

雙簧管在十九世紀初只有二至六個按鍵，到了世紀中增加到八至十四個按鍵，包括八度按鍵。在孟德爾頌 1843 年「仲夏夜之夢」舞台音樂中的「間奏曲」裡，雙簧管聲部寫至低音的降 b（而長笛寫至還原 b），可見當時已有降 b 按鍵之裝置。1850 年左右，特律伯（Triébert）與巴列（Barret）分別把貝姆系統用在雙簧管上，使它在演奏性能上趕上了長笛的水準。當時雙簧管有十五至十七按鍵，通常可以用到 b 或降 b。簧片的寬度也改為窄些，但是德國系統則保留稍為寬的傳統，在音色上有所不同。

2 徐頌仁：歐洲樂團之形成與配器之發展，台北，全音樂譜出版社，民72。

　　英國管是比正常雙簧管低五度的樂器，在十八世紀末已偶而被用，到了十九世紀中期巴黎的歌劇與華格納的作品中已經常出現，慢慢音樂會上的作品也有用到英國管了。

　　十九世紀初米勒（Iwan Müller, 1780-1854）把豎笛改造成現在形式的樂器，它有十三個按鍵，其中之一同時用在 C 與 F 之音孔，另一個用於特殊的顫奏。他的樂器直到現在還有人使用，尤其是軍樂隊。但是大部分的演奏家或製造家都依照他的形式發展出自己的系統，其中最有名的是薩克斯（Sax）兄弟在巴黎與布魯塞爾製造的樂器。後來，有名的豎笛演奏家克羅塞（Klosé）在 1843 年左右與巴黎的製造家比菲（Buffet）共同以貝姆的系統更進一步地改良了豎笛的按鍵系統，使顫奏與圓滑奏成為豎笛演奏的特色。把簧片置於吹嘴的下方，並以金屬套代替繩子來固定簧片，這些技術的改進可能在十九世紀初期便已完成，但是到現在德國系統的樂器還是保留著用繩子的固定法。

　　豎笛典型的三種大小還是 C 調、降 B 與 A 調樂器，但是 C 調樂器慢慢被淘汰。低音豎笛大都是降 B 的樂器，在樂團中並未有固定的位置。中音豎笛（Alto clarinet）是降 E 調樂器，可以視為舊式巴塞管（義 Corno di bassetto，德 Bassetthorn，F 調樂器）的繼承者。高音降 E 調與 D 調樂器多在軍樂隊中使用，管弦樂團裡偶而也會用上它。

　　低音管在十八世紀末期已經有了最低音降 b，到了十九世紀初除了最低的兩音，它已經可以演奏完整的半音階。而十九世紀改進的努力是增加其向上的音域，其中最有名的是科隆的演奏家阿門雷德（Almenräder）。他不但把低音部分添

補了還原 b 與升 c 的空缺，高音部分把音域擴展到降 e"或 f"。另外，音孔位置的調整也使音準與音質得以改善。

二、銅管與打擊樂器

雖然自然（法國）號與自然小號在音質上有其優越之處，由於配器上越來越強烈的需要，使半音樂器之製造勢在必行。爲了讓法國號與小號可以吹奏出自然泛音之外的音，十九世紀之前已經有了各種的努力與嘗試，其中一位愛爾蘭人克拉傑（Charles Clagget, 1820 年左右去逝）所作的嘗試，可能是對後來的影響最大的：以某種的機械裝置使管長可以隨時延長或縮短。他的方法是把 D 調與降 E 調的小號連在一起，用同一吹口吹奏，而用一種裝置使演奏者隨時可以使用不同樂器的管長。直到十九世紀初，德國的一位布律梅（Blümel）想到用活塞的裝置來控制樂器的管長，他把帶有彈簧的活塞放在小圓柱管內，插入樂器的主管，當活塞壓下時，空氣柱可以穿過去，到附加的管子內，活塞放開時，管孔則又關閉恢復原狀。布雷斯勞（Breslau）與柏林的法國號演奏家兼製造家史多則（Heinrich Stölzel,1780-1844）把布律梅的設計應用到法國號，並且加用成對的活塞，使每一個自然泛音分別降低半音與全音。1830 年緬因茲（Mainz）地方的密勒（C.A.Müller）把活塞增爲三支，以第三支控制三個半音的音程，利用三支活塞的組合運用，從第二自然音之下減五度音開始，向上便可以吹奏出完整半音階，至此活塞系統的法國號與小號終於完成。

大概在 1835 年左右，活塞法國號慢慢在總譜中出現，

而冠以 valve、pistons 或 ventile 等字樣，以別於自然號，但是它們還是與自然號並用，到了十九世紀最後的二、三十年間，新式的法國號才完全取代了舊式的樂器。開始使用活塞樂器時，法國號還是以調節曲管來選擇基調，以各種不同調的樂器來演奏。後來演奏家乾脆就集中使用一種長短適中的 F 調樂器，必要時才加以移調，作曲家也在十九世紀末採用這 F 調的樂器寫曲。這樣法國號的性能已與其他木管樂器沒有什麼區別了，可以自由地採用為旋律或和聲的用途。

　　小號與法國號的情況差不多，早期用到活塞小號的作曲家有貝利尼、梅耶貝爾、唐尼采第與哈勒維（Halévy）等人，而使其地位得以確定的有華格納、威爾第、柴可夫斯基等。但是小號並未像法國號般很快地集中成一種調的樂器，十九世紀末還經常使用的有 F 調與形狀較小的降 B 或 A 調樂器，而後 F 調樂器漸被淘汰，增加一種音域更高的 C 調樂器。英國的情況較為特殊，因為從十八世紀末到十九世紀間在英國普遍使用一種滑管小號（slide-trumpet），所以活塞系統的樂器到了十九世紀末才為英國音樂家所接受。

　　銅管樂器活塞的發明，可說是管樂器史上最大的進步，也對管樂團及管絃樂團產生結構性的影響，又經過德國的管樂團指揮魏普列赫（Wilhelm Wieprecht）的改良，廣泛的用在各種銅管樂器上，並且發明了低音號，從此管樂團和管絃樂團有了厚重的最低音銅管。也由於活塞銅管樂器的問世，許多按鍵式（Keyed）的老式銅管都被淘汰了。[3]

3 按鍵式（Keyed）銅管樂器是一種在步號（bugle）上挖洞，並裝上像木管樂器般的按鍵的樂器，1810 年由愛爾蘭人哈里地發明，到 19 世紀

　　短號（Cornet）據說是十九世紀初由一位法國製造家阿拉利（Halary）把活塞的原理運用在圓錐形短管而成的。它開始時只用到兩支活塞，是管樂隊中音域最高的銅管旋律樂器，通常是降 B 或 A 調，在十九世紀中之前已經被用在巴黎的歌劇院中與小號並用。

　　由中世紀的木管號（Cornetto）演進而成的蛇形大號（法 Serpent），低音管號（Basshorn）與「歐菲克萊德」（法 Ophicleide 圖 6-1）在管體上也是圓錐形，[4]吹嘴也與短號相似，只是它們都是以按鍵來控制音孔，又與木管樂器相似。「歐菲克萊德」在十九世紀中期還偶而被用在樂團中，當作管樂組的低音樂器，後來被低音號（Basstuba，或 Bombardon）取代。

圖 6-1　歐菲克萊德

中葉被短號取代。
4 和按鍵式步號的構造原理相同，是低音號問世之前的低音銅管樂器。

　　長號是所有樂器中最早就完成形式的樂器，我們現在所用的長號與文藝復興時期的書中或圖中所描述的樂器幾乎沒有兩樣。十九世紀所附加的調音管、放水鍵等都不是本質上的改變。在配器上都是用三支長號，三支長號在傳統上是以中音（Alto）、次中音（Tenor）與低音（Bass）所組成。[5]組合的形式在十九世紀中經過多次的變化之後，定型為兩支次中音長號（降 B 調樂器）與一支低音長號（F 或 G 調樂器）的組合，原來的降 E 調的中音與降 E 調的低音樂器從此就被淘汰了。也有活塞長號的製造，但是除了義大利與捷克之外，大都只用在軍樂隊，很少用在交響樂團。

三、薩克斯的新樂器

　　比利時人阿道夫・薩克斯（Adolphe Sax,1814-1894）是十九世紀樂器史上的重要人物。[6]在 1835 得到低音豎笛的專利之後，他在 1841 年的比利時工業大展中推出一種新樂器 ── 薩克斯風[7]。1843 年他接受法國作曲家白遼士和歌劇院指揮阿本內克（Habeneck）等人的的建議，把工廠移到巴黎，並擴大工廠規模，先後推出多種新樂器與改良樂器。在 1845 年左右又完成一系列改良自步號（Bugle）的薩克斯號（Saxhorns），[8]到 1860 年代共推出高音、中音、次中音、上

5 這是德、奧式的用法，法國與義大利鮮少使用中音和低音長號。

6 薩克斯家族自 1815 年至 1928 的百餘年間，一直是歐洲重要的管樂器製造商（偶有幾件打擊樂器），先後立足於布魯塞爾與巴黎，共歷經三代、七個家族成員，以阿道夫的成就最高。

7 Malou Haine, Ignace de Keyser, Historique de la Firme, La Facture Istrumentale Européenne, Paris, Musée du CNSM de Paris, 1985, p. 211.

8 全家族共有七種：小高音號、高音號、中音號、上低音號、粗管上低音號、中低音號及大低音號，但以上低音號以下的樂器較為成功。

低音四種薩克斯風（圖6-2），這兩組樂器的問世，使得木管的中、低音及銅管的各增加了十餘個新成員，對管樂團的編制的擴充和發展，有歷史性的重大意義。

圖 6-2　早期的高音、中音、次中音、上低音四種薩克斯風

第三節　軍樂隊與管樂團

一、法　國

1799 年拿破崙當政，革命後的法國經過十年的休養生息，一般百姓漸漸回復以前的生活，拿破崙認為已經沒有理由動輒舉行大型的「革命式」集會，因此只保留兩個有關大

革命的節日—七月十四日攻陷巴士底監獄紀念日（今法國國慶日），和九月二十二日的共和宣言紀念日，閱兵、軍隊的操演及盛大的遊行，取代了大型的群眾集會。拿破崙執政時，對軍樂隊的政策是以實用為導向，他比較著重於和軍隊息息相關的「鼓號隊」（利於隨軍隊征戰各地），為了樽節政府開支，只有在前述的大節日時，他才允許動用大型樂隊演奏，而這些增加員額的經費往往由樂隊領導人自行負擔。

為了培育鼓號隊的演奏者，他在 1805 年設立「凡爾賽小號學校」，聘請德國籍的作曲家布爾（David Buhl）主其事，在 1805-1811 年間，該校訓練出六百名小號手，而布爾寫作的四到六聲部信號曲也獨步當時。

十九世紀法國軍樂發展是以「共和衛隊管樂團」（法 Musique de la Garde Republicaine）為主軸，[9]經薩克斯發明的樂器加入而脫胎換骨，成為世界各國樂隊的模範。

（一）共和衛隊管樂團

十九世紀初正是拿破崙叱吒風雲之際，在國內情勢得到控制後，首都巴黎的衛隊也歷經幾個階段的改組，1802 年稱「巴黎市衛隊」（法 Garde municipale de Paris），後改稱「民兵衛隊」（法 Garde civique）。此衛隊所屬的八人鼓號隊，由指揮、號手五人及鼓手三人組成。

1835 年，法國成立軍樂學校（法 Gymnase de musique militaire），除了培育軍樂演奏人才之外，其宗旨也在於維護以法式「管樂小合奏團」為核心的傳統。

9 國內亦習稱「禁衛軍樂隊」，但當時法國已無帝制，和英國不同，且其文字原意以「共和衛隊」始為正確。

　　十九世紀的法國政治局勢數變，[10]1848 年法國發生另一次革命，推翻波旁王朝（Bourbon），造成嚴重的社會治安問題，因此巴黎當局成立了「巴黎共和衛隊」（法 Garde republicaine parisienne），隊長雷蒙上校請小號演奏家帕呂（Paulus）組成一支鼓號隊，編制爲三十六人。[11]

　　1852 年該隊參加巴黎市所有軍樂隊聯合演奏會，演奏阿當（Adolphe Adam）的彌撒曲，[12]由於表現十分突出，藝術水準凌駕於他隊之上，極獲當時巴黎市長的讚賞，1855 年擴編爲五十六人的樂隊，名爲「巴黎衛隊管樂團」（法 Musique de la garde de Paris）由帕呂擔任首任團長，就是「共和衛隊管樂團」的前身，此一軍樂團體又細分爲鼓隊、騎兵號隊與管樂團。

　　1867 年，在巴黎舉行世界博覽會，期間並有管樂隊比賽，有來自歐洲各國的十餘支軍樂隊參加，結果該團和來自普魯士的皇家樂隊並列第一。[13]

　　1871 年「巴黎衛隊」改組爲「共和衛隊」（la Garde Republicaine 功能類似我國的憲兵），並分編爲兩個分隊。1872 年該團赴美國波士頓，參加世界和平大會，並巡迴紐約、費城等十餘城市，受到美國人熱烈的歡迎，獲得極大的成功。

10 拿破崙在 1804 年稱帝，拿破崙倒台後，君主立憲制在三分之一個世紀間得以恢復，復辟王朝由路易十六的兩個弟弟路易十八和查理十世相繼統治。（法）馬蒂耶：法國史，鄭德弟譯，上海，上海譯文出版社，2002，144。

11 Jean Loup Mayol, 150 ans de la garde republicaine, Paris, Cannétable, 1998, p. 20.

12 舞劇《吉賽兒》的作者。

13 Jean Loup Mayol, 150 ans de la garde republicaine, Paris, Cannétable, 1998, p. 20

在那些年裡「共和衛隊管樂團」可說是歐美各種大型活動的
常客,也由於帕呂卓著的貢獻,他在退伍前獲政府頒授勳章。

　　歷任的團長(兼指揮)多為管樂演奏家出身、亦能作曲,
對管樂團配器發展也都各有建樹,尤其是他們為管樂團所作
的曲子計有數百首,是管樂團文獻中重要的遺產。另外,第
四任團長巴雷(G. Pares)曾寫一本有關管樂團配器的書,對
後世管樂團的影響一如白遼士、林姆斯基高沙可夫的配器學
之於管絃樂團。

　　經過不斷的擴編,該團到了二十世紀第二次大戰前成員
已有八十三名,1947 年在法國總統歐利奧建議下新增加絃樂
演奏者員額,使成為交響樂團。到了 1983 年又加入十餘位聲
樂家所組成的合唱團。這些團員自第二次大戰後已改為公開
對外招考,幾乎清一色畢業於巴黎音樂院,水準十分整齊,
也准許兼職者,其中以音樂學校教師居多,也有半職業交響
樂團的演奏家(圖 6-3)。

cliché pris en 1989

圖 6-3　法國共和衛隊管樂團

一百多年來,「共和衛隊管樂團」已成為世界上地位極

高的音樂團體，也由於它光輝的歷史，爲管樂團的發展紀錄了輝煌的冊頁。目前「共和樂團」包含四個團體：管樂團（法 Musique）、管絃樂團（法 Orchestre）、行進銅管樂隊（法 Batterie-Fanfare）和現代已極爲罕見、每逢重大國家慶典時作爲總統前導儀仗隊的騎兵號隊（Fanfare de Cavalerie）。

（二）薩克斯的樂隊改造

1842 年移居巴黎的薩克斯，獲得戰爭部的賞識，著手改善法國軍樂隊的樂器與其編制，但隨即與和法國傳統樂器製造商關係密切、由卡拉發（Carafa）領導的軍樂學校派發生衝突，因此官方成立了一個委員會，目的是訂出最適合法國軍樂隊的員額、樂器和比例。最後該委員會決定，以戶外現場演奏的方式，比試兩者的優劣，1845 年四月二十二日在巴黎練兵場舉行，樂隊人數限制在四十五人以內，演奏之指定曲爲委員阿當的作品《行板》及一首自選曲。

當天雙方出場的陣容如下表：

卡拉發（軍樂學校樂隊）	薩克斯（巴黎衛隊第五軍團樂隊）
1 短笛	1 短笛
1 Eb 調豎笛	1 Eb 調豎笛
16 Bb 調豎笛（2, 7, 7）	6 Bb 調豎笛
4 雙簧管	1 低音豎笛
4 低音管	2 短號
2 自然號	2 Eb 調高音薩克斯號
2 轉閥（法國）號	4 Bb 調高音薩克斯號
2 轉閥長號	4 Eb 調中音薩克斯號
2 短號	4 Bb 調低音薩克斯號
3 小號	2 Eb 調倍低音薩克斯號
4 歐菲克萊德	2 長號
4 打擊	2 歐菲克萊德
	4 打擊
合計 45 人	合計 38 人

這場比賽後的評論是：

　　「由軍樂學校師生組成的樂隊，完美的演出了指定
曲，吸引大家的傾聽，觀眾報以掌聲，但卻缺乏熱情」。
「接著由薩克斯的樂隊演奏，他們的音樂大膽、開放、
響亮而高貴，音色的變化較少而更為協同、統一，很
明顯的，他們比較適合在戰場上為士兵的步伐伴
奏……薩克斯的樂隊演奏後，觀眾掌聲如雷並熱情地
喝采」。

　　正如預期，委員會選擇了薩克斯規劃的樂器和編制，但
是卻因為政治的因素，遲遲未獲軍樂隊採用，直到九年後的
1854年，官方才正式頒佈標準編制，而薩克斯風也自此正式
出現在軍樂隊裡。

　　1854年法國軍樂隊標準編制：

步兵樂隊	騎兵樂隊（銅管）
2 長笛或短笛	1 Bb 調高音小薩克斯號
4 Eb 調豎笛	2 Eb 調高音薩克斯號
8 Bb 調豎笛	4 Bb 調高音薩克斯號
2 高音薩克斯風	2 Ab 中音薩克斯號
2 中音薩克斯風	2 Eb 調中音薩克斯小號
2 次中音薩克斯風	2 Bb 調中音薩克斯小號
2 上低音薩克斯風	4 Bb 調低音薩克斯號
2 短號	2 Eb 調倍低音薩克斯號
4 小號	2 Bb 調倍低音薩克斯號
2 長號	2 短號
2 Eb 調高音薩克斯號	6 小號
2 Bb 調高音薩克斯號	6 長號（中音、次中音、低音各二）
2 中音薩克斯小號	
2 Bb 調上低音薩克斯號	
4 Bb 調低音薩克斯號	
2 Eb 調倍低音薩克斯號	
2 Bb 調倍低音薩克斯號	
5 打擊	
合計 51 人	合計 35 人

　　此一編制與樂器的配置，可說是現代軍樂隊、管樂團的
濫暢，並在十九世紀下半葉影響歐陸諸國，其中步兵樂隊的

編制，甚至與今日的樂隊也相差無幾。

二、德　國

　　十八世紀普魯士軍樂隊的編制和「管樂小合奏團」很接近，由各一對的雙簧管、豎笛、低音管和一支小號組成，可以想見，到了十九世紀的發展是以這個編制為基礎予以擴大的。首先該國樂隊仿效法國的作法，增加豎笛的人數，使總人數達到十二人。

　　1820 年，史奈德（Schneider, 1770-1839）被任命為陸軍軍樂監督，和他的後繼者相較，他稱不上是創新者，但是本身是優秀音樂家的他，卻為普魯士軍樂隊立下了很高的藝術標準，他們的表現，在十九世紀還少有交響樂團能超越。[14]

　　經過繼任的幾位軍樂監督內薩得（Neithardt）、魏勒（Weller）和辛克（Schick）的擴充，1830 年普魯士軍樂隊的編制為：

短笛
長笛
豎笛（F、Eb、C、Bb、A 調）
巴塞管
雙簧管
低音管
倍低音管
英國管（低音）

14 David Whitwell, A Concise History of The Wind Band, St. Louis, Shattinger, 1985.

蛇形大號

4 活塞法國號

4 活塞小號

活塞中音號

次中音與低音長號

大鼓、小鼓

三角鐵、鈸

　　普魯士軍樂隊真正的壯大、達到高峰是在魏普列赫（Wilhelm Wieprecht, 1802-1872）手裡完成的，他對管樂器及管樂隊樂器編制的改良都有很大的貢獻。魏普列赫出生在音樂世家，他的祖父、父親及四位叔伯都是音樂家，少時就受父親嚴格的訓練，父親教導他演奏小提琴及幾乎每一種管樂器，十八歲就在萊比錫樂團演奏小提琴和豎笛，並常以長號獨奏演出。1824 年他到柏林，在宮廷樂團演奏長號，這是他一生的轉捩點，有一天他聽到普魯士軍樂隊演奏莫札特的《費加洛婚禮序曲》，深受感動而決定投身軍樂界。

　　他先加入騎兵小號隊，受到隊長巴納（von Barner）的賞識請他作曲，獲得很高的評價，但是由於編制限縮了音樂表現的空間，[15]在他的提議下增購了下列樂器：

1 Bb 高音活塞小號

4 Eb 活塞小號

2 按鍵小號

1 Eb 中音活塞小號

15 只有 C 調、F 調、G 調自然小號和長號。

2 Bb 次中音號

4 Bb 按鍵次中音/低音號

2 低音長號

　　這些都是當時剛問世的樂器，也是普魯士軍樂隊前所未見的，自此他有了完整的銅管樂器，可以隨心所欲的轉調。此舉立刻引來其他樂隊跟進，造成普魯士軍樂隊的大變革。魏普列赫曾在 1838 年在柏林集合所有這種新編制的樂隊—十六個步兵樂隊加上十六個騎兵樂隊，共 1197 人舉行聯合演奏，歡迎到訪的俄國沙皇尼古拉。

　　有鑑於當時普魯士軍樂隊的編制十分紊亂，他一心想予以標準化，1845 年六月二十八日，他在柏林的報紙上發表他的計畫，他把樂隊分爲三個音區組、二十一聲部，並視需要重複某些聲部（該部不只一人），他稱之爲「金字塔音響效果」，下表爲他的設計：

樂　　器	步兵（靜態）	步兵（行進）
短笛、長笛	2	1
Ab 調或 G 調豎笛	2	2
Eb 調或 D 調豎笛	2	2
Bb 調或 A 調豎笛	8	6
Eb 調或 D 調雙簧管	2	2
低音管	2	2
巴提風[16]	2	2
Bb 調或 A 調短號	2	1
Eb 調或 D 調短號	2	1
Bb 調或 A 調次中音號	2	1
Bb 調或 A 調按鍵上低音號[17]	1	1

16 Bathyphone — 魏普列赫由薩克斯設計的低音豎笛得來靈感，於 1839 年爲管樂隊設計的倍低音豎笛。

17 按鍵低音號、按鍵上低音號都是 Bass horn 屬，是在管身挖孔裝按鍵的樂器，管身呈 V 字形。

Eb 調或 F 調按鍵低音號	2	1
Eb 調或 D 調小號	4	4
Bb 調或 A 調長號	2	2
Eb 調或 F 調低音長號	2	2
Eb 調或 F 調低音號	2	2
三角鐵	1	1
鈸	1	1
小鼓	2	1
大鼓	1	1
弦月鈴棒	1	1
指揮	1	1

德國也在 1874 年於柏林高等音樂學校（德 Berliner Hochschule für musik）設立軍樂科，由魏普列特的繼任者佛依特（Voigt）擔任總教官。1887 年起，德國建立「軍樂監」制度，負責統整德國的軍樂隊與軍樂人才培育，直到第二次世界大戰結束。

1911 年，德國陸軍共有 562 支軍樂隊，總人數達 15700人。第一次世界大戰後戰敗的德國，軍樂隊縮小爲每隊二十五人，納粹當政時期軍樂隊又擴編，如柏林防衛隊樂隊有四十七名，算是當時德國最大的軍樂隊。1935 年成立空軍樂隊，由胡薩德（Husadel）任軍樂監，同年設立陸軍軍樂學校，1938 年設立空軍軍樂學校。

三、奧地利

十九世紀上半葉典型的奧地利軍樂隊，承襲自巴洛克時期的傳統，是由一群音樂家組成的小型合奏團，稱Hautboisten（見第五章）；後來擴大爲三十五人，成員爲正規軍人，再施予訓練；後來又演變成招募具有樂器演奏能力的平民。十九世紀奧國的軍樂隊之所以能有如此高的音樂水

準，其原因之一就是在 1840 年起，進用非軍職音樂家爲樂隊
隊長（指揮），這些學院派訓練出來的音樂家，勝過「行伍」
出身者，因此十九世紀優秀的管樂指揮輩出。[18]

除了樂隊領導人的變革之外，軍樂隊也開始構思適合演
奏奧國音樂的編制，1845 年奧國的標準樂隊編制如下：

1　短笛

1　長笛

2　雙簧管

1 Ab 調豎笛

2 Eb 調豎笛

3 Bb 調豎笛

3　低音管

1　倍低音管

1 Bb 調高音小號

8 Eb 調小號

2　自然小號

2 Bb 調低音小號

2 Bb 調富魯格號

1　低音富魯格號

1　主調富魯格號

1　上低音號

2　長號

4　法國號（Eb、Ab 調）

18 J. Fahrbach, Ph. Fahrbach Sr., Ph. Fahrbach Jr., J. Gungl, M. Zimmerman, K.
Komzák, J. Fučik, A. Czibulka, J. F. Wagner

3 本巴敦低音號（Bombardon）

1 或 2 小鼓

2 對鈸

雖然如此，這些軍樂隊常因為音樂的需要而加聘人手，從原本三十五到四十人的編制擴大到七、八十人。

學者卡斯納（Jean-Georges Kastner, 1810-1867）指出，奧國軍樂隊善於演奏進行曲，樂隊使用的小鼓較小，聲音與他國不同，小鼓聲部的樂譜往往僅供參考，而由鼓手即興演奏。另外一個特色是，奧國軍樂隊通常以背譜演奏進行曲，他們的樂隊隊員能記住五十至六十首進行曲的曲譜。

十九世紀對奧地利軍樂隊的發展最有影響的人是雷翁哈特（Andres Leonhardt），他在 1840 年代被任命為軍樂長（德Armeekapellmeister），這個職位仿效德法兩國的作法，用以統一事權、統整全國軍樂隊。他上任後立即著手擴大樂隊編制，藉授予正規軍階、改善待遇，以提升樂隊指揮的社會地位。在他改良編制後，樂隊成員以四十八人為標準。

四、俄　國

十九世紀俄國軍樂隊的發展，最初是仰賴「技術輸入」的，尤其是從普魯士引進人才和經驗，很快的使該國軍樂隊現代化，其中最有名的指揮是寶菲（Anton Dorffeld），他曾統領沙皇的衛隊。

至於著名的俄國作曲家林姆斯基高沙可夫（Nicola Rimsky-Korsakov），曾在 1873 年被任命為海軍樂隊的督導，

[19]直到 1884 年爲止，他對成員養成教育、樂器、樂曲規劃握有大權，做爲一位管弦樂大師，他似乎志不在軍樂，除了寫過三首獨奏與軍樂隊的協奏曲之外，[20]對俄國軍樂隊的發展沒有值得一提的建樹。

五、英　國

英國軍樂隊的發展和歐洲大陸有著極不相同的軌跡，在1820-1845 年間，德國、法國和奧地利的軍樂隊都經歷了大規模的改革，而英國卻自外於此，其原因有二，一是沒有像魏普列赫或薩克斯那樣強而有力的改革者，二是缺乏中央集權式的政策。長久以來，英國軍樂隊都由部隊裡的軍官以自費維持，樂隊的領導人又往往由樂器商推薦，所以隨著人事的更迭，樂器也常常更換，因此水準良莠不齊。

另一個影響英國軍樂隊發展的因素是約在 1850 年出現的「期刊樂譜」，雖然它的影響是間接的，但是樂隊卻因爲要演奏其樂譜而修正其編制，所以最受歡迎的期刊樂譜就會主導樂隊編制的發展。最早出版這種期刊樂譜的是德國的樂隊指揮布塞（Carl Boosé），很自然地，他用的是普魯士式的編制。

1854 年，克里米亞戰爭爆發，[21]英國軍樂隊隨軍遠赴前

19 他原服役於海軍，爲了專心朝作曲發展乃於是年退伍，同年以平民身份受聘該職。

20 這三首分別是：《長號協奏曲》（1877）、雙簧管的《葛令卡主題變奏曲》（1878）和爲豎笛寫的《音樂會小品》（1878），這些可說是十九世紀彌足珍貴的原創作品，但是在當時沒有得到熱烈的反應，他甚至未曾爲這些作品編號而埋沒多時，直到 1950 年才重見天日。

21 西元 1853-56 年，法國爲了阻止俄國對土耳其的侵略，聯合英國和土

線，戰事結束後在為維多利亞女王祝壽的閱兵式中，由於各個樂隊演奏的國歌音律不合，令女王十分不悅。有鑑於此，在 1856 年巴黎停戰協定之後，為了整合軍樂人才教育，提升陸軍軍樂隊素質，英國的劍橋公爵於 1857 年在倫敦郊外的廷肯漢（Twickenham）設立陸軍軍樂學校，由夏里恩擔任首任總教官。招收五十名軍樂生，接受為期三年的教育；另外還有由各軍樂隊選調再教育的軍樂隊員一百三十名，施以一年的訓練。1887 年改為現在的名稱 —— 皇家軍樂學校（Royal Military School of Music）

這個軍樂學校也培養出不少著名的軍樂指揮，其中多人也擅長編曲，他們改編的樂譜，有些至今還被演奏。較具有影響力的有：丹·葛佛立（Dan Godfrey）、查理·葛佛立（Charles Godfrey）、菲得力·葛佛立（Frederick Godfrey）、布斯（Karl Boose）、卡佩（J.A.Kappey）、米勒（George Miller）和溫特巴騰（Frank Winterbattom）。

1857 年整建後的英國步兵樂隊編制為：

2 短笛與長笛

2 雙簧管

4 Eb 調豎笛

22 Bb 調豎笛

4 低音管

2 Eb 調薩克斯風

2 Bb 調薩克斯風

耳其對俄國發動戰爭，並擊敗俄國。

4 短號

2 小號

2 Eb 調短號

2 Bb 調富魯格號

2 Eb 調富魯格號

4 法國號

2 細管上低音號

2 粗管上低音號

4 長號

3 本巴敦低音號（Bombardon）

打擊若干名

六、義大利

由於義大利在十九世紀仍處於分裂的狀態，因此也使軍樂隊的發展停滯不前，從一份 1848 年佛羅倫斯軍樂隊委託創作的作品編制來看，只有短笛、豎笛、兩支小號、歐菲克萊德、長號、法國號和大鼓等八名樂手，1865 年，作曲家梅卡但特（Saverio Mercadante, 1795-1870）受邀爲軍樂隊作曲，其編制大體上和普奧系統一致，其中並未包含法式系統的薩克斯風。改變義大利樂隊編制的推手是大作曲家羅西尼（Gioachino Rossini, 1792-1868），在他生命的最後一年，被義大利國王愛碼紐二世授與「大騎士勳章」，爲了此一榮耀的大事，他寫了一首管樂合奏曲「義大利的王冠」（義 Corona d'Italia）作爲回報。在寄自巴黎的總譜中，羅西尼還附上一封信寫道：

「為這首曲子配器時，我不只用了義大利樂隊中的標
準樂器，還加入了薩克斯發明的優秀樂器，我難以想
像這種到處都有的樂器，義大利樂隊竟然還未採用…」

七、美　國

（一）海軍陸戰隊管樂隊

美國管樂隊的發展始於「海軍陸戰隊管樂隊」，它的歷
史可追溯到美國獨立戰爭中的陸戰隊（Continental Marine）
裡負責軍隊行進時演奏的鼓笛隊，1776 年美國獨立，國家運
作漸具規模，有成立樂隊的必要，因此在第二任總統亞當任
內，於 1798 年 7 月 11 日，由國會通過立法而成立，設一位
笛隊長與一位鼓隊長以及三十二名隊員。該隊的第一次演出
是 1801 年元旦，地點在白宮，同年三月在美國第三任總統傑
弗遜的就職典禮上演奏，從此成為慣例。[22]也受封為「總統專
屬」（The President's own）樂隊，他們主要的任務是為總統
的各項活動提供音樂，如迎賓禮、國宴、接待會和其他各種
的娛樂演出。

「海陸樂隊」的歷史上最有名的隊長就是「進行曲之王」
蘇沙（Jean-Philip Sousa, 1854-1932），他以 26 之齡接掌這個
樂隊，大事改革。

蘇沙自 1880 代末期接掌海軍陸戰隊樂隊之後，就有不
少創新的作法，包括曲目的多樣化，安排樂器獨奏者及歌唱
家擔任獨奏（唱），因而大受歡迎，這個傳統在今日的陸戰隊

22 Richard K. Hansen, The American Wind Band-A Cultural History,
Chicago, GIA, 2005, p.19.

樂隊中仍可見到。

在他領導的十二年裡，「海陸樂隊」成為美國最好的樂隊，也是世上著名的優秀樂隊之一。

雖然蘇沙於 1892 年離職成立「蘇沙樂隊」，但是作為美國最好的軍樂隊，他們的聲譽始終歷久不墜。他的後繼者桑特曼（Santelmann）更擴編到六十人；1899 年起加入弦樂演奏者，因此也有了交響樂團。老羅斯福總統時代管絃樂部門有四十六人。1927 年，布蘭松隊長時代起，在廣播電台作定期的廣播演出，很受一般民眾歡迎。第二次世界大戰中由前述的桑特曼之子就任隊長，在戰時發揮了鼓舞民心士氣的作用。

邁入二十世紀 80 年代，對「海陸樂隊」最有建樹的就是 1979 年任隊長的布傑歐上校（J. Burgeois），為因應新一代的管樂運動，布氏除了保持該樂隊的傳統，也增加了很多附屬團隊和室內樂組合，如絃樂重奏，銅、木管重奏、爵士樂團等。另一方面，該團也積極參與民間管樂活動，是「美國管樂協會」（ABA）及中西部管樂研討會的常客，演出都極獲好評。在曲目方面，「海陸樂隊」安排的十分多樣，除了招牌菜「蘇沙進行曲」之外，以 20 世紀的管樂經典為主，在布傑歐任內常有新作發表，這種作法和他的前任隊長們有很大的不同，另外如聲樂獨唱的演出也罕見了。

「海陸樂隊」每周日下午例行的音樂會多在他們自己的蘇沙廳舉行，每年春季，連續六周的音樂季則在距白宮兩條街之隔的「憲政廳」（Constitution Hall），這也是總統等達官顯貴常會到場的音樂會。到了秋季則展開全國性的巡迴演

出，通常都跨越十幾個州，值得一提的是，他們所有的演出
都是不收門票的。

1990 年一月，蘇聯正逢改革開放之際，該團曾邀請前蘇
聯國防部「第一獨立樂團」訪問美東演奏，而「海陸樂隊」
也於二月回訪，促成了美蘇之間軍樂隊的交流，別具意義。

時至今日，「海陸樂隊」的隊員每年在白宮約出勤 200
次，其他在首都地區及全國各地的典禮及演出總計約 450 場。

（二）其他軍樂隊

麻州沙冷（Salem）的布里蓋得（Brigade）樂隊於 1806
年組成，編制為豎笛五、低音管二、小號和大鼓各一，1837
年改為純銅管樂隊。還有賓州伯利恆的民兵樂隊和紐約州第
十一兵團的樂隊都在 1810 年成立。這些都是銅、木管混合的
樂隊，成員大多為平民或民兵，主要的任務是戶外的音樂會、
參與遊行、軍隊操演或愛國集會等典禮。

第四節　管樂團的國際交流

1867 年在巴黎舉行「萬國博覽會」，也舉辦了軍樂隊大賽，
共有來自巴登、普魯士、巴伐利亞、西班牙、法國、比利時、
奧地利、荷蘭、俄國等九國、十支軍樂隊參加，以展現各國
樂隊在魏普列赫和薩克斯樂器改良之後的實力（圖 6-4）。

圖 6-4　來自各國的樂隊隊員

比賽的主辦人是法國作曲家、理論學者卡斯納（Kastner），於 1867 年七月二十一日，在巴黎的香榭麗舍大道旁的「產業宮」（法 Palais de l'industrie）舉行，優勝者可獲頒金牌及五千法郎的獎金，有兩萬五千人在三十四度高溫的溽暑中，參加此一盛會。

評審團計二十人，由各國推薦兩人，其中較著名的有：德利伯（法國作曲家）、湯瑪士（法國作曲家）、大衛（德國小提琴家、作曲家）、漢斯利克（奧地利樂評家）、畢羅（德國指揮家）及卡斯納。[23]

按照大會規定，每個參賽隊伍要演奏一首指定曲－韋伯的歌劇《奧伯龍》序曲，再演奏一首自選曲，各國代表隊自

23 Jean Loup Mayol, 150 ans de la garde republicaine, Paris, Cannétable, 1998, p. 56

選曲及名次如下：

國名	代表隊	自選曲	名次
巴　登	近衛步兵樂隊	孟德爾頌：《羅雷萊》終曲	3
普魯士	禁衛軍第二軍團、步兵防衛隊聯合樂隊	梅耶貝爾：《預言者》幻想曲	1
巴伐利亞	步兵第一軍團樂隊	華格納：《羅恩格林》第三幕前奏曲與婚禮合唱	2
西班牙	工兵第一軍團樂隊	西班牙民謠幻想曲	3
法國 A	巴黎衛隊樂隊	華格納：《羅恩格林》第三幕前奏曲與婚禮合唱	1
法國 B	禁衛軍騎兵樂隊	（不詳）	2
比利時	近衛步兵、擲彈兵聯合樂隊	羅西尼：《威廉泰爾》選粹	3
奧地利	符騰堡公爵第 73 軍團樂隊	羅西尼：《威廉泰爾》序曲	1
荷　蘭	近衛步兵、輕裝兵聯合樂隊	古諾：《浮士德》幻想曲	2
俄　國	騎兵衛隊樂隊	俄國民謠幻想曲	2

　　這可說是音樂史上第一次的國際管樂大賽，經由互相觀摩，對各樂隊的演奏風格、編制和各種樂器的改良都產生了很大的影響。

　　比賽之後一週，除了法國以外，所有的客隊都在世界博覽會會場舉行聯合演奏會，每隊演奏兩曲，這項傳統一直持續到二十世紀。

　　這時歐洲各國的軍樂隊發展已臻成熟，在樂器編制上可說是百家爭鳴、百花齊放，顯示出各國不同的歷史傳統和偏好，甚至領導者的個人風格，下表可以為十九世紀歐洲中葉各國的軍樂隊編制發展做一總結。

　　1867 年歐洲各國的軍樂隊編制表[24]：

24 Stanley Sadie, The New Grove dictionary of musical Instruments, Vol. 1, London, Macmillan Press ltd. 1884, p. 127.

樂器 ＼ 國名	巴登	普魯士	巴伐利亞	西班牙	法國A	法國B	比利時	奧地利	荷蘭	俄國
短笛	1	4	1	2		2		1		1
長笛	2		2	2	1	2	2	2	1	1
雙簧管		4		2	2	3	2		2	2
英國管										1
Ab 竪笛		1		1				2		
Eb 竪笛	2	4	4	2	4	3	2	4	2	2
Bb 竪笛	15	16	10	13	8	12	16	12	10	13
巴塞管										
低音竪笛			1							
低音管	2	6	1	3			4	2	2	3
倍低音管		4		2				2c		2
高音薩克斯風										
中音薩克斯風										
次中音薩克斯風					8		4		4	
上低音薩克斯風										
低音薩克斯風										
法國號		8	5	4	2	3	5	4	4	4
Eb 短號	3			1						1
Bb 短號	1	2	3	2	4	4	2	2	2	2
Eb（D）中音短號										
Bb 富魯格號	3		3	2			2	6	1	2
Eb 小號	4	8	5（F）	6（F）	3	3	4	12	4	8
Bb 小號	1	3								
Bb 次中音號	2	4	2							
中音薩克斯小號			2			2				
上低音薩克斯小號						2				
Eb 高音薩克斯號					1	1				
Bb 次高音薩克斯號					2	1				
Eb 中音薩克斯號					3	1				
Bb 上低音薩克斯號					2					
C 上低音號（細）	3			2				1	3	2Bb
Bb 上低音號（粗）		2								
中音長號										
次中音長號	6	8	2	4	5	5	4	6	3	6
低音長號			1	2						

Bb 低音薩克斯號					5	6		4e	
Eb 倍低音薩克斯號					2	3		2	
Bb 倍低音薩克斯號					2	2			
F 低音號				2		4			
Eb 低音號									3
C 本巴敦低音號			3			2			
低音號	8	6		2			8		
C 倍低音號				2		3			
Bb 倍低音號								1	3
定音鼓		3	1			1		1	
小　鼓			1	1			2	2	1
大　鼓			1	1	4	1	1	1	1
鈸		2	1				1	1	1
三角鐵				4					1
其　他	a			b				d	f

a.Eb 活塞短號（Piston）b.低音富魯格號　c.克拉力歐風（Clariofon）d. 3 低音富魯格號 e.2C/2Bb f.3 低音提琴

第五節　音樂會與歌劇中的管樂隊

一、音樂會

　　十九世紀下半葉是管樂隊（主要是軍樂隊）的黃金時期，我們今天所熟知的交響樂團，在當時的歐洲還多屬於宮廷或貴族私有，而且多爲歌劇樂團，供平民欣賞的交響樂音樂會還不普遍，因此紀律好、演奏水準高的軍樂隊，便成爲民間音樂活動的核心。他們扮演如現代交響樂團的角色，提供定期的演出，演奏內容多爲改編的管弦樂或交響曲。另一方面它也爲交響樂團「預備」了觀眾，有些作曲家和出版商會在交響樂曲「上市」之前，先推出管樂版，藉著軍樂隊的

機動和親民特質，先試探觀眾的反應。

　　從 1830 年到十九世紀末，有大量為音樂會而寫的嚴肅原創管樂曲問世，同時管樂隊也繼續演奏管弦樂改編曲，這一點未曾引起任何批評和爭議，而且和他們的演奏被接受的程度不亞於交響樂團。樂評家漢斯利克、指揮家畢羅、作曲家白遼士和華格納等人都曾對德國、奧國的軍樂隊給予極高的評價。[25]

　　相較於德國和奧地利，法國的樂隊也不遑多讓，公開演出很頻繁，他們演奏的樂曲範圍更廣，除了數以千計的管弦樂改編曲以外，還有許多出版的原創管樂曲，包括交響曲、序曲、幻想曲以及樂隊伴奏的獨奏曲，其中最具法國特色的是「歌謠變奏曲」（Air Varié），除了常見於獨奏曲，[26]也用在合奏曲上，讓每一種（組）樂器都有表現的機會，這些以民謠或歌劇詠歎調為主題所作的變奏曲，對演奏者的技巧要求很高，當時法國軍樂隊水準之高可見一斑。

　　英國的情形則略有不同，就像之前的歷史一樣，他們的發展往往和歐陸不同，早在巴洛克時期英國就有管樂合奏曲，但古典時期歐陸諸國很熱中的「管樂小合奏團（曲）」在英國卻付之闕如。由於十九世紀下半葉，英國的管樂欣賞人口以勞工階層為主（見下節），他們的管樂對也提供大量的演奏會作為休閒活動，因此他們演奏的樂曲往往比較迎合大眾品味，是「娛樂導向」而非「藝術導向」。

25 David Whitwell, A Concise History of The Wind Band, St. Louis, Shattinger, 1985.
26 阿邦（Arban）著名的短號、小號教本有不少例子。

二、歌　劇

由於管樂隊在歐洲各國很受歡迎，這種平民易於接近的音樂團體也登上歌劇舞台，引領風騷的是偉大的歌劇作曲家羅西尼，他在歌劇《李察多與左賴德》中用了一支管樂隊，此舉引來他人競相效尤：1849 年梅耶貝爾的《預言者》中把整個騎兵樂隊搬上舞台，用的全是薩克斯族樂器；華格納的《雷恩濟》裡的樂隊包括六支轉閥小號、六支自然小號、六支長號、四支歐菲克萊德和八個鼓；這股風潮在 1860 年代的巴黎達到最高峰，白遼士的《特洛伊人》在幕後用了兩個管樂隊和一個小型管樂合奏團。其他如威爾第的《阿依達》、普契尼的《杜蘭朵》、《波米亞人》等歌劇中的舞台樂隊，已經成為那個時代歌劇的標記。

第六節　銅管樂隊

由於活塞銅管樂器的發明與普及，許多國家在十九世紀中葉起，開始有了純由銅管樂器組成的樂隊，起初在軍中萌芽，尤其是騎兵樂隊最為常見，後來才漸漸遍及勞工階層，在歐洲各國中組織最完善、發展最蓬勃的首推英國，在歐陸各國也很常見，並在十九世紀 30 年代傳到美國。

一、英　國

銅管樂隊興起於十九世紀初的英國，當時正處於工業革

命之後的「大躍進」時期，到處工廠林立，由於對煤的需求
遽增，各地有數以百計的煤礦開挖，工業的蓬勃發展，製造
了無數的就業機會，也產生了新的社會階層—勞工。然而，
那時勞工的工作環境非常惡劣，待遇也很差，每週工作六天、
每天十一小時，為了紓解工作之苦，他們下班後最常從事的
休閒活動是喝酒和唱歌。漸漸地演奏樂器也成為另一種選
擇，起初都是一些銅、木管各種樂器編制不一的組合，到了
1815 年活塞銅管樂器問世後，有了革命性的改變。

　　由於短號（Cornet）的加入，樂隊有了更為突出的旋律
樂器，但是樂隊的中、低音仍然虛弱，雖然有歐菲克萊德，
但其音量並不足以支撐整個樂隊，銅管樂隊的真正發展，要
等到薩克斯號（Saxhorn）的問世。

　　此一家族的樂器加入後，原本的木管樂器漸漸淡出，而成
為純粹由銅管組成的樂隊，開啓了英式銅管樂隊輝煌的序頁。

　　1814 年英格蘭的蘭開夏郡（Lancashire）組了第一支名
為史特立橋老樂隊（Staly bridge old Band）的銅管樂隊。而
後此類樂隊如雨後春筍般迅速在英格蘭發展，這種以業餘的
樂手（主要是勞工）組成的樂隊，可分為兩類，一種是獲得
企業主們大力支持的，由於經費充裕，所以活動力強；另一
種是由城市或小鎮裡的愛好者組成，由地方仕紳出資，由於
經費較不固定，經營往往較為困難。

　　1820 年代，活塞銅管樂器更為普及，並在短短數年之內
大量生產，此一革命性的產品，易於演奏且價格較為低廉，[27]
因此吸引更多的中產階級及勞工學習。

27 有了活塞以後，銅管樂器可以輕易的奏出低泛音的音階。

　　1832 年蒙茅斯郡（Monmouthshire）的布雷納鎮（Blaina），[28]首見由一群鋼鐵廠工人組成的銅管樂隊；次年又有哈德曼與沃克銅管樂隊（Hardman and Walker）及布雷克公爵樂隊（Black Duke）成立，有些至今仍很活躍。

　　1853 年在曼徹斯特舉行第一屆全國大賽之後，隊數更急遽增加，1860 年代傳到蘇格蘭，1880 年傳到南威爾斯，到了十九世紀末，英國南部也有了銅管樂隊（圖 6-5）。

圖 6-5　英式銅管樂隊

　　除了這些屬於「英國銅管樂隊聯盟」的樂隊以外，還有屬於教會系統的「救世軍銅管樂隊」（The Salvation Army Band），在大英國協國家和北歐諸國也很常見。[29]

28 很多樂隊在初期還有木管樂器，此樂隊是第一個純銅管樂隊。
29 1865 年成立於倫敦東區教會，創始人是傳福音的牧師 William Booth，

1900 年前後是英國銅管樂隊發展的全盛時期，「聯盟」系統的樂隊有二萬多隊；「救世軍」也有數千隊。其後因為管樂團的發展和廣播、電視等休閒媒體的影響而逐漸減少，不過目前在英國仍存在的銅管樂隊仍約有 8000 隊。

英式銅管樂隊的編制如下：[30]

降 E 調高音短號	Soprano Cornet in Eb
4 支獨奏降 B 短號	4 Solo Cornets in Bb
1 支第一部降 B 短號	Repiano Cornet in Bb
2 支第二部降 B 短號	2 Second Cornets in Bb
2 支第三部降 B 短號	2 Third Cornets in Bb
1 支降 B 調柔音號	1 Flugelhorn in Bb
3 支降 E 調中音號	3 Tenor Horns in Eb
2 支次中音長號	2 Tenor Trombones
1 支低音長號	1 Bass Trombone
2 支粗管上低音號	2 Euphoniums in Bb
2 支細管上低音號	2 Baritones in Bb
2 支降 E 調低音號	2 Basses in Eb
2 支降 B 調低音號	2 Basses in Bb
4 打擊樂器	4 Percussion

在演奏的音樂方面，早期的銅管樂隊都各有自己「特製」的曲目，多半由樂隊指揮親自編曲，且為手抄譜，最多的是

此樂隊採軍事化管理，故名，主要任務為協助教會宣教活動之音樂演奏。Trevor Herbert, The Trombone, Yale University Press, 2006. P. 237.

30 這些活塞樂器都是圓錐管，包括次中音長號都看高音譜，便於演奏者可輪替其他樂器，唯獨低音長號（G 調）看低音譜。雖然也有些樂隊嘗試在比賽中加入小號、法國號等樂器，但主辦單位並不鼓勵。

歐洲的歌劇選曲，如序曲及著名的詠嘆調，尤以義大利的歌
劇最受歡迎，甚至把歌劇詠嘆調改寫成中產階級熟悉的舞曲
如波卡、方塊舞和蘇格蘭舞曲形式來演奏。起初編曲的手法
較為平鋪直敘，隨著演奏者技巧日益精進，樂曲的難度愈高、
變化愈多。有些編曲還流傳至今，如賽法撒樂隊（Cyfarthfa,
1838）、黑堤磨坊樂隊、（Black Dyke Mills Band,1855）、鵝眼
樂隊（Goose Eye Band,1870）用的曲譜以及歐文（A.Owen）
為貝司歐巴恩樂隊（Besse o' th' Barn Band）編的大部頭作品。
[31]

　　十九世紀時為銅管樂隊出版的大型作品難得一見，不過
自 1840 年代末期開始，有出版商以「期刊」（月刊）的方式，
[32]每月印行新曲，主要是針對中、初級的樂隊，內容是實用
的進行曲及改編曲。一直到 20 世紀初，銅管樂隊的曲目仍然
保守，1913 年，年輕的作曲家弗來徹（P.Fletcher），應邀為
某個銅管樂團寫作比賽自選曲，打破了比賽曲目都是改編曲
的傳統，自此才陸續有作曲家寫作原創音樂，還有艾爾加、
霍斯特等大作曲家為銅管樂隊留下珍貴的作品。

　　到 1960 年代的作曲家溫特（Gilbert Vinter）的作品中才
有較為前衛的和聲和節奏出現，之後就有荷瓦茲（E.
Howarth）葛雷森（E. Gregson）和布傑瓦（D. Borgeois）為
銅管樂隊曲目注入新血。

31 Trevor Herbert, The Cambridge Companion to Brass Instruments,
　Cambridge, Cambridge University Press, 2002.
32 1840 年代出現一種「期刊樂譜」（Journal music），以期刊的方式發行，
　每月推出新曲，為了推廣普及，內容係針對初級到中級程度的樂隊。
　最早出版此類樂譜的是威賽爾（Wessell）出版社，其他如布西、迪斯
　丁、史密斯和夏貝爾等樂譜公司都相繼出版這種期刊。

　　英國銅管樂隊一百多年來如此蓬勃的發展，比賽的制度是重要因素，[33]除了前面提到 1853 年起在曼徹斯特舉行的「美景」（Belle Vue）大賽（現稱 British Open Brass Band Championship）之外，[34]還有自 1860 年起由「全英銅管樂隊節」（National Brass Band Festival）演變成的全國大賽，每年在倫敦水晶宮舉行，初期就有 170 隊參加，到了 1896 年已有 240 餘隊參加，直到 1936 年爲止（1937 年水晶宮毀於火災）。1938 年起，改在亞力山大廳舉行，共分十級，仍有 200 餘隊參加。

　　第二次世界大戰後，由於參加團隊眾多，開始舉辦地方初賽，決賽則移到皇家亞伯特廳舉行，是英國音樂界一大盛事，常由傑出的交響樂團指揮上台指揮決賽。到 1970 年代，有 500 餘隊參加比賽，雖然英國的銅管樂團的發展如此興盛，但卻一直維持「業餘」的特色，而沒有職業化的樂隊。

　　1927 年，英國的 BBC 廣播電臺曾召集 37 名職業樂手，組成 BBC 管樂團，到 1943 年解散，這是英國唯一的職業銅管樂隊。[35]

二、美　國

　　由於殖民的歷史使然，以及新英格蘭地區的英裔居民影響，美國比英國稍晚，也有英國式的銅管樂隊，1835 年肯道

33　此類比賽獲勝隊伍可得到豐厚的獎金，另有針對優秀的聲部給的獎金。
34　1982-1996 在曼徹斯特「貿易廳」（Trade hall）舉行，1997 起移至伯明罕的「交響樂廳」。
35　淺香淳：吹奏楽講座，東京，音樂之友社，昭和 58 年，頁 53。

爾（Edward Kendall）在波士頓組成第一個銅管樂隊。自 1825
就存在的紐約「獨立樂隊」，於 1836 年又改組為「國家銅管
樂隊」，1842 年以指揮為名成為「道德瓦斯管樂隊」
（Dodworth Band of New York），而羅德島的「普羅維登斯美
國管樂隊」（American Band of Providence, Rhode Island）也
在 1837 年問世。

　　南北戰爭之前，美國最佳的銅管樂隊是前述的紐約「道
德瓦斯管樂隊」，老道德瓦斯是在 1830 年中期，與他四位兒
子共同籌組他們第一個樂隊，最初稱為「國家銅管樂隊」，不
過不久即以姓為隊名。道德瓦斯一家人都演奏數種樂器，而
且都是多產的作曲家，他們的樂隊聲譽卓著。多年後，美國
著名管樂隊指揮紀莫爾（Patrick Gilmore）曾在「內戰前之管
樂隊」一書中稱：「沒有任何一隊能與『道德瓦斯管樂隊』美
妙的銅管音色相比擬。」事實上，凡是由這個樂隊出身的演
奏者，都成為職業樂界的翹楚，其中最出名的就是指揮家湯
馬斯。[36]其他尚有短號獨奏家利博雷蒂（Alessandro Liberati）、
上低音號獨奏家卡巴（Carlo Cappa）與道寧（D. L.
Downing），三者後來皆因領導自組的樂隊而聞名。

　　1840 年前後，美國的樂隊紛紛改為純銅管，但是由於來
自德國、義大利、愛爾蘭等歐洲移民的影響，美國的銅管樂
隊在配器上不如英國統一，[37]1840 年代加入「肩負式活塞銅

36 湯馬斯（Theodore Thomas），美國早期指揮家，曾任紐約愛樂指揮，
　　並創辦芝加哥交響樂團。

37 Jon Newsom, The American Band Movement in the Mid-Nineteenth
　　Century, The Wind Band It's Repertoire, New York, Rochester University
　　Press, 1994, P.79.

管樂器」，[38]是美國所特有，另外，薩克斯號族銅管樂器，使銅管組合擁有比以往更佳的音準與音色融合度，進而成爲銅管樂隊的主體，在低音方面，除了低音號以外，有些樂隊仍使用「歐菲克萊德」。

當時最有名的樂隊指揮是格拉富拉（Claudio Graffulla, 1810-1880），他二十八歲從西班牙移民到美國，參加紐約路西爾銅管樂隊（Lothier Brass Band），後來這個樂隊被收編到紐約國家防衛隊，隸屬 107 步兵團第七軍團。1860 年他成爲樂隊隊長後，在樂隊裡加入木管樂器，並使它成爲當時美國頂尖的樂隊，一般稱之爲「格拉富拉樂隊」經由紐約和華盛頓的報紙報導，他和這個樂隊都很快的享有盛名，1864 年，他們在華盛頓爲林肯總統演奏，獲得佳評。[39]

在樂譜方面，1853 年在紐約的弗士邦公司（Firth, Pond and Company）也出版和英國一樣的「期刊樂譜」—— The Brass Band Journal，著名的民謠之父佛斯特（S.Forster）也爲期刊編寫銅管樂隊用的音樂，這種樂譜製成口袋大小，以便能夾在樂器的小譜架上，此一「期刊樂譜」共出了二十年，見證了美國銅管樂隊的發展。

美國銅管樂隊的黃金時期是在 1850 年代，[40]由於這時期

38 肩負式樂器（Valved over-the-shoulder brass）是由道德瓦斯發明，並於 1838 年申請專利，這種樂器的聲音是朝後發出的，以便於跟在樂隊後面行進的部隊可清楚聽到音樂。在南北戰爭時被廣爲採用，但很快的就隨著戰爭結束而走入歷史。

39 Norman E. Smith, March Music Notes, Lake Charles,1986.

40 Jon Newsom, The American Band Movement in the Mid-Nineteenth Century, The Wind Band It's Repertoire, New York, Rochester University Press, 1994, P.78.

的管樂器的發展已漸臻完善，職業與業餘樂隊數量也隨著增多，但是和英國不同的是，「比賽」向來不是美國銅管樂隊存在的理由，因此從沒有過正式的銅管樂隊比賽。

　　美國銅管樂隊發展不同於英國的另外兩點是女性的參與和作為軍樂隊。在英國，銅管樂隊的成員清一色是男性，參加樂隊對勞工階層而言，就像上流社會人士打馬球那樣，是男人們重要的社交活動，直到二十世紀下半葉才有女性加入銅管樂隊；在美國，除了社會階級不明顯之外，[41]打破此一框架的原因，除了因民情不同，也要歸功於布什將軍的堅持，[42]女性才得以被徵召參加救世軍樂隊，事實上在美國銅管樂隊發展的初期，男女就有平等參與的機會，因而到了十九世紀末還出現了著名的女性短號演奏家雷蒙（Alice Raymond）。

　　英國銅管樂隊一直維持以勞工為中心的業餘、社交性質，在美國原本它也和軍隊沾不上邊，（一般軍樂隊為傳統的管樂隊），但由於環境使然，1860 年代美國爆發南北戰爭，有些銅管樂隊被「整隊」徵召加入軍隊，其中在最有名的蓋次堡（Gettysburg）之役演奏的南軍二十六軍團軍樂隊，就是來自南卡羅萊納州沙冷鎮的「莫拉維亞教會銅管樂隊」，當時最著名的樂隊指揮是喬治・艾伍斯。[43]

　　很多十九世紀的管樂曲都在戰時問世，但是作為軍樂，

41 Jon Newsom, The American Brass Band Movement in the Mid-Nineteenth Century, The Wind Band It's Repertoire, New York, Rochester University Press, 1994, P.79.

42 Trevor Herbert, The Cambridge Companion to Brass Instruments, Cambridge, Cambridge University Press, 2002.

43 George Ives，美國著名作曲家查理・艾伍斯之父。

它們不像同時期的歐洲軍樂那般嚴肅，往往是較輕快的快步舞曲和通俗歌謠風格的進行曲。

南北戰爭時期也促成美國銅管樂隊最顯著的進步。

英美銅管樂隊發展比較表：

內　容	英　國	美　國
出現時間	1810 年代	1830 年代
成　員	男　性	男女皆有
編　制	統　一	不統一
比　賽	有	無
職業化	無	有
加入軍隊	無	有
期刊樂譜	有	有
樂隊專用編曲	多	少

第七節　美國職業管樂隊

一、紀莫爾樂隊

綜觀十九世紀美國管樂隊的發展，「南北戰爭」可以說是個分水嶺，戰前的發展以銅管樂隊為主，也有不少銅管樂隊投入南北兩軍陣營。但是隨著戰爭結束，樂隊從軍事的功能轉為娛樂的功能，因此慢慢轉為銅管、木管混合的現代管樂團編制，也出現職業管樂團，其中最有名、最偉大的樂隊指揮則屬紀莫爾（Patrick Gilmore）無疑，他把「民營化」樂隊經營得有聲有色，他的樂隊編制、演奏曲目、風格和經營手法都對後人如蘇沙、克拉克（H.L.Clarke）、布魯克（T.B.Brooke）和因內斯（F.N.Innes）等人產生莫大的影響。

　　紀莫爾 1829 年生於愛爾蘭，十幾歲就加入業餘樂隊，兩年後加入軍團樂隊，1848 年隨軍被派駐加拿大。退伍後他移民美國波士頓，在一家樂譜公司任職，並參加「伊奧利安聲樂家」吟遊合唱團（Ordways Aeolian Vocalists）演奏小號和鈴鼓。他的指揮事業始於 1849 年，在波士頓地區擔任管樂隊指揮，先後領導過查爾斯鎮（Charlestown）、沙福客（Suffolk）、波士頓及沙冷（Salem）銅管樂隊。在他的領導下，沙冷樂隊有長足的進步，1857 年還曾遠赴華盛頓，在布夏南總統的就職遊行中演奏。

　　至 1859 年，由於聲譽日隆，他接下布李蓋德（Brigade）樂隊，並將之改組為全職業性的「紀莫爾管樂隊」，1859 年四月，正式在波士頓音樂廳登台，這個樂隊在音樂及財務經營都十分成功。

　　南北戰爭期間，紀莫爾管樂隊成為「麻州第 24 軍團樂隊」，[44]自 1861 年十月至翌年八月，在軍中擔任軍樂兵及擔架兵。

　　1864 年紀莫爾前往紐奧爾良，指揮由多個樂隊組成的聯合樂隊，其中還用上加農砲以壯聲勢，此一創舉空前而未絕後，[45]日後他也多次運用。

　　紀莫爾則因在「全國和平大會五十週年會慶」與「世界和平大會五十週年會慶」演出而一舉聞名於世。1873 年他接受邀請，前去訓練紐約「第二十二軍團樂隊」，這支樂隊不久

44 Jon Newsom, The American Brass Band Movement in the Mid-Nineteenth Century, The Wind Band It's Repertoire, New York, Rochester University Press, 1994, P. 88.
45 柴可夫斯基的名曲《1812 序曲》也用上了加農砲，寫於 1880 年，1882 年首演。

即在職業樂界躍居第一。70 年代末到 80 年代全期,「紀莫爾管樂隊」經常在紐約的曼哈頓海灘、紀莫爾花園以及聖路易市各大城市演出,之後他們在美國與加拿大巡迴演出,1878年到歐洲巡演。

二、蘇沙與蘇沙樂隊

　　蘇沙的父親是葡萄牙移民,後來成爲華盛頓海軍陸戰隊的隊員,母親則來自德國巴伐利亞,他在家裡十個子女中排行老三,是家中長子,由於父母皆來自歐洲,說不同的母語,因此家庭中最共通的事物就是聖經。1861 年蘇沙六歲,開始學小提琴、樂理及和聲,十三歲時隨父親進入陸戰隊樂隊的預科班、十七歲正式成爲軍樂隊的三等樂手。

　　十九歲退伍,到華盛頓劇院樂團演奏小提琴,1876 年,法國作曲家奧芬巴哈到美國上演他的歌劇,蘇沙就是在他的指揮下演奏。由於一個偶然的機會,蘇沙執起指揮棒担任指揮,也逐漸以指揮嶄露頭角。1880 年陸戰隊樂隊招聘指揮,年僅二十六歲的他,被錄用爲這個已有 105 年歷史的樂隊的第十四任指揮兼隊長。

　　蘇沙接手之後,勵精圖治,首先向歐洲的英德法等國訂購大量樂譜,如華格納、白遼士、柴可夫斯基等人的作品,以提升演奏技術。並且把原爲三十人編制的小樂隊,擴充爲五十人。在他領導的十二年裡,這支樂隊成爲美國最好的樂隊,也是世上著名的優秀樂隊。同時,他所寫的進行曲也漸漸受人們喜愛。

　　在那個時代,南北戰爭結束不久,百廢待舉,人民勤奮

地自戰後從新開始，但是文化方面依然十分貧乏，人們也沒有什麼娛樂，於是音樂成爲休閒重要的一環，而現場演奏的樂隊無疑是最受歡迎的。那時還沒有收音機和唱片，對很多人來說，這是唯一接觸古典音樂的機會，在美國演出的一些歐洲歌劇的音樂，也被改編管樂隊演奏。1891 年，蘇沙在布雷克利（David Blakely）協助下，領導「美國陸戰隊軍樂隊」，作過短暫的全國旅行演奏，所到之處都大受歡迎，人們都希望一睹他的風采，並欣賞這支全美最好的樂隊。在擔任陸戰隊指揮期間，他也寫下了忠誠、雷神、華盛頓郵報和學生軍等著名的進行曲。

其實，蘇沙的經理就是當年紀莫爾麾下的大將，翌年，布雷克雷進一步說服了蘇沙，要他自軍中退伍，並自組職業管樂隊。十九世紀末的美國，由於工商日益發達，社會上的各種活動對樂隊的需求日殷，那時常有博覽會、鐵路通車、大建築落成等慶祝活動需要樂隊，蘇沙也嘗試售票音樂會的作法，爲了更靈活地應付這些需求，他決定自組樂隊。遂於1892 年 7 月辭去陸戰隊樂隊指揮的職務，另組「新陸戰隊樂隊」，旋即因爲名稱問題更名爲「蘇沙樂隊」（圖 6-6）。「蘇沙樂隊」首次演出是在紀莫爾逝世後二日-1892 年的九月二十六日，紀莫爾去世後，許多演出合同都移轉到「蘇沙樂隊」。

他除了率領樂隊在全美和加拿大巡迴之外，1900 年更代表美國，參加在巴黎舉行的萬國博覽會中表演，對美國音樂以及管樂隊發展有很大的貢獻。蘇沙樂隊的成功，在全美數以萬計的樂隊中獨樹一格，脫穎而出，自然有它的條件和特色。除了動人的蘇沙進行曲之外，華麗的音響、高超的演奏

技巧、精心設計的曲目都與眾不同;另外他網羅了當時最傑
出的獨奏家,如小號演奏家克拉克(H. Clarke),長號演奏家
普萊爾(A. Pryor)以及女高音慕笛(M. Moody)等人,在
音樂會中擔任獨奏(唱),也使蘇沙樂隊出色不少。[46]

圖 6-6 蘇沙樂隊

　　蘇沙在音樂上的成就,是在傳統的框框中,注入新的生
命活水,使得進行曲這種源自歐洲的老曲式,在他手中脫胎
換骨,並成為最能代表美國精練的文化表徵。在他的自傳中
曾寫道:「作曲家的首要之務在製造色彩、力度、抑揚的變化,
也要強調說故事的特質」。因此他的進行曲結構雖然簡單(多
為大二段體,第二段稱為 Trio),但是他的旋律具親和力、節
奏華麗多彩,有獨到的一面,對位旋律則是歐洲正式進行曲

46 Paul E. Bierley, Jean-philip Sousa, American Phenomenon, Miami, Warner Brother Publication, 2001. p. 58.

中罕見的，另外每個段落，尤其是反覆部分絕不相同，使得蘇沙進行曲受到人們熱烈的歡迎和喜愛。在蘇沙樂隊期間的重要作品有自由鐘、首長、棉花大王、越洋情誼和星條旗永遠飄揚等名曲。

在布雷克雷的經營下，蘇沙不久開始坐享其利了，翻開美國音樂史，蘇沙可能是一位空前絕後的作曲家—他在國際間的知名程度，所獲頒之獎狀、獎牌以及榮譽學位之多，迄今無人可媲美。

作為一位作曲家，蘇沙一生共創作了進行曲、歌曲、小歌劇共數百首作品，以為數 136 首之多的進行曲最為成功，廣受世人喜愛，其中許多首成為進行曲的經典之作，他被尊稱為「進行曲之王」。

蘇沙進行曲一覽表：[47]

編號	作曲年代	曲　　　名	中 文 曲 名
1	1873	Review（Op.5）	閱兵
2	1873	Salutation	敬禮
3	1875	The Phoenix March	鳳凰城
4	1876	Revival March	復活
5	1876	The Honored Dead	光榮之死
6	1877	Across the Danube（Op.36）	橫渡多瑙河
7	**1878**	**Esprit de Corps（Op.45）**	**部隊精神**
8	1879	Globe and Eagle	地球與鷹
9	1879	On the Tramp	徒步旅行
10	1879	Resumption March	復業
11	1880	Our Flirtation	調情
12	1880	Recognition March（Salutation）	表揚
13	1881	Guide Right	向右
14	1881	In Memoriam	紀念
15	1881	President Garfield's Inauguration March（Op.131）	加菲總統就職

47 秋山紀夫：March Music 218, 東京，佼成出版社，1985。

16	1881	Right Forward	向右走
17	1881	The wolverine March	貂熊
18	1881	Yorktown Centennial	約克城百年慶
19	1882	Congress Hall	國會大廈
20	1883	Bohnie Annie Laurie	安妮羅莉
21	1883	Mother Goose	鵝媽媽
22	1883	Pet of the Petticoats	女性寵物
23	1883	Right-Left	左右
24	1883	Transit of Venus	金星凌日
25	1884	The White Plume	白梅
26	1885	Mikado March	天皇
27	1885	Mother Hubbard March	赫芭媽媽
28	1885	Sound Off	靜音
29	1885	Triumph of Time	時間之勝利
30	1886	The Gladiator	格鬥士
31	**1886**	**The Rifle Regiment**	**來福槍隊**
32	1887	The Occidental	西洋
33	1888	Ben Bolt	班布洛
34	1888	The Crusader	十字軍
35	1888	National Fencibles	國防軍
36	**1888**	**Semper Fidelis**	**忠誠**
37	1889	The Picador	騎馬鬥牛士
38	1889	The Quilting Party March	縫紉聚會
39	**1889**	**The Thunderer**	**雷神**
40	**1889**	**The Washington Post**	**華盛頓郵報**
41	1890	Corcoran Cadets	寇克朗士官生
42	**1890**	**The High School Cadets**	**學生軍**
43	1890	The Loyal Legion	忠誠兵團
44	1891	Homeward Bound（1891 or 92）	歸鄉路
45	1892	The Belle of Chicago	芝加哥美女
46	1892	March of the Royal Trumpets	皇家小號
47	1892	On Parade（The Lion Tamer）	遊行
48	1892	The Triton	三全音
49	1893	The Beau Ideal	理想之美
50	**1893**	**The Liberty Bell**	**自由鐘**
51	**1893**	**Manhattan Beach**	**曼哈頓海灘**
52	1894	The Directorate	理事會
53	**1895**	**King Cotton**	**棉花大王**
54	**1896**	**El Capitan**	**首長**

55	1896	**The Stars and Stripes Forever**	星條旗永遠飄揚
56	1897	The Bride Elect	準新娘
57	1898	The Charlatan	騙子
58	1899	**Hands Across the Sea**	越洋情誼
59	1899	The Man Behind the Gun	隱身槍手
60	1900	Hail to the Spirit of Liberty	自由精神之讚
61	1901	**The Invincible Eagle**	無敵之鷹
62	1901	The pride of Pittsburgh（Homage to Pittsburgh）	匹茲堡之光
63	1902	Imperial Edward	皇家愛得華
64	1903	**Jack Tar**	英國水手
65	1904	The Diplomat	外交官
66	1906	The Free Lance	自由藝人
67	1907	Powhattan's Daughter	波哈頓之女
68	1908	**The Fairest of the Fair**	美中之美
69	1909	The Glory of the Yankee Navy	美國海軍之光
70	1910	The Federal	聯邦
71	1913	From Maine to Oregon	從緬因到奧勒岡
72	1914	Columbia's Pride	哥倫比亞之光
73	1914	The Lamb's March	小羊
74	1915	The New York Hippodrome	紐約競賽場
75	1915	The Pathfinder of Panama	巴拿馬領航員
76	1916	America First	美國優先
77	1916	Boy Scouts of America	美國童子軍
78	1916	March of the Pan Americans	泛美
79	1917	Liberty Loan	自由公債
80	1917	The Naval Reserve	海軍基地
81	1917	**U. S. Field Artillery**	砲兵
82	1917	The White Rose	白玫瑰
83	1917	Wisconsin Forward Forever	威斯康辛永遠前進
84	1918	Anchor and Star	錨與星
85	1918	The Chantyman's March	水手
86	1918	Flags of Freedom	自由之期
87	1918	Sabre and Spurs	軍刀與馬刺
88	1918	Solid Men to the Front	前線勇者
89	1918	USAAC March	陸軍野戰急救隊
90	1918	The Victory Chest	勝利基金
91	1918	The Volunteers	志願軍
92	1918	Wedding March	結婚

93	1918	Bullets and Bayonets	子彈與刺刀
94	1919	The Golden Star	金星
95	1920	Comrades of the Legion	戰友
96	1920	On the Campus	校園巡禮
97	1920	Who's Who in Navy Blue	海軍名人錄
98	1921	Keeping Step with the Union	團結向前走
99	1922	The Dauntless Battalion	不屈的大隊
100	1922	The Gallant Seventh	勇敢的第七營
101	1923	March of the Mitten Men（Power and Glory）	力與光榮
102	1923	Nobles of the Mystic Shrine	神秘殿堂的貴族
103	1924	Ancient and Honorable Artilley Company	榮譽的前砲兵同袍
104	1924	The Black Horse Troop	黑馬中隊
105	1924	Marquette University March	馬奎大學
106	1925	The National Game	棒球大會
107	1925	Universal Peace（1925 or 26）	世界和平
108	1926	The Gridiron Club	葛利迪隆俱樂部
109	1926	Old Ironsides	老鐵甲板號
110	1926	The Pride of the Wolverines	（密西根）貂熊（隊）之光
111	1926	Sesqui-Centennial Exposition March	150週年博覽會
112	1927	The Atlantic City Pageant	亞特蘭大市慶典
113	1927	Magna Charta	大憲章
114	1927	The Minnesota March	明尼蘇達
115	1927	Riders of the Flag	騎士旗手
116	1928	Golden Jubilee	五十週年慶
117	1928	New Mexico	新墨西哥
118	1928	Prince Charming	迷人王子
119	1928	University of Nebraska	內布拉斯加大學
120	1929	Daughters of Texas	德州女兒
121	1929	La Flor de Sevilla	塞維亞之花
122	1929	Foshay Tower Washington Memorial	佛謝塔 — 華盛頓紀念碑
123	1929	The Royal Welch Fusiliers（No.1）	皇家威爾斯槍隊第一號
124	1929	University of Illinois	伊利諾大學
125	**1930**	**George Washington Bicentennial**	**華盛頓兩百週年**
126	1930	Harmonica Wizard	口琴奇才

127	1930	The Legionnaires	外籍軍團
128	1930	The Royal Welch Fusilier（No.2）	皇家威爾斯槍隊第二號
129	1930	The Salvation Army	救世軍
130	1930	The Wildcats（1930 or 31）	野貓
131	1930	Untitled March	無名
132	1931	The Aviators	飛行員
133	1931	A Century of Progress	進步的世紀
134	1931	The Circumnavigators Club	周遊者俱樂部
135	1931	Kansas Wildcats	堪薩斯野貓
136	1931	The Northern Pines	北國之松

＊黑體字為最受歡迎的進行曲。

三、其他的職業管樂隊

在世紀遞嬗之際，由於人口增加，鐵路交通發達，使得各色各樣的管樂隊都普遍起來，其中較特殊的有「海倫・伯特勒女子軍樂隊」（Helen May Butlerys Military Brass Band）等。此外，許多樂隊指揮亦成為二十世紀初世紀家喻戶曉的人物，其中最出名的有：克利埃托（Giuseppe Creatore）、克瑞爾（Bohumir Kryl）、米沙德（Jean Missud）、因奈斯（Frederick Innes）以及稍晚的普萊爾（Arthur Pryor）、康威（Patrick Conway）、苟德曼（Edwin Franko Godman）等，這些人所領導的都是全美最頂尖的職業樂隊。但好景不常，由於無線電廣與唱片事業的興起，現場公開演奏變得不如以前那麼重要，因此到了二十世紀的 30 年代，這些職業管樂隊便逐漸式微了。

四、馬戲團管樂隊和遊唱樂隊

馬戲團的管樂隊在美國管樂隊發展史也佔有一席之

地，這種樂隊是因為馬戲團的興起而產生的，他們的功能是為馬戲團表演時演奏配樂，馬戲音樂原本有它獨特的速度與演奏方式，馬戲團進行曲（Circus march, Screamer）的速度較一般進行曲快（每分鐘約 130-150 拍），樂團編制較小，約二十人上下，1895 年到 1955 年之六十年間，是馬戲團樂隊的黃金時期，著名的馬戲團進行曲的作曲家有金恩（Karl l. King）、紀維爾（Fred Jewell）和費爾摩（Henry Fillmore）。

　　另一種傳統，也是十九世紀末出現的「遊唱樂隊」（Minstrel Band）。當時，這種遊唱樂隊如同馬戲樂隊一樣廣受民間歡迎，其中最具代表性的是「紐奧爾良銅管葬禮樂隊」（New Orleans Brass Funeral Band）。在南北戰爭過後的重建時期，南方的慈善性社團如雨後春筍般出現，這類樂隊就專門承辦這些社團會員逝世後的葬禮遊行，通常出殯遊行時，他們會吹奏一些慢拍子的進行曲，葬禮過後，他們會回頭演奏些較活潑較快速的曲子，這些樂曲常蘊含早期爵士的主題即興奏型式。像奧利弗（King Oliver）、詹森（Bunk Johnson）、奧利（Kid Ory）與阿姆斯壯（Louis Armstrong），等後來聞名於世的爵士樂家，多出身於這類樂隊。

第八節　亞洲的管樂發展

一、土耳其[48]

48　（德）京特：十九世紀東方音樂文化，中國文聯出版公司，北京，1985，頁 19。

　　土耳其的軍樂有其悠久的歷史（參見第二章），1794 年，宮廷裡成立了一支不同於土耳其傳統的歐式樂隊，隊員是從禁衛軍樂隊徵召而來，其任務是扶植西方音樂，名爲「薩拉伊」，在蘇丹塞里姆三世在位時期，由於約束過多而沒有發展。蘇丹穆罕默德三世即位後，於 1826 年解散幾百年來聞名於世的禁衛軍樂隊，改爲發展西式的樂隊，1828 年任命吉烏塞普‧董尼才悌，[49]爲皇家樂隊隊長，引進西方的樂器和音樂家，這些音樂家有的加入樂隊，有的協助他培養當地的演奏家，此後這支宮廷樂隊不同於以往的禁衛軍樂隊，只演奏西方音樂。

二、阿拉伯國家

　　在阿拉伯地區受奧圖曼帝國統治時期，他們的音樂很自然的受到土耳其的影響，1805-1848 間駐埃及的總督阿里（M.Ali），把數支土耳其式軍樂隊帶到埃及，軍樂隊由嗩吶、鼓、小號和鈴棒組成，從而使軍樂隊成爲埃及軍隊的一部份。爲了使軍樂隊現代化，他又邀請以一位西班牙人爲首的一群法國、德國和義大利的優秀樂師，在埃及組建西式樂隊。1824-34 年間埃及建立了五所爲海、陸軍培養軍樂隊員的學校。

三、波　斯[50]

49 Giuseppe Donizetti，義大利名歌劇作曲家董尼才悌之兄，十九世紀東方音樂文化，中國文聯出版公司，北京，1985，頁 19。
50 波斯是伊朗的舊國名，到 1935 年才改稱伊朗。

　　波斯的管樂隊稱爲「納格加雷」，在波斯一直有重要的地位，十九世紀的凱加王朝的納格加雷由長喇叭（Karna）、嗩吶（Sorna-ha）和鼓組成。在日出和日落時奏樂，是這種樂隊的首要任務，在凱加王朝時，爲了提示商店和行人正確的時間，樂隊在日落後的每一小時奏樂，第三次之後大街上不准民眾逗留，違者要受處罰。

　　此外，在首都和宮廷裡，「納格加雷」還有以下各項半世俗、半宗教的任務：

1.在宮廷舉行的加冕等重要慶典時演奏。

2.在由皇室主辦的賽馬會演奏。

3.在穆哈蘭月爲受難劇的演出奏樂。[51]

4.在齋戒月期間，於黎明早餐食及日落開齋時奏樂。

5.在回曆十月的德黑蘭麥加朝聖節「古爾邦節」時奏樂。[52]

　　比較特別的是，波斯國王在許多城市建立行宮，也蓋了許多「納格加雷館」，讓「納格加雷」在其中表演，到十九世紀時，有些地方還保留這種建築，甚至還有這種樂隊。

　　除了這種具有波斯傳統的樂隊之外，西式樂隊也在十九世紀中葉引進該國，在法賀特阿里王執政期間（1797-1834），俄羅斯公使帶著一支歐洲軍樂隊到德黑蘭，王儲聽了之後，也希望爲波斯軍隊建立此種樂隊，但一直到下一位國王凱加當政時（1834-1848），此一計畫才得以實現。初期的樂隊只有小號、小鼓和大鼓，樂器自歐洲進口，演奏者則是波斯人。

　　到了那賽爾丁王當政時（1848-1896），才形成了按照歐

51 穆哈蘭月是回曆的第一個月。

52 古爾邦節在回曆九月到十月舉行，麥加朝聖是其中重要的活動。

洲軍樂隊爲範本的軍樂隊，在 1852 年建立「科學技術學院」時，[53]在學院內設立音樂系，其主要任務是建立一支與歐洲軍樂隊相仿的樂隊，因此特別重視管樂人才的培訓，並加強其他音樂基礎訓練，由法國人萊邁雷主持。

從此波斯的各個軍樂隊隊員都由科技學院音樂系的畢業生擔任，他們主要爲宮廷及軍隊演奏，也擔任重要慶典、廣場音樂會甚至婚禮或格鬥會的演出，演奏曲目不僅有歐洲軍樂，也有譜寫成樂隊合奏的波斯樂曲。

在萊邁雷寫於 1907 年的管樂曲《東方之歌》中，[54]可見當時樂隊的編制，和當時的法國軍樂隊應無二致。萊邁雷領導的科技學院音樂系，於 1918 年改名爲音樂學校。

四、日　本

十九世紀時西方音樂是藉著軍樂隊進入日本的，1841 年代，也就是德川時代的天保年間，日人高島秋帆在長崎按照荷蘭軍樂隊的樣式，[55]組成一支由鼓和管樂器組成的樂隊。[56]1869 年，薩摩藩選派三十名士兵到橫濱，接受英國人芬頓（Fenton）的訓練，[57]組成了第一支配備歐洲樂器的軍樂隊。1871 年日本軍隊改制，陸軍與海軍分別成立軍樂隊。

53 科學技術學院爲伊朗第一所高等學校。
54 手稿現存於德黑蘭波斯藝術音樂大學圖書館。
55 荷蘭人在十七世紀時就和日本有貿易往來，在長崎居住的僑民曾組織樂隊。
56 片山正見：吹奏樂講座 —— 日本の吹奏樂，海軍軍樂隊，東京，音樂之友社，1983，頁 141。
57 芬頓原屬英國海軍軍樂隊，並曾在 1869 年爲近代日本第一首國歌《君之代》作曲（此爲舊曲，現用的爲日人所作）。1989 年，日人在橫濱妙香寺立碑紀念他。

海軍樂隊由芬頓任教官，十年後，德國軍樂隊指揮埃克特（F. Ekekert）受聘擔任海軍樂隊的訓練任務，他以規劃者、教師和指揮的身份長期在日本活動，也編纂了許多音樂理論的書籍，對日本軍樂的發展貢獻良多。

陸軍樂隊則聘法國人塔克隆為教官，因此自 1872 年到 1945 年，陸軍樂隊在樂譜、樂器、裝備方面都是法國式的，有別於海軍樂隊的英、德式。塔克隆邀請法國及義大利演奏家到日本指導銅管與木管，也選派隊員到法國留學。[58]1884 年陸軍樂隊聘請原法國第七十八連隊樂隊長勒樂（G. Leleux）擔任教官，他任職的四年間，樂隊演奏水準大幅提昇，他並教導隊員和聲學、對位法、樂器學、管弦樂法等，為陸軍樂隊奠下紮實的基礎。[59]

十九世紀的最後二十年間，陸軍樂隊積極派員到歐洲各國考察、學習軍樂，包括法國、德國、英國、義大利，此後日本軍樂隊也和歐洲各國一樣，改造成現代化的軍樂隊。在中日甲午戰爭、日俄戰爭、八國聯軍、[60]中日戰爭和太平洋戰爭中，軍樂隊都曾開赴前線演奏，直到 1945 年日本戰敗，軍隊解散，陸海軍樂也隨之走入歷史。[61]

58 共有兩名，在巴黎高等音樂院留學七年，古矢弘政後來成為第四任隊長，工藤卓次成為第五任隊長。
59 須摩洋朔：吹奏樂講座 —— 日本の吹奏樂，陸軍軍樂隊，東京，音樂之友社，1983，頁 126。
60 日本史稱「北清事變」。
61 吹奏樂講座：日本の吹奏樂，須摩洋朔：陸軍軍樂隊，東京，音樂之友社，1983，頁 137。

第九節 中國管樂隊的創建

一、在華西洋人組建的樂隊

眾所周知，近代的中國人接觸西方文化始於利瑪竇（Ricci, Mattheo, 1552-1610）等來華的傳教士，他們除了傳播西方宗教和學術等諸方面的作為外，對於中西音樂的交流也很有貢獻，最主要是輸入西方的樂器和音樂理論，也有演奏家隨著使節團來清廷演奏，作為晉見皇帝之禮。

鴉片戰爭後，中國的封閉狀態被打破，「南京條約」開放五口通商，促使更多西方人到中國，以往西方文化以傳教士為主要傳播媒介的局面也開始改變，西方文化可以透過更多管道傳入中國。在以各種身份來華的西方人中，也開始出現包括組織西洋樂隊或來訪演出等音樂活動。雖然這些音樂活動屬於他們「自娛」，而不是為了中國人，但實際上有在中國傳播西方音樂的作用。同時也對中國近代音樂的啟蒙產生積極的影響。這其實不是洋人們的初衷，但是卻「無心插柳柳成蔭」。

在華西方人的音樂活動中，影響最為深遠和廣泛的是組織西式樂隊，清朝末年北京和上海兩地開始出現西方人創辦的樂隊。這些樂隊有的由西洋人組成，有的由中國人組成、西洋人指導。以下分別敘述之：

（一）上海的「公共樂隊」與「謀得利樂隊」

　　隨著上海西洋音樂活動的發展，在清朝末年出現了幾個專業性質的西洋音樂團體，如「上海公共樂隊」（Shanghai Public Band）和「英國謀得利商行銅管樂隊」。上海公眾樂隊最初是銅管樂隊，成立於1879年，由在華的西人和菲律賓人組成，擔任指揮的是法國人雷慕薩（M.Remusat），他也是著名的長笛演奏家，有「歐洲第一長笛」之稱，這支二十人的樂隊在1879年二月舉行首演音樂會。1881年接受接受租界娛樂基金的管理和補助，由義大利人韋拉（M.Vela）繼任指揮，1893年十一月，參加公共租界舉行租界成立五十週年慶祝遊行，爲工部局義勇軍及英國海軍儀仗隊的行進增添色彩。[62]1900年正式編入工部局（上海公共租界行政機構），指揮爲義大利人瓦藍沙（Valenza），至1906年德國音樂家布克（Rudolf Buck）任指揮，並將樂隊擴大爲管弦樂團，1911年稱「上海工部局公共樂隊」（Shanghai Municipal Council Public Band）至1919年義大利人梅帕器（Mario Paci）擔任指揮，從歐洲招聘樂手再次擴編爲「上海工部局交響樂團」（Shanghai Municipal Orchestra），就是「上海交響樂團」的前身。[63]

　　至於謀得利商行銅管樂隊，是該商行爲了拓展貿易業務而組成的，聘請義大利人簡拿擔任指導，持續了十餘年，頗具成效，該團團員學成後散佈全國，有的成爲艦隊、師團或學校樂隊的教練官。[64]

62　（日）夏本泰子：樂人之都上海，彭瑾譯，上海，上海音樂出版社，2003，97。
63　上海交響樂團：上海交響樂團125週年專刊，上海，博鰲傳媒，2004。
64　陶亞兵：明清間的中西音樂交流，北京，東方，2001，頁166。

（二）北京的「赫德樂隊」

中國的第一支由中國人組成的西式樂隊是 1885 年（清光緒 11 年）由英國人羅伯赫德,[65]在天津及北京設立的銅管樂隊，史稱「赫德樂隊」。當時他擔任海關總稅務司，1885年左右天津海關的督員向赫德報告說有一位洋雇員會訓練樂隊，賀德靈機一動，便萌生了組建樂隊的念頭，也許是爲了在長年的異國生活中尋求新的刺激吧，在樂隊成形的過程中，他非常的積極，自己出資自倫敦購買樂器、樂譜，招募一批中國青年在天津開班。不到一年其中八位就被調到北京，教導新招募的另一批隊員，留在天津的一隊後來併入直隸總督府，成爲許多中國軍樂隊的先驅。

在 1889 年時，他的樂隊有十四人，團員的年紀在十六到十九歲之間。當樂隊初具規模，演奏達到一定程度後，他讓樂隊在自己官邸的晚會上亮相，令洋人們大吃一驚。

赫德爲了這支樂隊的確花了不少時間和精力，他多次訂購樂器樂譜，在 1890 年的一封信中，他列出整套樂器，希望倫敦的友人能找到這些樂器的練習曲，還詳列所需教本的程

65 羅伯赫德（Sir Robert Hart, 1835-1911）是出生於愛爾蘭的英國人，從1845 年到 1908 年在中國服務達 54 年之久，其中有 45 年擔任海關總稅務司，創立一個龐大的現代化海關機構、設立海岸線燈塔設備和興辦全國性郵政制度，可說是「中國郵政之父」，1985 年在台灣曾發行「赫德誕生 150 年郵票」。另外，他又縱橫於中國和列強之間，插手外交和軍事，名揚四海。他在清廷備受禮遇，也有不少頭衛和榮譽，從 1864 年的三品御察使開始，到 1908 年的尚書衛，其中獲頒多種官衛，死後又追諡太子太保衛，可以說是洋人在中國獲得最多及最高封號的人。至於他受世界各國的封爵有二十多起，並有四個大學授予榮譽學位（愛爾蘭皇后大學、都柏林大學、英國牛津大學、美國密西根大學）。他熱愛音樂，能演奏小提琴和大提琴。

度，更有趣的是他還附了一則求才說明：

> 「請幫忙找一位好的銅管樂器人才，通常他也會是好
> 的郵政司又是好的樂隊隊長（自己要能當第一短號
> 手）。他的條件為好脾氣、能忍耐、勤勞，能為團員移
> 調及改編樂譜、是個好的短號演奏者、善於簡單的數學
> 和書寫、鎮定而節儉。」[66]

由此看來，此次徵才他對作為郵政人員的專業要求，還不如
當樂隊隊長來得嚴苛。1890 年代，他的樂隊編制已算完備，
他還長期訂閱兩份管樂期刊：

Brass Band Journal 和

Smith's Champion Brass Band Journal。

當時赫德樂隊的編制為：

Conductor's Cornet in Bb

Ripieno Cornet in Bb

2nd Cornet in Bb

3rd Cornet in Bb

Soprano Cornet in Eb

1st Tenor in Eb

2nd Tenor in Eb

1st Baritone in Bb

2nd Baritone in Bb

Euphonium in Bb

Bass in Bb

Contra in Bb

66 韓國璜：韓國璜音樂文集二，1992，台北，樂韻。

1890 年起赫德在樂隊裡加入弦樂器，由原本的管樂隊員兼學，所以他的樂隊不僅是管樂隊，也是弦樂隊。[67]

1895 年他又聘請一位葡萄牙教練恩格諾（E.E. Encarnacao）負責訓練。1900 由於發生義和團事件，樂隊曾一度中止活動，到了翌年才恢復，並且再增加管樂與弦樂隊員，樂隊成員達到二十多人。

二十世紀初的那幾年，赫德樂隊依然活躍，直到 1908 年他告老還鄉才解散。他離開北京當日，由他一手建立的赫德樂隊，演奏「驪歌」（Auld Lang Syne）和「可愛的家園」（Home Sweet Home）為他送行。

雖然只是個私人樂隊，但赫德把英國銅管樂隊的文化成功的移植到中國，尤其是它的「業餘性」與社交功能。這個樂隊成立不久就被借用於各種社交場合，還在宮中演出，1903 年美國女畫家卡爾（Katharine Carl）為了幫慈禧太后畫像，就曾在宮中聽過赫德樂隊的演奏。[68]

赫德樂隊前後存在 23 年，是中國第一個由國人組成的管樂隊和管弦樂團，間接地促成或影響到中國管（軍）樂隊和管弦樂團的發展，有其重要的歷史地位。

赫德樂隊解散後，到了 1914 年又有京漢鐵路局的法國人何圖召集原赫德樂隊團員，並添招新樂手，組成「北京外洋音樂會」（法 Union Philharmonique de Pekin），該樂隊至 1919 年因經費缺乏而告解散。

（三）其他地方的西式樂隊

67 陶亞兵：明清間的中西音樂交流，北京，東方，2001，頁 168。
68 韓國璜：韓國璜音樂文集二，1992，台北，樂韻。

在十九世紀末 20 世紀初，中國除了上海北京以外，其他一些有外國租界的城市如天津（英國人）、青島（德國人）和哈爾濱（俄國人和日本人）都有西式樂隊。

二、清末西式軍樂隊

中國西式軍樂隊的建立，是隨著清政府聘用西人為軍事教官、借鑑西方軍隊訓練方法、採用西方軍隊組建新式軍隊開始的。作為新式軍隊的一部份，中國正規的西式軍樂隊遂應運而生。清末的西式軍樂隊以張之洞創立的自強軍（南洋自強軍）軍樂隊和袁世凱改組的新建陸軍（天津小站北洋新軍）軍樂隊最具規模、最有影響力，一般也將這兩個軍樂隊作為中國西式軍樂隊的開始。

（一）自強軍軍樂隊

張之洞統領的自強軍於 1895 年在南京組建，有兵兩千餘人，聘請德國武官來春時泰等三十餘人，按照德國軍隊的方式進行操練。第二年自強軍移屯上海吳淞口，同時開始組建軍樂隊。從德國進口樂器，聘請德國人克索維基和米勒擔任教練，挑選了十二名士兵，又從民間招募了三名，組成一支十五人的軍樂隊。1897 年 5 月 1 日，自強軍在吳淞口舉行大閱兵時，這支軍樂隊演奏了西洋軍樂，令前來參觀的中外人士甚為驚訝。

（二）北洋新軍軍樂隊

袁世凱統領的北洋新軍也於 1895 年在天津小站成立，在其軍隊編制中也有軍樂隊（圖 6-7），根據發表於 1917 年

的一篇文章,「中國軍樂隊談」記述,[69]該軍樂隊應成立於 1899 年,以下是「中國軍樂隊談」中,有關袁氏軍樂隊歷史的簡略記載:

> 「繼赫德而起者,則袁世凱是矣。袁氏於謀略之外,兼嗜音樂,聘赫德之徒,集軍樂一隊,資以私囊,二十餘年未嘗或輟。及登總統位,遂更隸公府,即今總統府軍樂隊也」。

文中沒有提及袁氏樂隊創始的具體日期,但是按所記「二十餘年未嘗或輟」的說法,由文章發表的 1917 年向前二十二年推算,該樂隊應成立於 1895 年左右,即新軍成立當年或稍晚一、二年。另外,「聘赫德之徒」,雖不知聘了何人,但是可見袁氏樂隊的成員和赫德樂隊有關,由此也可見赫德樂隊對中國軍樂發展的影響。

　　該樂隊後來成為袁世凱北洋政府總統府軍樂隊。另有一說稱袁氏帶領的「新軍」曾派人赴德國學習音樂,聘請德籍顧問高斯達,廢棄中國傳統鼓吹樂器,改用西洋喇叭,創建由二十餘人組成的(銅管)軍樂隊。[70]

　　根據袁世凱於 1898 年編撰的《新建陸軍兵略錄存》中記載了該新建陸軍中各營軍樂的編制,並附有「號兵條規」,軍中各營有樂兵二十四人,及「洋號十四只、洋鼓四面」,全軍樂兵總數達 162 人。但其中並未表明這些「號兵」是否又是軍樂隊的樂手,奏軍樂曲的軍樂隊是否成立?還有待進一步考證。

69 作者冰台,發表於《時報》上海,1917;轉引自陶亞兵,《明清間的中西音樂交流》,北京,東方,2001,頁 182。

70 夏灩洲著:中國近現代音樂史,上海,上海音樂出版社,2004,頁 78。

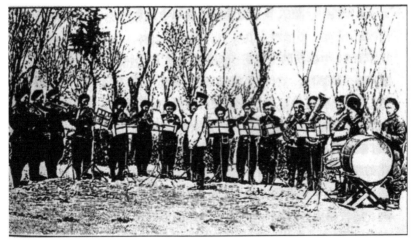

圖 6-7　新軍樂隊

（三）清末宮廷禁衛軍軍樂隊

1908年（光緒三十四年）十二月，清宮廷仿效德國、日本的宮廷武裝，命貝勒戴濤主持組建禁衛軍。在禁衛軍最初籌建編制中也有一支四十六人 的軍樂隊，由李士奎擔任樂隊隊長，1909年九月，聘請原赫德樂隊指揮恩格那斯兼任軍樂隊教練。至1910年，軍樂隊又擴充到六十三人。

滿清覆亡後，禁衛軍軍權轉移至民國，1914（民國三年）改編爲中華民國陸軍第十六師，其中一部份仍在宮中「拱衛」，至1924年多溥儀被逐出宮爲止，這期間沒有留下有關軍樂隊的記載，不知所終。

三、其他軍樂隊的建立

清朝末年，在仿效西式軍隊的所謂「洋操」中，西式軍樂隊是具有標誌性意義的部分，各省軍隊改練「洋操」，自然少不了軍樂隊。而自強軍和北洋新軍的樂隊就是最好的榜

樣，各省駐軍於是起而仿效。根據 1915 年中央及各省軍費預算表統計，至 1915 年，除了中央和直隸以外的三十個省中，吉林、黑龍江、河南、安徽、江西、湖北、雲南、四川八省的軍隊普遍都有軍樂隊的編制，至此，中國軍隊系統的軍樂隊已經遍佈全國各地。

四、天津軍樂學校

由於各地紛紛建立軍樂隊，亟需軍樂演奏人才，於是在二十世紀初在中國開辦的各類軍事院校中，也有了專門培養軍樂人才的「軍樂學校」。該校是 1903 年（光緒二十九年）袁世凱奉慈禧太后之命在天津開辦的。這個學校一共辦了三期，每期招收八十人，另有一個旗人（滿族人）隊約有五十人。他們畢業以後，就被分發到當時的陸軍一、二、三、四、五、六各師服務，每逢新年，這六個軍樂隊還要到天津集合參加考試，不過這種考試連辦三年之後就停止了，這個學校到 1906 年還在開辦中。

五、各級學校和社會團體組成的管樂隊

在 20 世紀初的中國，軍樂隊不僅是新軍制的標誌，也是尚武與自強精神的象徵。所以在軍隊系統的軍樂隊之外，各級學校和社會上的一些團體也組織起軍樂隊來。據《中國軍樂隊談》一文的記載，截至該文發表的 1917 年為止，全國共有十五支較為著名的軍樂隊：

北京總統府軍樂隊	赫德系
全國海軍軍樂隊	赫德系
全國陸軍軍樂隊	謀得利系
上海工部局軍樂隊	義系葡系
上海土山灣軍樂隊	法系
香港督署軍樂隊	英系
武昌文華大學軍樂隊	美系
天津南開中學軍樂隊	赫德系
蘇州東吳大學軍樂隊	謀得利系
上海南洋中學軍樂隊	法系
常州第五中學軍樂隊	日系
江灣婦孺救濟會軍樂隊	義系
前青島西人軍樂隊	德系
前謀得利軍樂隊	義系
前貧兒院軍樂隊	日系法系

「各樂隊樂器之全，當屬香港。曲調之清雅悅耳，宜推
義大利及美系。樂曲之完全，當推法系。東洋之曲調，多靡
靡之音，毫無音趣……。各學校之成績，以武昌文華大學最
優之。軍樂隊成績之良否，一視練習之得法，二視學習之勤
勉，三視樂器之優劣與完備。自歐戰發生（第一次世界大戰
－陶文註），歐製樂器絕跡，價逐倍增，全國樂隊之發展，因
以小停頓，不可謂非一小結束也」。[71]

《中國軍樂隊談》很清楚的記述了民國初年國內樂隊的
發展情形，文中所載的樂隊都有各自所屬的外國系統，由此
觀之，外國軍樂隊中國軍樂的形成具有直接的影響。

71 陶亞兵，明清間的中西音樂交流，北京，東方，2001，頁190。

第七章　二十世紀新管樂運動

第一節　新時代的管樂曲

　　邁入二十世紀，雖然各國的管樂隊在編制上已經十分完整，但相較於交響樂團，其地位還相去甚遠，其中最重要的因素是沒有夠份量、藝術性夠高的「原創音樂」，十九世紀的管樂隊演奏的音樂，九成為管弦樂改編曲或者是民謠小調，雖然有白遼士、華格納等作曲家的作品，但是在質與量上還是和交響樂團不可同日而語。

　　在管樂的發展已臻顛峰的二十世紀初，有名望的作曲家終於對管樂隊投以關注的眼神，英國作曲家霍爾斯特、弗漢威廉士以及來自澳洲的葛人傑的管樂創作，為管樂隊的曲目注入了活水。

一、霍爾斯特

　　以「行星組曲」為人熟知的英國作曲家，他為管樂團所寫的音樂，包括兩首組曲和《鐵匠》（前奏曲與詼諧曲）。

　　霍爾斯特生於 1874 年，祖先是瑞典人，從祖父以降到父母親都是音樂家，因此他很小就在母親嚴厲的教導下學習鋼琴，十七歲時就曾指揮鎮上的合唱團，父親也鼓勵他嘗試

作曲，靠一本白遼士的管弦樂法學得一些管絃樂配器知識。後來爲右手神經炎所苦，父親知道他不可能成爲鋼琴家，因此更希望他走作曲的路。1893年霍爾斯特進入皇家音樂院，隨史丹佛學作曲。他對華格納的音樂十分狂熱，所以他早期的作品受到華格納的影響，充滿著半音和聲及複雜的對話。1895年結識弗漢威廉士，這兩位同輩也稱得上同學的年輕人，自此常常互相切磋，演練對方的作品。

另外，他在音樂院也同時修習長號，畢業之後並以此維生，先後在卡爾羅沙歌劇院和蘇格蘭交響樂團吹奏長號，後來因爲專心作曲，只好放棄。

1905到倫敦聖保羅女校任教，那時好友弗漢威廉士已經開始作民歌採集的工作，霍爾斯特採用民歌的素材，創作了管弦樂《沙漠賽狂想曲》（Somerset 地名），受到民歌簡樸的節奏，以及調式和聲的吸引，自此他把較多的注意力轉移到民歌上。

1909年他爲管樂隊寫了第一組曲（Suite No. 1 in Eb），雖然不是全盤自民歌移植而來，卻也具備了民歌的風格。第一樂章夏康舞曲，建立在古老的曲式上，作十餘次的變奏；第二樂章是優雅、對位風的間奏曲；第三樂章是進行曲。事實上，第二、三樂章的旋律動機也取自第一樂章夏康舞曲的主題，他當時用的配器是：[1]

1 中音豎笛、低音豎笛和富魯格號爲出版社所加，可省略不用。另外，樂器左方之阿拉伯數字表示聲部數，並非人數。1932年的美國版，爲了適應美國比賽的標準編制，又加上了上低音、低音薩克斯風以及倍低音豎笛。Frederick Fennill, Basic Band Repertory, 日文版，秋山紀夫譯，東京，佼成出版社，1985。

短笛

長笛

2 雙簧管

2 Eb 調豎笛

獨奏 Bb 調豎笛

第一 Bb 調豎笛

第二 Bb 調豎笛

第三 Bb 調豎笛

2 低音管

Eb 調中音薩克斯風

Bb 調次中音薩克斯風

獨奏與第一短號

第二、第三短號

2 Bb 調小號

4 Eb 調法國號

長號

上低音號

低音號

打擊樂器：定音鼓、小鼓、大鼓、鈸、鈴鼓及三角鐵

這首組曲寫於 1909 年，並不確定是爲何機緣而作，一說是爲了當年由「渥席佛音樂家協會」（Worshipful Company of Musician）舉辦的管樂隊比賽而作；一說是爲了在人民宮舉行的音樂節而作。不過它的音樂會首演卻遲至 1920 年，在內樂廳（Kneller hall），由皇家軍樂學校的 165 名團員組成的

樂隊演奏。[2]首演後得到很高的評價，有報評為：「霍爾斯特的組曲是少數由有名望的作曲家創作的管樂作品」；「霍爾斯特嚴肅的看待管樂隊，且掌握了它的技巧，他的這首組曲和其他的管弦樂作品有同樣的價值」。[3]

　　幾乎與第一組曲的情形相同，寫於 1911 年的 F 調第二組曲，竟在十一年之後才面世。首演同樣由皇家軍樂學校的樂隊演奏，根據節目單的說明，他在 1911 年創作完成之後就拋諸腦後，直到第一組曲大受歡迎之後的 1922 年，因為他人請求管樂曲的創作，才憶起此作品的存在，並在稍事修改之後才推出。這次他用的素材幾乎全是民歌，[4]分別是第一樂章：進行曲，第二樂章：無言歌，第三樂章：鐵匠之歌，第四樂章：達哥生幻想曲，在這一樂章裡用了英國最膾炙人口的民謠《綠袖子》和達哥生民歌主題。

　　他的另一首管樂作品—作於 1930 的鐵匠（Hammersmith 倫敦區名），在這首曲子裡更運用了複調（兩種調性同時存在）和多重節奏（不同的拍子同時進行）。雖然在歐陸早有史特拉汶斯基那種複雜多變的音樂，但是在保守的英國並不那麼先進，更何況是寫給管樂團的作品，因此雖然這首曲子是應 BBC 廣播公司的樂隊而寫的，但 BBC 並未演出該作品，次年作者又將它改寫為管弦樂，才為人所知，後來並成為研究霍爾斯特晚期作品的重要曲目。

2 Jon Mitchel, Early Performances of the Holst Suites for Military Band, Journal of Band Research, Spring, 1982, p. 45.

3 Jon Mitchel, Early Performances of the Holst Suites for Military Band, Journal of Band Research, Spring, 1982, p. 49.

4 Jon Mitchel, Guatav Holst's three Folk Tunes: A Source for the Second Suite in F, Journal of Band Research, Fall, 1983, p. 2.

二、弗漢威廉士

英國另一位重要的管樂作曲家弗漢威廉士（Ralph Vaughan-Williams, 1872-1958），和霍爾斯特有許多共通之處—他們都曾從事民歌採集工作，並在世紀之交寫下管樂團的經典作品。

弗漢威廉士生於英國西南的格洛斯特郡，畢業於劍橋大學的皇家音樂院，並得到博士學位，後來又到柏林隨布魯赫（Max Brach）學習，在他寫了多部作品之後，還到法國向比他年輕的拉威爾請益。

除了採集英國的民歌之外，弗氏對英國十五、六世紀的音樂作過深入的研究，這些古樂曲的對位手法被他運用在民歌的基礎上，揉合成爲他獨特的風格。由於民歌和古樂的雙重影響，他的作品（尤其是早期的）曲調十分簡樸，但是具有寬度，類似伊麗沙白時代的牧歌以及普賽爾的作品，在和聲上他也不追逐華格納或德布西那種華麗多彩的和絃運用，而崇尚簡單平實的運行。試圖從長久以來被德義音樂霸權所統治中解放出來，創造出真正的英國音樂。事實上，英國樂壇自普賽爾之後（如果歸化英籍的德國人韓德爾不算的話），直到十九世紀末都沒出現過什麼舉足輕重的作曲家，到了霍爾斯特和弗氏這一輩手中，才稍見振衰起弊之力。

弗氏這種尚古的作風，把他歸爲「新調式派」，也就是說他的音樂中採取三、四百年前調式音樂的手法，和當時歐

陸的音樂，大相逕庭[5]。

弗漢威廉士和霍爾斯特一樣，年過半百才寫作管樂音樂，1923年應皇家軍樂學校校長之請，他以自己採集的民歌為素材，寫了一首「英國民謠組曲」，由皇家軍樂學校樂隊首演。全曲共分三段：第一、三樂章是進行曲，第一樂章所選用的民歌是「下星期天十七歲」與「美麗的卡洛琳」，這是二四拍子和六八拍子交替的進行曲，洋溢著樂觀進曲的精神，又保有民歌不矯揉造作的特質；第二樂章間奏曲，採用「活潑的男孩」和「綠灌木欉」，這首間奏曲寫在多里安調式上，雙簧管奏出甜美的民歌主題，其中對位的線條簡潔而迷人，中段是略帶東方風味的小快板；第三樂章進行曲則由數首採集自沙漠賽地區的民歌所編寫而成。這首組曲後來由英國作曲家戈登·雅各（Gorden Jacobs）改編為管絃樂曲。[6]

相較於英國民謠組曲，作於次年的「雄壯觸技曲」（Toccata Marziale）就比較不受注意，1924年同樣受皇家軍樂學校之邀而寫的作品，也是當年英國主辦世界博覽會文化活動的一環。[7]

「雄壯觸技曲」一如其名，以對位的手法為主，另外，大量運用大、小三度平行和聲與大、小調及全音音階，也是其特色。

另外他還有一首管樂小品「海之歌」，由三首民歌所連

5 世紀之交，華格納的音樂正雄踞全歐，法國音樂家以德布西的印象派和聖賞等人的精緻輕巧，和這股巨浪博鬥。

6 相較於無數的改編自管弦樂的管樂曲，這是極少數由管樂曲改編為管弦樂的作品。

7 Jon Mitchel, Sommerville and the British band, The Wind Ensemble and It's Repertoire, New York, University of Rochester Press. 1999, p. 118.

接而成－皇家王子、班波上將及朴資茅斯（地名），是一首在技巧上比較簡單的作品，作曲的手法清晰而有條理。

三、葛人傑

　　葛人傑（Percy Grainger 1882-1961）的作品雖然不是以管樂曲為主，但是他的曲風卻影響二十世紀的英、美兩國，甚至長久以來位處西方音樂邊陲的澳洲。其實葛人傑在音樂史上留下的是兼具鋼琴家、民歌採集者和作曲家三種身分。

　　葛人傑 1882 年生於澳洲墨爾本附近的小城，到他已經是來自英國的移民家庭的第三代，自幼隨母親學鋼琴，也上過墨爾本音樂學校，十三歲時移居德國，本想投入舒曼遺孀克拉拉門下習藝，只可惜當時她年事已高，不再收學生，葛人傑只好進法蘭克福音樂院，並開始學習作曲。1901 年，正好二十歲的他，在倫敦展開鋼琴演奏家的生涯，往後幾年他的演奏活動以倫敦為中心，足跡遍及歐陸、斯堪第那維亞諸國、澳洲甚至南非。在倫敦也結識了弗漢威廉士、霍爾斯特等人。也許是受了世紀初一股民歌採集熱的影響，他也在 1905 年加入「民歌協會」成為致力民歌採集的一員，如同他的前輩弗漢威廉士和霍爾斯特一樣，民歌在他們的音樂生涯中成為創作的活水源泉。

　　這項採集工作始於 1905 年夏天，他深入鄉下，以步行一個小鎮接一個去找尋民歌之源。1906 年他再度造訪令他最感興趣的北林肯郡，這一次所採集的民歌收在他最著名的管樂曲中，那就是「林肯郡的花束」（Lincolnshire Posy），但是

這一首管樂組曲要等到 1937 年才問世。[8]

在倫敦的那幾年裡，葛人傑也發表了一些作品，包括室內樂、合唱、鋼琴各方面，其中管樂曲有「丘陵之歌」兩首（Hill song No.1 & 2），這兩首都是創作曲，並未採用任何民歌旋律，其中第一號（1901 作）以雙簧樂器為主，很特別的編制，用了短笛二支、英國管、雙簧管、低音管各六支和低音提琴。而第二號丘陵之歌（1907 作）則較為人所熟知，編制和前者很類似，是由二十四位單簧、雙簧樂器獨奏者為主所組成。據作者自己的說明，這首曲子早在 1900 年就在他腦中構思，那是在他遊歷蘇格蘭西部地區之後，對風笛的聲音念念不忘，因此運用這樣的組合，企圖再現那種綜合的音響。它的編制應該近於室內樂，而且似乎是空前龐大的室內樂。

身為民歌採集者，葛人傑曾將數百首民歌編配成各種不同的演奏型態，以英國人自認為世上最美旋律的「德里郡之歌」（Irish Tune from Country Perry，就是大家所熟知的「秋夜吟」或「丹尼男孩」），他分別作了絃樂團和管樂團的編曲，是被演奏最多的版本。

1914 年葛人傑移居美國紐約，擔任葛利格鋼琴協奏曲的獨奏者，和紐約愛樂在美國多個大城巡迴演出。第一次大戰期間在美國陸軍樂隊服役，也擔任過軍樂學校教官，並在許多個軍樂隊中指揮演奏自己的作品。大戰結束之後結識了美國著名樂隊指揮苟德曼（Edwin Franko Goldman），這位擁有自己樂隊的作曲家，同時也是美國管樂協會的創始人，和葛

8 Herbert W. Fred, Percy Grainger's Music for Wind Band, Journal of Band Research, Autumn, 1964, p.18.

氏成為莫逆之交，葛人傑在美國的管樂作品幾乎全是為他的樂隊所寫。[9]

1937 年受苟德曼之託，寫了他最具代表性的作品——〈林肯郡的花束〉，如前所述他是運用 1905 年所採集的民歌為素材編製而成，雖然取自民歌，但是和十九世紀國民樂派作曲家們的風格不同，比較接近巴爾托克和高大宜的作法。音樂的語法、樂器的運用以及音色的營造都大大不同於同時代的管樂作曲家。他一生都揭櫫一種他稱為「自由音樂」的風格，旋律、節奏和織體，都渴望自傳統的音階、節拍及和聲的束縛中解放出來。在這組曲中處處可見回歸民歌風格純樸自然的手筆，音樂返璞歸真到它原來的形貌，不再被限制在小節的死框框中，尤以第二、三、五段為最出色。葛人傑曾提到，他寫這首組曲，各個不同的曲子不只表現相異的民歌曲風，更重要的是反映當年唱這些歌的歌者們的精神面貌。

1. 里斯本（Lisbon），林肯郡東北部小鎮名，是一首水手歌，六八拍子，以調式音樂風格寫成，手法簡潔。

2. 霍克妥農莊（Horkstow Grange），抒情的曲調，合唱般的風格，和聲色彩獨特。

3. 拉弗公園的盜獵者（Ruttorol Park Poachers），全曲變換不斷的拍子，使音樂展現原始的旋律線條。另外，這曲子中間很大的段落有兩種不同版本，原因是當時演唱者泰勒先生實在太出色，一共唱兩種不同調，而葛人傑又不忍割捨其中之一，只有將它們各作一個調

9 許雙亮：「鋼琴家、民歌採集者、作曲家，三位一體的巨擘——葛人傑」，音樂時代，1995 二月號，頁 113。

性，配器都不同的版本。

4. 活潑的年輕水手（The Brisk young sailor），以木管合奏爲主體，風格近似莫札特和古諾的管樂室內樂。

5. 墨爾本王 — 戰歌（Lord Melburne, war song），這是一首雄渾的戰歌，主題完全按照「歌詞」唸起來的抑揚頓挫的節奏寫成，最能表現作曲家所標榜的自由風格。

6. 尋回失蹤的女士（The Lost Lady found），舞曲形式，按原本九段情節的故事，在同一主題上作九次不同的和聲和編配，最後一段則以鐘鼓齊鳴慶賀這位女士歸來，饒富趣味。

這組作品就像由六朵美麗的花所組成的花束，不只在管樂文獻中是經典之作，甚至在整個嚴肅音樂的範疇裡都有它一席之地。在葛人傑近千首作品中，還有一些較爲人所知的管樂曲：

民歌改編	原創作品
Shepherd's Hey	Colonial Song
Molly on the Shore	Children's March
Let's Dance Gay in Green Meadow	Marching song of Pemocracy
The Nightingale and the Two sisters.	The power of Rome and the Christian Heart
The Duke of Marlborough	

第二節　美國學校樂團的興起

一、學校管樂

美國學校音樂教育的內容或說教學領域在一開始就受到歐洲學校歌唱教學的影響，1832 年梅森（Lowell Mason,

1792-1872）將歌唱教學導入波士頓地區的學校。[10]雖然十九世紀末美國的管樂隊已有了蓬勃的發展，但是直到 19 世紀的 80 年代，器樂教學還一直被忽視。究其原因，首先是早期美國基督教對器樂的排斥，認為器樂是世俗性的娛樂。另一個原因是，早期美國學校音樂教育的領導人或督學多為聲樂教學出身，對學校器樂教學的意識淡薄，並且缺乏這方面的能力和經驗，加以各學校校長長期以來不曾把器樂視為學校音樂教學可行的教學內容，致使美國的學校器樂教學直到十九世紀末才零星地抬起頭來，到二十世紀初才正式納入學校教育體系。[11]

　　第一次世界大戰前，美國學校器樂教學的興起大致同時沿著三條線索發展：其一是小學管弦樂隊教學，其二是小學和中學管樂團教學，其三是單種樂器的課堂教學。

　　1900 年在高中出現管弦樂團，不過多為「樂池型」的，[12]1905 年，在印第安納州里其蒙市（Richmond），由艾哈特（Will Earhart）組織的樂團最具規模，被視為美國高中管弦樂團的濫觴，並在七年內擴張成堪比擬職業樂團編制的學生樂團。1907-1908 年間，伊利諾、印第安納、威斯康辛等州的高中相繼成立管樂團，它們通常和管弦樂團是密不可分的，管樂的學生要在兩團吹奏。

　　中小學管樂團教學興起的另一個背景，是管樂團的起點

10 Frederick Fennell, Time and the Winds, Kenosha, G. leblanc Corporation, p.41.
11 Frank Battisti, The Winds of Change, Galeville, Meredith Music, 2002.
12 「樂池」指的是舞台前方可降下的空間，在歌劇或舞蹈演出時，將樂團置於此處，望文生義，「樂池型」的樂團就是作為歌劇或舞蹈伴奏用的樂團。

往往與管弦樂團的擇生方式不同，學校管弦樂團要求學生具有私人教師授課學習的經驗和基礎，而管樂團教學則是從零起步，而且進步在短期就較明顯。另外，管樂團惹眼的制服、浩大的聲勢以及管樂團的群眾性，很快吸引學生參與，各校也紛紛建立管樂團並納入教學體系。

當時較典型的學校管樂團編制，以《學校音樂》1909 年 3 月刊米斯納的文章所述爲例，包括二支短笛、四支豎笛、二支薩克斯風、四支獨奏短號、二支第二短號、二支第三短號、四支中音號、四支長號、二支上低音號、二支低音號、四個小鼓。

學校管樂團在美國學校確立的基礎，是學校開始對管樂團建設所需樂器與生物、化學、物理實驗室建設一視同仁。例如，奧克蘭市 1913 年對學校管樂團的投資達一萬美元，這在當時應是一筆數目可觀的開支。隨之，大急流城、[13]匹茲堡、克利夫蘭、底特律及其他一些大城市均以相當數目投資建設學校管樂團。1918 年，伊斯曼—柯達公司（Eastman Kodak Company）的創建者伊斯曼（George Eastman）捐贈給羅徹斯特（Rochester）大學價值 15,000 美元的樂器，並在大學內籌建以他爲名的「伊斯曼音樂院」。

第一次世界大戰之後，原來在軍樂隊服役的樂手中有一大批來到學校任器樂教師，同時美國中學也開始實施軍訓課程，這兩個因素使美國幾乎每所學校都建立起管樂團，並正式作爲課程進行教學。

13 大急流城（Grand Rapids）是美國密西根州的第二大城市，肯特郡郡治所在地。

根據 1919-1920 年美國教育部的報告，[14]全美各州的學校管弦樂團在數量上還是超過管樂團，尤以中部各州的發展最為蓬勃，究其原因是許多製造樂器的大廠都設在中部各州，在樂器商的推廣之下迅速發展。還有中西部各州的移民，在傳統上較重視音樂，因此器樂教育也成績斐然。1922 年時，全美約有 200 個學生樂團（含管樂、管弦樂），約 60,000 名學生參與。[15]1927 年全美督學會議在德州達拉斯召開，會中呼籲：「全美國的學校都校在同一標準上，把音樂視為我國教育的一門基礎」。[16]由於教育當局登高一呼，1929 年驟增到15,000 至 25,000 個管樂團，25,000 至 35,000 個管弦樂團。[17]

到了 30 年代，歷經經濟大蕭條以及人們的休閒重心漸漸轉向到新興的娛樂如電影、照相上，美國的職業管樂團一一解散，因此社區的活動便轉而求助學校樂團，參加慶典活動、遊行、演奏會等，學校管樂團因此找到學校之外的舞台。

二、管樂比賽

隨著管樂團突飛猛進的發展，比賽也應運而生，1919 年北達柯達州和奧克拉荷馬州最先舉辦管樂比賽，密西根州和

14 Frank Battisti, The Winds of Change, Galeville, Meredith Music, 2002, p.218.

15 同註 6，轉引自 Mark Fonder, "An Investigation of the Origin and Development of Four Wisconsin high School band," （Univ. of Illinois, 1938）.

16 同註 6，轉引自 Joseph E. maddy, "The school Orchestra and band Movement," in Who is Who in music,（Lee Stern Press, 1941）.

17 同註 6，轉引自 C. M. Tremaine, "As We Go Marching," School Musician,（December 1929）.

威斯康辛州隨即於次年跟進。[18]1923 年，全美學校管樂團比
賽在芝加哥舉行，有三十個管樂團參加，其中半數來自芝加
哥鄰近地區。1924 年「國家音樂促進會」與「國家音樂督導
會議」決定，[19]在全國大賽前先舉行分區初賽，讓每個地區
（州）都有代表參賽。由於當時美國的各州學校管樂團發展
步調不同，此令一出，造成代表參賽隊伍數量不足，因此 1924
和 1925 兩年無法舉行全國大賽，到 1926 年才恢復於佛羅里
達州舉行。此後到 1936 年間，輪流於愛荷華、伊利諾、科羅
拉多、密西根、奧克拉荷馬等州舉辦。根據 1932 年的統計，
計有 1,150 支管樂團在四十四個州參賽，1938 年全國大賽由
於參賽隊伍眾多，只得將全美分為八個大區域進行比賽。到
了美國參戰前，舉辦了二十幾年的管樂大賽達到高峰，它吸
引了大眾對學校音樂的注意，激勵成千上萬的年輕學子學習
樂器、參加學校管樂團，也因為比賽而提升了學校樂團的演
奏水準，其週邊效益是讓學校管樂團編制標準化，樂器製造
品質的提升與樂譜出版的蓬勃發展。

　　1960 年，美國約有三百萬名學生參加五萬個學校管樂
團，此時管樂教育人士開始注意學校管樂教育的內容與品
質，「美國管樂協會」的理事長穆迪（William Moody）於 1968
年指出：「學校管樂團要大幅改革，以更符合音樂與教育的目
的，……學校花在指導學生音樂知識的時間不足，學生到了
高中畢業，已經至少參加六年的管樂團，但是對樂理、音樂

18 管弦樂比賽要到 1929 年才在愛荷華州首次舉辦。
19 「全國音樂促進會」：National Bureau for the Advancement of Music
　　（NBAM）；「全國音樂督導會議」：Music Supervisors national
　　Conference （MSNC）.

史和大作曲家的作品卻所知無幾，學校管樂團應該多加強音樂與教育內涵，並限縮功能性與娛樂性的活動」。[20]

　　穆迪呼籲管樂團的教師們將傳統只重訓練與反覆練習的教學方式，提升到協助學生創作、理解，並且認識音樂藝術的層次。他的理念呼應了當時的教育學者揭櫫的「美感教育」精神，[21]學者們主張音樂教育應著重於學生的基礎技能發展並藉由演奏增強音樂知識與個別的音樂能力成長，而演奏優秀的作品便是音樂教育的核心。

　　因此，在 1960 到 1975 年間，美國的中學管樂團在演奏的曲目方面，朝向更具藝術性的方向發展，也更趨於多樣性，在此時期高中管樂團最常演奏的曲目是：[22]

1960	Bernstein, Leonard/ Bee	Overture to Candide
1961	Chance, John Barnes	Incantation and Dance
1962	Dello Joio, Norman	Variants on a Medieval Tune
1962	Erb, Donald	Space Music
1963	Schuller, Gunther	Meditation
1964	Shostakovich / Hunsberger	Festive Overture, Op.96
1964	Grainger, Percy/ Goldman	The Sussex Mummers Christmas Carol
1964	Lo Presti, Ronald	Elegy for a young American
1964	Nelhybel, Vaclav	Prelude and Fugue
1965	Benson, Warren	Remembrance
1965	Chance, John Barnes	Variations on a Korean Folk Song
1965	Childs, Barney	Six Events for 58 Players
1965	Hartley, Walter	Sinfonia No.4
1966	Bassett, Leslie	Designs, Images and Textures
1966	Bielawa, Herbert	Spectrum
1966	Nelhybel, Vaclav	Symphonic Movement
1966	Dello Joio, Norman	Scenes from The Louvre
1967	Erb, Donald	Stargazing

20 William Moody, "Tradition and the Band's Future", The Instrumentalist 23（Nov. 1968）: 80.

21 由 Charles leonhard, Harry Broody, James Mursell, Bennet Reimer 提出的教育主張。

22 Frank Battisti, The Winds of Change, Galeville, Meredith Music, 2002.

1968	Arnold, Malcolm/Paynter	Four Scottish Dances
1968	Pennington, John	Apollo
1969	Benson, Warren	The Solitary Dancer
1971	Tull, Fisher	Sketches on A Tudor Psalm
1972	Broege, Timothy	Sinfonia III
1972	Chance, John Barnes	Elegy
1972	Zdechlik, John	Chorale and Shaker Dance
1974	Ives, Charles/Elkus	Old Home Days（Suite for Band）
1975	Husa, Karel	Al Fresco
1975	Paulson, John	Epinicion

此外，在「全國音樂教育會議」與福特基金會的合作之下，[23]選定音樂教育較具規模的高中設立「駐團作曲家」，為學校樂團譜曲，也是提升高中管樂團水準的功臣。

第三節　行進樂隊的誕生

大約在二十世紀初，美國大學及高中的體育競賽場上，有組織的樂隊漸漸取代原本以各種聲響甚至「噪音」加油的烏合之眾，每個學校逐漸發展出有自己專屬的加油樂隊。

1907 年，由哈定（A. A. Harding）領軍的伊利諾大學樂隊，在足球場上邊吹奏邊表演排字，[24]此一作法首開風氣之先，接著便有不少大學與高中起而仿效，從此行進樂隊在美式足球賽中場表演成為慣例。

為了增加視覺效果，後來又加入舞者、花棒隊與旗隊。1970 年代，行進樂隊衍生出「鼓號樂隊」（drum and bugle

23　MENC，前身即設立於 1907 年的「全國音樂督導會議」：Music Supervisors National Conference （MSNC）；1998 年又改為「全國音樂教育協會」：National Association for Music Education，但縮寫不變。
24　http://en.wikipedia.org/wiki/Marching_band，2008/9/19。

corps 圖 7-1），只採用號口朝前的按鍵式銅管樂器。[25]除旗隊和舞者外還加入槍隊（或由旗隊兼）和軍刀等配件。

行進樂隊亦有全國性的比賽，在每年秋天舉行，除了無數地區性的比賽以外，最重要的兩個全國性比賽是：

圖 7-1　鼓號樂隊

創始於 1976 年的美國樂隊大賽（Bands of America Marching Band Championship），和美國樂隊協會（The United States Scholastic Band Association）主辦的大賽（圖 7-2）。

25 這種樂隊起源於美國南北戰爭時期的號兵隊，後來有許多地區的海外退伍軍人會（VFW）和童子軍協會大力推廣，藉此訓練青少年的紀律和團隊精神，起出他們穿著軍服式的制服、吹軍號，經過多年才演變成今天的樣子。

圖 7-2　行進樂隊大賽

第四節　芬奈爾與管樂合奏團

　　由於音樂教育的普及，二次世界大戰後的美國各級學校
的管樂團數量及人數屢創新高，管樂團的編制由原本五、六
十人的「音樂會管樂團」（Concert band），擴增到八、九十人，
甚至上百人的「交響管樂團」（Symphonic Band）。[26]編制擴

26 例如 1945 年時，密西根大學的管樂團有 100 人，北卡州的雷諾高中
（Lenoir）管樂團有 85 人，美國空軍樂隊有 81 人。Frank Battisti, The
Twentieth century American Wind band/Ensemble, Galeville, Meredith
Music, 1995, p.11.

大的結果，造成一個聲部往往由數人演奏，在音色和音準上很難一致，而且如此龐大的樂團更難追求音樂的精緻，50 年代的美國管樂界紛紛設法改革和作不同的嘗試。其中以芬奈爾（Frederick Fennell,1914-2004）在伊斯曼音樂院組的「管樂合奏團」（Wind Ensemble）最爲成功，非但爲管樂團找到一條新路，也開啓了管樂發展史的新頁。

一、芬奈爾

芬奈爾是克利夫蘭人，當地多爲德國或東歐移民，音樂文化十分濃郁，小時候常聽父親和姑丈表演鼓笛合奏（像美國南北戰爭中軍隊樂手那樣），所以他很小的時候就學打鼓，並且經常參加父執輩的樂隊演出，少年時接觸的都是蘇沙的進行曲那一類的音樂。

上了高中以後，由於該校音樂水平很高，管絃樂團、管樂隊都是音樂比賽中的冠軍隊伍，還有一位很優秀的音樂老師教授和聲、對位、曲式分析等課程。那時芬奈爾在樂團擔任定音鼓手，在高中時期就在音樂中找尋他的理想，也在暑期中參加因特拉肯（Interlochen）的音樂營，1931 年夏天參加音樂營的八週中，他立志要走音樂家的路，而且要成爲一位指揮。

由於當時任紐約羅徹斯特大學斯曼音樂院院長的韓森（Howard Hanson 作曲家、指揮家）每年都擔任全國高中交響樂團的客席指揮，在韓森指揮下擔任打擊樂手演奏他的第二交響曲，也許是這個原因，他得以成爲首位主修打擊樂器學生進入該校就讀。

在高中時期就已十分活躍的芬奈爾，進了大學以後，先後組了行進樂隊（marching band）和室內管樂團， 1935年一月二十五日，「羅徹斯特大學交響管樂團」舉行了首次音樂會，也是芬奈爾首次指揮室內樂隊，後來改名為「伊斯曼音樂院管樂團」，此後二十六年他都是這支樂團的指揮。那時他還是主修打擊的學生，1937年成為該校第一位得到打擊演奏文憑的畢業生。

畢業之後，芬奈爾考入聖地牙哥交響樂團，但仍把許多心力和時間放在指揮上，1928年間得到一筆獎助金，到奧地利薩爾茲堡莫札特學院，向佛特萬格勒等大師學習。

返回羅徹斯特，他面臨兩個值得思考的問題，那就是管樂團的編制不斷擴張，到這時已有九十八人，但編制卻很不合理，完全無法獲得正確的平衡。另外，管樂團也沒有足夠、適合的曲目，雖然有一些改編曲，但是想找一些原創音樂，簡直如鳳毛麟角。為這兩個問題尋求解決之道，就是他50年代創立「伊斯曼管樂合奏團」（Eastman Wind Ensemble）和致力於徵求更多好的管樂作品的動機。

為了學習更高的指揮技術，1942年參加由波士頓交響樂團名指揮庫塞維斯基主持的「唐格塢音樂中心」向大師學習，同期中還有伯恩斯坦，庫氏可以說是對他指揮上影響最大的人。

1942年美國正式參戰，使得很多計劃卻被打亂，芬奈爾在幾年的歷練之後，到了50年代，在伊斯曼管樂團漸漸得心應手，經過幾年的思考和實驗，他終於在這時找出一條管樂合奏團的道路。

二、伊斯曼管樂合奏團

芬奈爾在奧地利欣賞過小合奏團演奏莫札特的小夜曲等音樂，使他對管樂團的曲目與音色開了眼界，和他原本在伊斯曼所受的訓練有些出入。他思索在這種管樂室內樂和大型管樂團之間的折衷作法，[27]於是在 1951 年他安排了一場偏向小編制的演奏會，曲目包括十六世紀初威尼斯樂派的噶布里埃利的銅管合奏曲、貝多芬的長號四重奏「哀歌」，以及莫札特和理查史特勞斯的管樂小夜曲，最後以史特拉汶斯基的管樂交響曲結尾，並邀請音樂院中的教授參加音樂會，向他們作解說，結果得到極好的反應（圖 7-3）。

這場音樂會與其說是「管樂團」或「管樂隊」的演奏會，倒不如說是擴大的管樂室內樂演奏，因為噶布里埃利的純銅管、莫札特和史特勞斯只用了十來件樂器，史特拉汶斯基也只用交響樂團中的管樂部分（沒有薩克斯風族）。經過那一場音樂會之後，他覺得應該有一個只包含木管、銅管和打擊組，編制較小的團體，但是要能演奏從十六世紀的銅管樂到現代編制的室內樂，以及興德密特的新交響曲，他參考英國軍樂隊的編制，再加上史特拉汶斯基的管樂配器，每一聲部幾乎都由一人擔任（豎笛組和低音號除外），這樣就可以得到像管絃樂團中管樂組的純淨音色。甚至在座位的安排上也是和管絃樂團一樣採橫列法，和傳統管樂團的大馬蹄形成半圓形不同（圖7-4）。對於這樣的組合，芬奈爾取個新名字：管樂合奏團。

27 磯田健一郎、古園麻子：MUSIC —— 芬奈爾自述，東京，音樂之友出版社，2002，頁 204。

EASTMAN SCHOOL OF MUSIC
Of The University of Rochester
KILBOURN HALL
CONCERT OF MUSIC FOR WIND INSTRUMENTS
Performed by Students from the Orchestral Department
Under the Direction of
FREDERICK FENNELL

PROGRAM

Ricercare for Wind Instruments (1559)	ADRIAN WILLAERT (1480-1562)
Canzon XXVI (Bergamasca) for Five Instruments	SAMUEL SCHEIDT (1587-1654)
Motet: Tui Sunt Coeli for Eight-voice Double Brass Choir	ORLANDO DI LASSO (1532-1594)
Sonata pian e forte Canzon Noni Toni a. 12 from *Sacre Symphoniae* (1597)	GIOVANNI GABRIELI (1557-1612)
Suite No. 2 for Brass Instruments (Turmmusik) (1685) Courante Intrada Bal Sarabande Gigue	JOHANN PEZEL (1639-1694)
Three Equale for Four Trombones (1812) Andante Poco adagio Poco sostenuto	LUDWIG VAN BEETHOVEN (1770-1827)

Played by 25 trombone students from the class of Emory Remington

INTERMISSION—*ten minutes*

Serenade No. 10 in B flat major for Wind Instruments (K. V. 361) (1781) Largo—Allegro molto Menuetto Adagio Menuetto—Allegretto Romanze—Adagio Thema mit Variationen—Andante Rondo—Allegro molto	WOLFGANG AMADEUS MOZART (1756-1791)

INTERMISSION—*five minutes*

Serenade In E flat major, Opus 7 (1881) for Thirteen Wind Instruments	RICHARD STRAUSS (1864-1949)
Angels, from "Men and Angels" (1921) for multiple Brass Choir	CARL RUGGLES (1876-)
Symphonies for Wind Instruments (1920) in Memory of Claude Debussy	IGOR STRAVINSKY (1882-)

At 8:15 o'clock, Monday
February 5, 1951

圖 7-3　首演節目單

圖 7-4　芬奈爾手繪的座位圖

在芬奈爾的構想中，管樂合奏團理想的編制是：

2 短笛與長笛

2 雙簧管與英國管

4 低音管與倍低音管

1 Eb 調豎笛

8 Bb 調豎笛（可分成數部或減少人數）

1 中音豎笛

1 低音豎笛

2　中音薩克斯風

1　次中音薩克斯風

1　上低音薩克斯風

3　短號

2　小號（如不用短號則爲小號）

4　法國號

3　長號

2　上低音號

1　Eb 低音號

1 或 2 Bb 低音號

打擊若干名

　　1952 年，他想成立管樂合奏團的計劃，獲得韓森院長的支持，於是「伊斯曼管樂合奏團」（Eastman Symphonic Wind Ensemble），[28]正式成立，並在 1953 年二月八日舉行正式公開的首演音樂會（圖 7-5）。

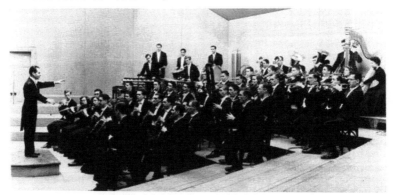

圖 7-5　伊斯曼管樂合奏團

28 Eastman Symphonic Wind Ensemble 爲最初的團名，後來省略 Symphonic。

　　除了以演奏會鼓吹這種合奏的新型態之外，他還從錄製唱片著手，希望得到更多人的共鳴與作曲家的青睞，他們與「水星」唱片（Mercury）合作，從第一張唱片錄製巴伯、班乃特等美國作曲家的原著管樂音樂開始，就一直不斷推介真正的管樂音樂作品，也鼓勵更多的創作，經由水星唱片的傳播，對二十世紀管樂發展貢獻卓著。

　　芬奈爾於 1962 年離開伊斯曼管樂合奏團，繼任者爲：羅樂（A. Clyde Roller- 1962-1964）、[29]漢斯伯格（Donald Hunsberger 1965-2001），[30]目前由史克特迪（Mark Scatterday 2002-）帶領。1987 年該團和小號演奏家馬沙利斯合作，在漢斯伯格的指揮下，錄製唱片「狂歡節」（Carnival），榮獲該年度葛萊美獎之「最佳古典音樂演奏獎」。

　　半個世紀以來，芬奈爾所創的這個管樂合奏新形式，影響了全世界，在每個發展西式管樂的國家都有，可說是二十世紀管樂史上最重要的大事。

第五節　日本的管樂發展

一、公立管樂團

　　日本第一個公立的管樂團是 1923 年成立的「大阪市音

29 A. Clyde Roller（1914-2005）畢業於伊斯曼音樂院，後任波士頓大眾管弦樂團指揮。

30 Donald Hunsberger（1932-）畢業於伊斯曼音樂院，先主修上低音號，爲伊斯曼管樂合奏團創始團員，後轉修指揮，帶領該團長達三十六年。

樂隊」，其緣起為原駐大阪的「第四軍團音樂隊」，該樂隊自1888年起，不只擔任軍方勤務演奏，也參與市政當局的各式典禮、學校甚至公園的演奏會，是大阪市的音樂主幹。

1923年軍方縮減編制，裁撤了該軍樂隊，當時的五十三位隊員，大部分歸建到「陸軍戶山學校」軍樂隊，其餘離開軍職，轉到「寶塚歌劇團」擔任樂手。大阪市民頓失此一重要的樂團，因此極力要求市政當局成立「市民樂團」。同年五月，由於「極東選手權競技大會」舉辦在即，應市政府要求，原軍團樂隊副隊長林亘召集舊部，返隊者十七名，向軍方借用樂器、樂譜，擔任大會演奏樂隊。六月一日（一說為七月十八日）「大阪市音樂隊」正式成立，採取會員制。由第四軍團副司令擔任會長，大阪市長、第四師團長任顧問，林亘擔任樂長（指揮）。並於同年十月正式演出，其經費來自大阪市的補助以及演奏會的收入。

1929年該隊遷入專屬音樂廳「天王寺音樂堂」，1934年該團納入大阪市正式編制，團員成為大阪市政府的正式雇員，1946年改團名為「大阪市音樂團」，1982年團址遷到大阪城音樂堂。

作為一個公立的管樂團，大阪市音樂團的業務範圍包括：[31]

1.大阪市官方活動及典禮的演奏。

2.定期演奏會：自1960年起，每年春秋兩季各演出一場。

3.「三越」音樂會：自1952年至1980年的二十八年間，

31 進井英士：吹奏樂講座－日本の吹奏樂，大阪市音樂團，東京，音樂之友社，1983，頁188。

計演出 242 場。

4. 青少年音樂會：以青少年爲對象，1975 年起，每年年初舉辦。

5. 午餐音樂會：每年春秋兩季（四月與十月），在中之島戶外音樂廳舉行，於午休時間演出四十五分鐘，供上班族欣賞。

6. 春季演奏會：1983 年起每年春季，在櫻花盛開的大阪城公園舉行，由各級學校、民間社團先行演奏，以大阪市音樂團在大阪城音樂堂的音樂會作壓軸。

7. 校園音樂欣賞會：不定期到大阪府轄下之大學與中小學演奏，每年計數十場。

另外，爲了推廣管樂教育，在每年六月至八月，還舉辦青少年與市民講習會（音樂營）。

二、民間職業管樂團

日本最具有代表性、水準最高的管樂團首推「東京佼成管樂團」（Tokyo Kosei Wind Orchestra，縮寫 TKWO），1960 年 5 月由日本的佛教團體「立正佼成會」贊助成立，原名「佼成交響管樂團」（Kosel Symphony Band），創團團長水島數雄是陸軍軍樂隊的士官，1962 年在東京舉行第一次定期演奏會，自此每年在日本各地舉行各種類型的音樂會，對日本的管樂發展起了很大的促進作用。1970 年佛教佼成會在東京蓋了一座可容納五千人的「普門館」，作爲該團的練習以及演出場所，1973 年 12 月該團重新整編，並且改成目前的團名（按日本語片假名應爲 Wind Orchestra），編制比照伊斯曼

管樂合奏團，除了豎笛和低音號以外，每個聲部只由一人擔任，脫離了大管樂團的色彩，不論就曲目或演出型態，都朝著更精緻的方向，該團除了定期演奏會還常常舉行特別的演奏會，如社區、學校等推廣音樂會，慈善演奏、巡迴演出、音樂比賽指定曲示範演奏等等。

　　1984 年該團請到美國伊斯曼管樂合奏團的創辦人芬奈爾博士擔任常任指揮，在他的帶領下，風格更接近美式，而這位已退休的管樂大師，也在日本人強大的經濟支持下，重拾當年在伊斯曼的理想。

　　由於該團於 1985 年在筑波所舉行的世界博覽會、1988年瀨戶大橋通車典禮，以及幾個重大慶典上的演出，使得這個在日本少有的職業管樂團，擁有全國性的知名度。

　　佼成管樂團在國際上獲得肯定，是在 1989 年該團首次應邀出國於荷蘭舉行的第四屆世界管樂大會上的演出，在大師芬奈爾的指揮下，讓管樂團發源地－歐洲的觀眾大爲驚訝，接下來在奧地利、瑞士、法國、英國的巡迴演奏也獲得極高的評價，自此該團躋身於世界第一流管樂團之列。1991年獲頒「第一屆日本管樂學院獎」，1999 首度來台灣演出，2000 年受邀於嘉義市舉辦的「亞太管樂節」演奏。

　　挾著日本雄厚的經濟力和龐大的市場，芬奈爾當年在伊斯曼所錄製的「管樂經典」可說全部用更先進的技術重新錄製，另外該團也聘請作曲家現身說法，親自指揮自己的作品，可以說幾乎把重要的管樂作品全部收羅，是難得的參考資料。

　　2004 年英國籍指揮波士托克（Douglas Bostock）接替年事已高的芬奈爾擔任常任指揮，2004 年芬奈爾逝世，2006

波士托克轉任首席客席指揮。

三、戰後軍樂隊的整編

1945 年（昭和 20 年）8 月 15 日，日本投降，美軍佔領日本，改日本專制天皇制爲君主立憲制，天皇作爲日本的象徵被保留下來，但廢除軍隊，只保留自衛部隊。依循原三軍之例，陸、海、空自衛隊皆設有樂隊，但並非沿用而是重組。

（一）陸上自衛隊音樂隊[32]

1951 年向全日本徵募，經考試選出四十五名隊員，1952 年改名「保安隊音樂隊」，1954 年改名「陸上自衛隊中央音樂隊」，並擴編爲七十五名。1960 年增設北部（札幌）、東北（仙台）、東部（東京港區）、中部（伊丹）和西部（熊本）分隊，各分隊編制爲十八名，1975 年擴編爲五十二名。同年各師團也設立樂隊，編制爲十二至三十六人不等。目前全體陸上自衛隊音樂隊約有隊員 1500 餘名，其中最具代表性的中央音樂隊有 103 名。

（二）海上自衛隊音樂隊[33]

1950 年設立，最初爲「海上保安廳音樂隊」，除了新招募之外也有原海軍樂隊隊員加入，次年十月委託東京藝術大學對隊員施以樂器演奏法與歌唱訓練。1954 年日本「自衛隊法」頒佈施行，原保安廳警備隊改名海上自衛隊，音樂隊以亦隨之更名。該隊之演奏活動與海上自衛隊之艦隊息息相

32 須摩洋朔：吹奏樂講座 —— 日本の吹奏樂，「陸上自衛隊音樂隊」，東京，音樂之友社，1983，頁 157。
33 片山正見：吹奏樂講座 —— 日本の吹奏樂，「海上自衛隊音樂隊」，東京，音樂之友社，1983，頁 163。

關，曾多次訪問亞洲、非洲、歐洲及美洲各國。

（三）航空自衛隊音樂隊[34]

有鑑於陸、海自衛隊皆已成立樂隊，1958 年自陸上自衛隊音樂隊借調副隊長松本秀喜在內之三名隊員，於濱松基地成立航空自衛隊音樂隊，最初編制只有十八名，次年納入正式編制，稱「航空音樂隊」，擴編爲四十五名。除了部隊之例行勤務演奏之外，自 1962 年起，每年九月在東京厚生年金會館舉行「家庭音樂會」，是該團特色，1982 年改名「航空中央音樂隊」。目前除了航空中央音樂隊之外，尚有「北部航空音樂隊」（青森）、「中部航空音樂隊」（靜岡縣濱松南）和「西部航空音樂隊」（福岡）。

四、管樂合奏比賽

隨著各級管樂團的發展，管樂合奏的比賽在日本也非常的興盛，就參賽團體數和參與人數而言，在世界上都是數一數二的，目前日本較爲重要的管樂比賽有下列幾項：

（一）全日本吹奏樂大賽（全日本吹奏樂コンクール）[35]

這是日本最重要、規模最大的管樂合奏比賽，由社團法人「全日本吹奏樂聯盟」和朝日新聞社共同主辦，全日本吹奏樂聯盟成立於 1939 年，[36]1973 年社團法人化，爲日本政府文化科學省文化廳主管的全國性組織，[37]目前全日本共有十

34 松本秀喜：吹奏樂講座 —— 日本の吹奏樂，「航空自衛隊音樂隊」，東京，音樂之友社，1983，頁 165。

35 日本多種比賽用的コンクール一字來自法文 Concours（比賽）。

36 原名「大日本吹奏樂聯盟」（日文爲連盟），1956 年改爲今名。

37 www.ajba.or.jp, 2007.10.28.

一個支部，[38]比賽先由各支部辦理初賽，優勝隊伍再參加全國大賽。[39]1970 年以前成績評定的方式爲「名次制」，1970起改爲「等第制」，只評定「金賞」、「銀賞」和「銅賞」，在各等第內亦不分名次。

　　首屆於 1940 年舉辦，辦了三屆之後因戰爭而停辦，直到 1956 才恢復舉辦，至 2007 年爲第五十五屆。由於 1960年代起，日本的經濟快速發展，帶動國民所得提高與教育的質與量的提升，各級的管樂團也有驚人的成長，自 1962 至2006 的四十於年間，參加全日本管樂合奏大賽參賽隊數從651 隊增至 10,585 隊，成長了十六倍多。

全日本吹奏樂聯盟加盟團隊數（2004 年）[40]

全國合計	國小	國中	高中	大學	職場	一般	合計
	1,015	6,856	3,716	322	118	1,768	13,795

全日本管樂合奏大賽參賽隊數（1962 年）[41]

全國合計[42]	國中	高中	大學	職場	一般	合計
	335	252	15	38	11	651

38 北海道、東北、東關東、西關東、東京、北陸、東海、關西、中國、四國、九州。

39 1972 年起固定於東京之「普門館」舉行，有「管樂的甲子園」之稱。

40 吹奏樂雜學委員會：吹奏樂雜學事典，東京，YAMAHA 音樂媒體事業部，2006，頁 57。

41 大石清：吹奏樂講座 —— 日本の吹奏樂，業餘樂隊的歷史，東京，音樂之友社，1983，頁 206。

42 國、高中之 A 組爲大編制，B 組爲小編制；「職場」指的是同一企業、公司成員組成的樂團，如「山葉管樂團」；「一般」指的是非特定對象組成的樂團，如「名古屋市民管樂團」。

全日本管樂合奏大賽參賽隊數（2006 年）[43]

全國合計[44]	國中			高中			大學	職場	一般	合計
	A	B	計	A	B	計				
	2,376	4,173	6,549	1,528	1,750	3,278	177	27	554	10,585

和大部分的音樂比賽一樣，參賽隊伍要演奏指定曲、自選曲各一首。

A.指定曲

早年比賽的指定曲，日本的和西洋的樂曲兼有，且多爲進行曲，1964 年起才有進行曲以外的作品，[45]1966 年起主辦單位以委託創作的方式產生指定曲，從此比賽指定曲幾乎都採用日本作曲家的作品，[46]1991 年起獲得朝日作曲獎的作品也會選爲指定曲。[47]

在管樂合奏大賽的規則中，對指定曲的規定也隨著時代的變遷與管樂團發展的現況而修正，綜觀五十年來的指定曲，「進行曲」仍佔有重要的地位。下表爲歷屆管樂合奏大賽的指定曲與規定：[48]

43　http://ja.wikipedia.org/wiki/全日本吹奏楽コンクール，2007.10.29。

44　國、高中之 A 組爲大編制，B 組爲小編制；「職場」指的是同一企業、公司成員組成的樂團，如「山葉管樂團」；「一般」指的是非特定對象組成的樂團，如「名古屋市民管樂團」。

45　日本作曲家兼田敏的作品「青年之歌」。

46　1970 年除外，1978 年委託美國作曲家 Robert Jager 和 William Francis McBeth 作曲。

47　1990 年起由全日本吹奏樂聯盟和朝日新聞社共同創立主辦，以開發新的管樂合奏曲目和徵選比賽指定曲爲目的。

48　http://ja.wikipedia.org/wiki/全日本吹奏楽コンクール，2008.4.9。

屆次	西元	進行曲	其他	規定	備註
1	1940	2		分爲「管樂隊」、「喇叭隊」（銅管樂隊）和「鼓笛隊」	
2	1941	4			
3	1942	8			室內與行進各四首
4-6	1956-58	4		國中、高中、大學（含一般）、職場各一首	
7	1959	3		國中、高中、大學（含一般、職場）各一首	
8-11	1960-63	2		國中一首、其他（含高中、大學、一般、職場）一首	
12	1964		2		
13	1965		3	國中、高中（含職場）、大學（含一般）各一首	
14-18	1966-70	2		國中一首、其他（含高中、大學、一般、職場）一首	
19	1971	2			
20-21	1972-3	1	1		
22	1974		2	指定曲以 AB 標記，不分組	
23	1975		4	AB 爲國中，CD 爲其他	開始委請樂團錄製示範帶[49]
24	1976		4	不分組，可自由選擇	
25	1977	1	3	A 限國中 B 限高中以上 C 全體可選 D 限小編制樂團	
26	1978	1	3	不分組，可自由選擇	
27	1979	2	3		
28	1980	1	3		
29	1981	2	2		
30-34	1982-86	1	3		
35	1987	3	2		
36-40	1988-92	2	2		
41-50	1993-2002	4		不分組，可自由選擇	西元奇數年爲進行曲，偶數年爲其他類。以羅馬數字標記。
51-56	2003-08	5		I-IV 不限組別，V 限大學、一般、職場	

49 1975 年航空自衛隊音樂隊，1976 陸上自衛隊中央音樂隊，1977-98 東京佼成管樂團，1999 起由大阪市音樂團與佼成輪流各錄製兩年。

B.自選曲

二次世界大戰前的比賽，參賽隊伍的自選曲幾乎都是日本的進行曲，和當時的軍國主義氛圍頗為契合，最常見的是《軍艦》、《優秀的青年》、《我們的軍隊》之類的作品。[50]

1956 年恢復舉辦以後，開始出現管樂團的原創作品，不過都還是比較傳統、規模較小的作品，如奧立瓦多堤（Joseph Olivadoti 義 1893-1977）的《玫瑰狂歡節》、《以西達的凱旋》、《阿維隆之夜》等曲，或是金恩（Carl King 美 1891-1971）的進行曲。[51]

由於當時進口的原創樂曲樂譜取得不易，因此自選曲還是以管弦樂改編曲佔絕大多數，除了原本來自歐美的傳統編曲之外，也有很多日本人的編曲，此一作法持續至今。[52]

同時，也有一些管樂團指揮致力於鼓吹演奏原創作品，其中以甫自美國伊斯曼音樂院學成歸國的秋山紀夫最為熱衷，1956 年起他率領樂團參賽，屢屢演奏歐美的管樂原創作品，如克立方·威廉（Clifton Willims 美 1923-76）的《交響組曲》、霍爾斯特的組曲等。儘管如此，日本的音樂比賽自選曲仍以管弦樂編曲佔多數。

1998 至 2007 年間，參加全國大賽決賽的管樂團，自選曲類別統計表：[53]

50 吹奏樂雜學委員會：吹奏樂雜學事典，東京，YAMAHA 音樂媒體事業部，2006，頁 87。
51 吹奏樂雜學委員會：吹奏樂雜學事典，東京，YAMAHA 音樂媒體事業部，2006，頁 88。
52 許雙亮：「管樂隊該演奏什麼音樂？」，省交樂訊第 40 期，民 84，頁 9。
53 Band Journal, 2008 Feb., p. 55.

類　別	樂團數
管弦樂編曲	609
原創管樂作品	170
日本作曲家作品	166
合　計	945

1998 至 2007 年間，參加全國大賽的管樂團，最受歡迎之自選曲作曲家統計表：[54]

順位	作曲家	2007	2006	2005	2004	2003	2002	2001	2000	1999	1998	合計
1	拉威爾	7	6	5	7	7	8	11	9	14	7	81
2	雷史畢基	3	12	5	5	5	6	5	3	9	6	59
3	R 史特勞斯	5	2	5	6	5	6	6	6	4	5	50
4	普契尼	8	7	2	5	6	3	4	1	3	2	41
5	馬坎·阿諾[55]	4	4	4	3	3	5	5	6	5	1	40
6	巴爾托克	3	4	6	3	2	4	4	4	2	5	37
7	天野正道	1	2	5	4	9	7	5	2	0	0	35
8	高大宜	3	0	0	0	1	2	0	6	4	5	21
8	契沙里尼[56]	1	4	6	2	4	1	3	0	0	0	21
10	哈查都量	1	3	1	0	1	2	0	2	1	6	17
10	德布西	1	0	1	4	3	0	2	3	1	2	17
10	柴可夫斯基	0	3	1	0	1	3	2	1	1	5	17

（二）全日本管樂室內樂大賽

也是由「全日本吹奏樂聯盟」和朝日新聞社共同主辦，1978 年開辦，參賽隊伍為八人以下、編制不限的管樂室內樂。

（三）小學管樂節

這是「全日本吹奏樂聯盟」和朝日新聞社，自 1982 年起共同主辦的另一項全國性的活動，實際上並不是比賽，因為在聯盟主辦的比賽中並無小學組，所以用觀摩表演的形式，讓樂團間有切磋的機會，但參加的隊伍仍須經過各地區

54 Band Journal, 2008 Feb., p. 41.
55 Malcolm Arnold（1921-2006），英國作曲家，曾為電影「桂河大橋」寫作配樂。
56 Franco Cesarini（1960），瑞士作曲家。

初選，才能參加全國大會。

（四）東京廣播電台兒童音樂大賽

這也是有五十餘年歷史的比賽，由東京廣播電台主辦，有管樂合奏、兒童樂隊、合唱等項，優秀團體的演奏會對全國播送，2004 年的比賽共有 2400 校、七萬個中小學生參加。

（五）日本管樂合奏比賽（日本管樂合奏コンテスト）[57]

此項 1995 年開始的比賽，和「全日本吹奏樂大賽」頗有互別苗頭之意，由「日本管打、吹奏樂學會」主辦，競賽的宗旨在強調各樂隊的獨特性，在音樂之外亦重視視覺效果及舞台表演，編制也沒有嚴格限制。

（六）全日本行進樂隊暨花棒隊大賽
（All Japan Marching Band and Baton Twirling Contest）

由「全日本行進樂隊暨花棒隊聯盟」與讀賣新聞社共同主辦，1973 年開辦，共分兩大項：

A. 行進樂隊：含樂隊演奏、隊形變化、旗隊表演。

B. 花棒隊：以花棒技巧配合舞蹈為主，亦可加入類似美式啦啦隊的表演，免樂隊伴奏，以音響播放音樂。

以上兩大項各分為國小、國中、高中與一般組。[58]

（七）全日本舞台型行進樂隊暨花棒隊大賽
（All Japan Marching and Baton Stage Contest）

因應少子化之趨勢，學校規模縮小，大型之行進樂隊組成日益困難，該聯盟自 2002 年起為小編制的樂隊舉辦此項比

57 コンテスト是英文 Contest（比賽）。
58 54 人以下為小編制，55-84 為中編制，85 以上為大編制。

賽，[59]參賽人數不限，表演場地爲十八公尺見方之區域，規模較小。

（八）DCI 鼓號樂隊大賽

　　這是 DCI（國際鼓號樂隊協會 Drum Corps International）日本分會辦的比賽，原本只限銅管的號與鼓組成的「鼓號樂隊」參加，2005 年起允許加入木管樂器，與日本其他比賽只列「等第」不同的是，它採取如球類競賽的辦法，由協會初審通過的隊伍進入「準準決賽」，獲勝者進入「準決賽」，最後到「決賽」選出優勝者。

59 除了單一學校團體以外，亦可跨校組隊。

參考書目

一、期刊

Band Director's Guide

Band Journal

Brass Bulletin

Journal of Band Research

The Instrumentalist

Winds

音樂時代

省交樂訊

樂覽

二、專書

中文：

文朝利：<u>你可能不知道的法國</u> 北京 中國發展出版社 2008

王九丁：<u>西洋音樂的風格與流派－威尼斯樂派</u> 北京 人民音樂出版社 1999

克內普勒：<u>19 世紀音樂</u> 王昭仁譯 北京人民音樂出版社 2002

沈旋、谷文嫻、陶辛：<u>西方音樂史簡編</u> 上海音樂出版社 上海 1999

京特：<u>十九世紀東方音樂文化</u> 中國文聯出版公司 北京

1985

音樂之友社：<u>作曲家別名曲解說 —— 莫札特 I</u> 林勝宜譯 臺
北 美樂出版社 2000

威爾遜-狄克森合著：<u>西洋宗教音樂之旅</u> 華瑋、戴丹合譯 上
海 上海人民美術出版社 2002

夏本泰子：<u>樂人之都上海</u> 彭瑾譯 上海 上海音樂出版社
2003

夏灩洲著：<u>中國近現代音樂史</u> 上海 上海音樂出版社 2004

徐頌仁：<u>歐洲樂團之形成與配器之發展</u> 台北 全音樂譜出版
社 民 72

格勞特、帕利斯卡合著：<u>西方音樂史</u> 汪啓章等譯 北京 人
民音樂出版社 1996

馬蒂耶：<u>法國史</u> 鄭德弟譯 上海 上海譯文出版社 2002

陳小魯：<u>基督宗教音樂史</u> 宗教文化出版社 北京 2006

陶亞兵：<u>明清間的中西音樂交流</u> 北京 東方 2001

漢斯-維爾納·格次：<u>歐洲中世紀生活</u>北京 東方出版社 2002

維多爾：<u>現代樂器學</u> 北京 人民音樂出版社 2004

布洛姆：<u>莫札特書信集</u> 錢仁康編譯 上海 上海音樂學院出
版社 2003

韓國璜：<u>韓國璜音樂論文集（三）</u> 臺北 樂韻 1992

　　外文：

Baines, Anthony. <u>Brass Instruments</u>, Their History and
Development, New York: Dover, 1980.

Berlioz, Hector. <u>Mémoires</u>, Paris: Garnier-flammarion, 1969.

Berlioz, Hector. & Strauss, Richard. <u>Treatise on</u>

Instrumentation, New York: Dover Publications,1991.

Battisti, Frank. The Winds of Change, Galeville: Meredith Music, 2002.

Battisti, Frank. The Twentieth century American Wind band/Ensemble, Galeville: Meredith Music, 1995.

Bevan, Clifford. The Tuba family, London: Faber And Faber, 1978.

Bierley, Paul E. Jean-Philip Sousa, American Phenomenon, Miami: Warner Brother Publication, 2001.

Carse, Adam. History of Orchestration , New York: Dover Publications, 1964.

Carse, Adam. Musical Instruments, New York: Dover Publications, 2002.

Cipolla, Frank J., & Hunsberger, Donald. The Wind Band It's Repertoire, New York: Rochester University Press, 1994.

Cipolla, Frank J., Raoul F. Camus. The Great American Band, New York: The New York Historical Society, 1982.

Dufourcq, Norbert. La Musique Française, Paris: Editions A. et J. Picard, 1970.

Dufourcq, Norbert. Pitite histoire de la Musique, Paris: Larousse, 1960.

Fennell, Frederick, etc. Conductors Anthology, Northfield: The Instrumentalist Publishing , 1989.

Fennell, Frederick. Time and the winds, Kennosha: G. Leblanc Corporation.

Grout, Donald Jay. & Palisca, Claude V. A History of Wstern music, 4th ed. New York: Norton, 1988.

Gagnepian, Bernard. La Musique Française du Moyen Age, Paris: Presses Universitaires de France, 1961.

Haine, Malou. & Keyser, Ignace. Historique de la Firme, La Facture Istrumentale Européenne, Paris:Musée du CNSM de Paris, 1985.

Haine, Malou. & De Keyser, Ignace. Instruments Sax, Sprimont: Mardaga, 2000.

Hansen, Richard. The American Wind Band-A Cultural History, Chicago: GIA, 2005.

Herbert, Trevor. The Cambridge Companion to Brass Instruments, Cambridge: Cambridge University Press, 2002.

Herbert, Trevor. The Trombone, New Haven & London: Yale University Press, 2006.

Janetzky, Kurt. & Brüchle, Bernhard. Le Cor, Paris: Édition Payot Lausnne, 1977.

Lescat, Philippe. l'Enseignement Musical en France, Paris: Fuzeau, 2001.

Munrow, David. Instruments of the Middle Age and Renaissance, London: Oxford university Press, 1976.

Pestelli, Giorgio. The Age of Mozart and Beethoven, Cambridge: Cambridge University Press, 1993.

Smith, Erik. Mozart Serenades, Divertimenti and Dances,

London: BBC, 1982.

Smith, Norman. <u>March Music Notes</u>, Lake Charles, 1986.

Stolba, Marie. <u>The Development of Western Music</u>, Dubuque:Wm. C. Brown, 1990.

Tarr, Edward. <u>La trompette</u>, Lausanne: Hallwag Berne et Payot, 1977.

Tranchefort, François-René. <u>Les Instruments de Musique dans le Monde</u>, Paris: Édition de Seuil, 1980.

Whitwell, David. <u>A Concise History of The Wind Band</u>, St. Louis: Shattinger, 1985.

Fennell, Frederick. <u>Basic Band Repertory</u>, 日文版 秋山紀夫 譯 東京 佼成出版社 1985

田中久仁明等：<u>吹奏楽 188 基礎知識</u> 東京 音樂之友出版社 1997

伊藤康英：<u>管樂器の名曲名演奏</u> 東京 音樂之友社 1998

吹奏楽雜學委員會：<u>おもしろ吹奏楽雜學事典</u> 東京 YAMAHA 音樂媒體事業部 2006

赤松文治等：<u>吹奏楽講座 7－吹奏楽の編成と歷史</u> 東京 音樂之友社 昭和 58 年

後藤洋等：<u>はじめての吹奏樂</u> 東京 音樂之友出版社 1997

秋山紀夫：<u>Band Music Index 525</u> 東京 佼成出版社 1988

秋山紀夫：<u>March Music 218</u> 東京 佼成出版社 1985

磯田健一郎、古園麻子：<u>MUSIC－芬奈爾自述</u> 東京 音樂之友出版社 2002

磯田健一郎：<u>吹奏楽名曲・名演</u> 東京 立風書房 1999

磯田健一郎等：<u>吹奏楽實用知識</u>　東京　音樂之友出版社
1996

三、工具書

Arnold, Denis. ed. <u>The New Oxford Companion to Music</u>,
Oxford: Oxford University Press, 1983.

Fedorov, Vladimir. ed. <u>Terminorum Musicae Index Septem
Linguis Redactus</u>, Budapest: Akademia Kiado, 1980.

Hindley, Geoffrey. ed. <u>The Larousse Encyclopedia of Music</u>,
London: Hamlyn Publishing, 1971.

Honegger, Marc. ed. <u>Dictionnaire de la Musique</u>, Paris: Bordas,
1976.

Honegger, Marc. ed. <u>Histoire de la Musique</u>, Paris: Bordas,
1982.

Randel, Don Michael. <u>The New Harvard Dictionary of Music</u>,
Cambridge: The Belknap Press of Harvard University
Press, 1996.

Sadie, Stanley. ed. <u>The New Grove Dictionary of Music and
Musicians</u>, London: Macmillan Publishers Limited, 1980.

Sadie, Stanley. ed. <u>The New Grove Dictionary of Musical
Instruments</u>, London: Macmillan Publishers Limited, 1984.

音樂之友社：<u>標準音樂辭典</u>　林勝宜譯　臺北美樂出版社 1999

廖瑞銘主編：<u>大不列顛百科全書中文版</u>　台北　丹青圖書 1989

四、有聲資料

<u>Dvorak, Myslivecek: Bläserenaden</u>, Koln :EMI-724355551221,
1995.

Turkish Military Band Music of Ottoman Empire, Tokyo: King Record KICW-1001, 1991.

A Baroque Celebration, New York: Dorian Recording, DOR-90189, 1993.

Los Ministriles: Spanish Renaissance Wind Music, Hamburg: Archiv-474232-2, 1997.

Trumpet of 19 century, 濱松市：濱松市樂器博物館 LMCD-1835, 2006.

Klangführer, Durch die Sammlung Alter Musikinstrumente, Wien:Wien Kunsthistorisches Museum, CD-516537-2, 1993.

Mozart: Divertimenti, Serenades, Germany: Philips-464790-2, 2000.

五、專刊

Mayol, Jean Loup.150 ans de la Garde Republicaine, Paris : Cannétable, 1998.

Rickson, Roger. Fortissimo, A Bio-discography of Frederick Fennell, Cleveland: Ludwig Music Publication, 1993.

Tiberghien, Katia. Guide du Musée de la Musique, Paris: Édition de la Réunion des Musée Nationaux, 1997.

上海交響樂團：上海交響樂團125週年專刊 上海 博鰲傳媒 2004

圖　錄

第二章

圖 2-1 Martinotti, Sergio. <u>La naissance de la Symphonie</u>, Milano: Montadori Editore,1981.

圖 2-2 Sadie, Stanley. ed. <u>The New Grove Dictionary of Music and Musicians</u>, London: Macmillan Publishers Limited, 1980.Vol. 19.

第三章

圖 3-1 Munrow, David. <u>Instruments of the Middle Age and Renaissance</u>, London: Oxford university Press, 1976.

圖 3-2 Martinotti, Sergio. <u>Le Triomphe des Virtuoses</u>, Milano: Montadori Editore,1981.

第四章

圖 4-1 Band Journal, 東京 音樂之友出版社 2007.

圖 4-2 Martinotti, Sergio. <u>La Naissance de la Symphonie</u>, Milano: Montadori Editore,1981.

第六章

圖 6-1 Mayol, Jean Loup. <u>150 ans de la Garde Republicaine</u>, Paris : Cannétable, 1998.

圖 6-2 Haine, Malou. & De Keyser, Ignace. <u>Instruments Sax</u>, Sprimont: Mardaga, 2000.

圖 6-3 Mayol, Jean Loup. <u>150 ans de la Garde Republicaine</u>, Paris: Cannétable, 1998.

圖 6-4 Mayol, Jean Loup. <u>150 ans de la Garde Republicaine</u>, Paris: Cannétable, 1998.

圖 6-5 Sadie, Stanley. ed. <u>The New Grove Dictionary of Musical Instruments</u>, London: Macmillan Publishers Limited, 1984. Vol. 1.

圖 6-6 Sadie, Stanley. ed. <u>The New Grove Dictionary of Music and Musians</u>, London: Macmillan Publishers Limited, 1980. Vol. 3.

圖 6-7 夏灩洲著：<u>中國近現代音樂史</u> 上海 上海音樂出版社 2004

第七章